常中之變
變中之常

愛與死的生命河流與創作秘域

陸愛玲

著

最遠的旅程與最近的距離，都在我們的心裡

目次

前言　009

第一章　介於傳統與當代之間　015
　　一、世界劇場與能量表演　017
　　二、實驗「傳統戲曲舞臺與表演藝術與當代性結合」之
　　　　可能性　024
　　三、《吶喊竇娥》、《名叫李爾》從理念到實踐　026

第二章　編導新親密關係　031
　　一、文化、領域與文本的跨越浪潮　032
　　二、文本變史　034
　　三、導演是誰？　038
　　四、編導合一　051
　　（一）文字文本與演出文本的新親密關係　051
　　（二）聽到與想像，編織與假設　053
　　（三）假設與論辯，文本中的文本，援引的表演　054

第三章　《吶喊竇娥》、《名叫李爾》文本與舞臺共同思考
　　　　與實驗　057
　　一、從文本改編到演出策略的基本思考　058
　　（一）當代性、普世性與多元文化與新形式　058

（二）當編與導是同一人時　059

（三）語言形式的選擇　060

（四）演出結構與表現策略　060

二、在改編與導演手法上的共同嘗試　061

（一）多重敘事手法、多元舞臺表現美學　064

（二）敘述視角決定改編文本方向與演出結構　064

（三）時間敘述手法上的「順時性」、「並時性」、
　　　「去時空性」　066

（四）增加序場、新的結尾，導演爬抒情理以言志　069

（五）差異性　070

（六）單人表演－獨白專場　075

（七）無語言場景　077

（八）綜合型表演之形構　078

第四章　以空白為載體：《吶喊竇娥》　081

一、改編與新創　085

（一）關漢卿與《竇娥冤》　085

（二）取材與組合　086

二、重新書寫一個當代神話　090

（一）當代竇娥可能的形貌　090

（二）重讀（關漢卿）與重寫（《竇娥冤》）　093

（三）解構與重組：以「空白」為載體　097

（四）竇娥的視角與形象　102

（五）虛實皆是竇娥　104

（六）為何吶喊？《吶喊竇娥》命名的由來　104

（七）增加場景之思考與處理方式　105

三、導演創作與實踐，方法與運用　121

（一）混搭和編辮子　121

（二）從人物舞臺形象看戲劇思想　124

（三）舞臺美學　130

（四）演員與表演　138

第五章　提煉家庭主題：《名叫李爾》　**149**

一、改編與新創　152

（一）《李爾王》劇作與發展背景　152

（二）莎翁悲劇人物與性格關鍵　154

二、織寫當代文本　156

（一）閱讀李爾王　156

（二）從經典提煉家庭主題　158

（三）李爾王與名叫李爾的人　159

（四）關於《名叫李爾》的改編及思考　160

（五）劇情剪接及編排　164

三、導演創作與實踐，方法及運用　167

（一）『包袱』模式與『洋蔥』結構　167

（二）援引活用古今劇場慣例　176

（三）尋找演員、創造角色　185

（四）現場世界音樂　195

結語　197

參考書目　201

劇照　209

前言

我是我自己加上我的環境
Ortega Y Gasset（1883-1955） *

* 荷西・奧德嘉・賈塞特Ortega Y Gasset（1883-1955），西班牙教育哲學哲學
家及評論家，其哲學思想主要是存在主義、歷史哲學和對西班牙民族性的
批判。語出其處女作『唐・吉歌德沉思錄』（1933）。人們讚賞他是西班
牙的屠格涅夫或杜斯妥也夫斯基。法國存在主義大師、諾貝爾文學獎得主
卡繆將他譽為歐洲繼尼采之後最偉大的哲學家。

改編自關漢卿《感天動地竇娥冤》的《吶喊竇娥》貴在挖掘傳統戲曲與現代劇場的相異處，打破兩者的規範，並在程度上的將兩者擇取適用於同一齣演出中，以實踐跨文化、戲劇藝術跨域的理念，尋找當代劇場多元結合的想像與組合思維，探測新的表現策略，取得更有啟發性的成果。增刪場景，加寫序與結尾，改寫新文本；融用傳統戲曲唱念作打與現代劇場手法、慣例與美學形式，實驗意味濃厚。舞臺的空與簡對照表演技巧的繁複與整體調度上的多元性；空靈意象像一塊大畫布，讓不同的視聽覺聯想及象徵，展現其上，寫實寫意風格各得其所，希望產生創新的劇場總體表現形式。新世代的演員們（平均年齡21歲），對傳統戲曲的認識還十分粗淺，談到運用其實是困難重重，在密集的聲腔與身段工作坊基本訓練與長時間排練中，勤練不輟，力求突破；同時也讓「做中學、學中做」的排戲過程充滿了嶄新的相遇經驗，更重要的劇場體驗是，在集體創作與工作中找到自我與他人的位置，認識大我與小我之間彼此的自主與連結關係。

　　《名叫李爾》改編自莎翁悲劇《李爾王》，探討人性的偏執，對自己與他人帶來的傷害與災難。崢嶸一世的李爾王在人生旅途的最後一站，還是回到人的問題，也就是本體的問題。透過磨難，體會強烈的自我中心招致一切化為烏有，洞悉真正的愛是寬容與無法言詮。最終在自我放逐中，看見本性，體悟生命真實，在死亡跟前找回迷失的自己。《名叫李爾》集中探討生命與愛的領悟，晚年這趟經歷飽嚐偏執的因果，是李爾自我發現、自我認識、自我超越的生命經驗，是他回首一生的告別式。

　　此劇集結了傳統劇界資深演員與現代劇場、聲樂、舞蹈領域演員，不同表演領域專業演員，透過大量的聲腔說唱、身體姿勢動

作，以及啞劇的形式展現他們自身浸淫的表演文化以及他們彼此間的差異，並將這些差異性適切地錯置羅織成新的演出文本。

《吶喊竇娥》、《名叫李爾》皆聚焦在永不止歇的生命意義探索，以「世界劇場」、「能量演出」以及古今中西劇場交互跨越與融合的舞臺表現方式為前導，以跨文化、跨領域演出，以及跨文本嘗試做為創作的基礎與目標，繼續研發著聲音、語言、身體、空間的表演關係，並期許找到不同於以往的劇場表現形式與演員表演方式。

所有的作品都包含著生活與想像和記憶裡的元素，細微的情感，深刻的經驗，創作是讓記憶、想像、思想與經驗的匯集物。人的問題是一個古老而又永遠嶄新的命題，「認識自己」、「探索自我」是推動人類思想發展、情感認知的重要動力。從個人走向人類集體陳述的自剖與自評，自我測試與自我實踐。竇娥與李爾中的「我」，不單指此一自我概念（Self-Concept），也指涉著獨立存在的心靈，巧合的是天人關係在《竇娥冤》－《吶喊竇娥》中的反省與思辯，反映了主人翁內在衝突與撕裂；天道議題在《李爾王》－《名叫李爾》中的感情與意志的辯證關係，凸顯人性本質與存在的終極意義。也許奧爾嘉的「我」之論述哲思說得更具體明確些：「我是我自己加上我的環境」、「週遭的現實形成了我的另一半」。

藉著原著精神與戲劇張力，從解構到重組，從虛構到實作，筆者得以將想像與對於中西古今的表演哲學意涵與內容形式的認識，透過劇場集體性與綜合表現，顯示個人對世界的參與和看法。

傳統經典都是當代的

關於經典的定義，卡爾維諾是這樣說的：「經典是，我們愈

是透過道聽途說而自以為瞭解它們，當我們實際閱讀時，愈會發現它們是具有原創性、出其不意而且革新的作品。」經典作品之所以對於人們有意義，正是因為它能跨越時空的限制，具備了不朽性與再創性，提供當代對過去成規的解套、對思想批判注入新的活力，向不同世代的讀者進行對話。每個讀者對經典作品的理解與解釋不同，劇場導演是讀者之一，與讀者不同的是，他必須反芻繼而再現對經典的深刻觀察與省思，喜愛與分享，讓「看不見」的讀者，走進劇場並與之展開直線對話，是劇本的創作之後的另一階段創作的最早「閱讀者」──如果我們將這類閱讀者視為一個主體，一個有行動的人、一個開始的話。

　　基於文化與時代的縱橫線差異、當代人相互交流的渴望、藝術跨界交流與多元手法涵容的趨勢是必然，找出屬於當代的新形式或途徑也是必然的。在新媒體、影像藝術、行動藝術，乃至高度的表演性廣播媒體的環境裡，古老的「手工」藝術：戲劇，怎麼面對？劇場必須找到它的時代形式。在古典與現代之間，如何涵融而不是相加，如何走出活的生命，而不只是存在於舞臺上？是創作問題所在，也是本書最基本的問題視域。

戲劇演出並沒有真正的原貌

　　本書主要圍繞在對劇場編創與導演的新觀念與綜合性藝術風格實踐的探討。讀者將看到，作者的思維啟動、轉折、創想之處，無非是想對劇場吉光片羽的本質、集體創作藝術實踐過程中的複雜、矛盾、意外、偶然、連結與瞬間性，盡可能地爬梳記憶與經驗於一二。當然，戲劇製造的過程中最重要的元素：熱情、不斷修改、重

來的堅持，集體創作中，人的多重關係與狀態、失去與割捨的決心與勇氣、無時無刻不在的學習、成為……、蛻去……是文字圖表、錄像，皆無法描繪盡數演出本身與其當下真實。是故，我們可以說，唯有演出當下，觀演關係的連結才是真的，所有的討論與紀錄都只更凸顯，戲劇演出並沒有真正的原貌。沒有相同的一場演出，留下的只是經驗與記憶。

　　牢記與健忘總是並置共存。本書必有難以萬全的創作闡述。惟祈藉著先人的經典智慧，忠實分享對生命、世界的感悟、創作的痛苦與歡愉。

＊ 本書的格式體例：《》作品名稱。〈 〉單場景名稱。『 』書名或專業術語、特定用語。「 」說話內容。S即"場"（Scene）。附圖部分分成系列圖片，安插在文中，有助連貫性解說；以及文後附圖，以場次順序排列，以方便略窺演出形貌，文中不再標示。

＊ 《吶喊竇娥》於2009年秋天在臺北藝術大學戲劇廳演出八場，同年受中國戲劇節之邀於廈門演出兩場。是台北藝術大學戲劇學院本檔製作師生集體表現[1]。《名叫李爾》是達達劇團「家庭」主題改編系列首部曲，又一次跨域演技合作的難得歷程[2]。感謝參與這兩齣戲演出的所有學有專精的設計群、演員，演出工作人員、加油打氣的朋友學生，以及永不真正謀面的現場觀眾。劇場是集體意義中最美的彰顯。

＊ 《吶喊竇娥》、《名叫李爾》劇照版權使用，由臺北藝術大學戲劇學院與達達劇團無償提供，特此向許懷民、林修鎬、謝東良先生，Jessica小姐致謝。

1　本劇首演於2007年共八場。本人擔任劇本改寫與導演工作，房國彥老師擔任舞台設計，簡立人老師擔任燈光設計，靳萍萍老師擔任服裝設計，周東彥擔任影像設計。帶領戲劇學院表、導演與設計學生共同演出。2009年秋天重新排演。除了舞台設計更換為黎仕祺先生，部分學生演員的更動，整體創作與空間敘事形式也有相當程度的變化。同年受邀12月第十屆中國戲劇節演出，獲「優秀劇目獎」（中國戲劇家協會）。

2　本劇為達達劇團創團作，首演於2012年共四場。本人擔任劇本改寫與導演工作，舞台設計林仕倫，燈光設計曹安徽，服裝設計林秉豪，音樂設計張藝。

第一章

介於傳統與當代之間

劇場應該討論生命的內在層面、直指性靈

——亞陶

筆者個人的舞臺創作，咸以呈現人的內在心靈狀態與情感旅程為創作重心，也是筆者的創作基本理念與方向。生命的探索、處於生存困境時所呈現的種種人性幽微複雜和行為的深層意義，是創作的關切點，也藉著創作作為一種自我認識和與世界溝通的途徑。

　　就《吶喊竇娥》、《名叫李爾》而言，是對中西方著名傳統經典劇目《竇娥冤》、《李爾王》的當代舞臺改編重寫演出。不論在書寫文本或是舞臺文本上的處理，都必須尋求一套多元參照的方法以滿足四個方面：一是，創意實驗：從原典到新創文本之間的過渡，選擇存留與使用原則的建立、導演靈思、集體創作過程之想像與演出的理想狀態、新的文本在閱讀／搬演／觀賞上可能激起的冒險與深度討論；二，找到新的文本書寫形式與舞臺表現形式：從原著劇本取材改寫、增刪場景、與當代人之生存情境與社會風貌對照刻畫出合乎普世性與當代性價值的新文本。合宜地融入傳統戲曲時空用法、表演程式，期與現代劇場元素與形式風格產生異質相吸的引力；三，當代劇場的「跨越」趨勢：希望達到當代劇場演出的「跨文化」、「跨領域」、「跨文本」的集中三種跨越新趨勢。四，對世界劇場與能量表演的理想追求。即對不同文化、不同思想以及不同表現形式的接觸、探索與融用。這是一個全觀的視野、烏托邦理想。而演員的能量表演是對應此一劇場型態的必須條件。

　　以下對「世界劇場」、「能量表演」與「傳統戲曲舞臺之表演藝術與現代劇場結合」，以及《吶喊竇娥》、《名叫李爾》從理念到實踐，做簡要說明。

一、世界劇場與能量表演

　　『世界劇場』是指把戲劇放在世界多元文化和美學實踐的跨越整合上，並善用文化間的差異性，演出的多載體與開放性（多媒體視覺文本，聲音、圖像乃至（即時）錄影方面的立體結構、空間形式，與觀眾的交互作用）。

　　劇場是一個溝通的媒介，「人」至為重要。導演藝術與工作，除了處理內涵與形式，還是在面對人及其視角、精神與生存狀態、提出價值思考但不給予一個特定的價值觀。『世界劇場』集合世界不同人文、語言、不同表演藝術系統，讓豐富的文化底蘊與表演特色在一個演出中自由而適切的發揮，在每一齣戲劇作品上找出獨特的多／跨文化劇場語言與形式。台灣劇場跨文化的現象與探討，通常指的是上演古典的或當代的外國劇本時，文化移植、文本轉譯、詮釋與意識，以及表演性、審美的風格問題。而另一種跨文化創作是更被期待的，亦即集體創作中的創作人本身才是最主要的對象。以文化混血，驅動表演詮釋多元性與表演語彙差異性，以及改變與觀眾的互動結構。不同文化中的演員都帶著自己的"包袱"，當這些包袱都投入一個活躍而富生機的時刻，不同的個體就找到不同的表達方式，而這些方式與過程又是彼此關連的。

　　影響筆者對世界劇場的理想與實踐，有多個層面，除了法國劇場的嚴謹與濃厚的詩意的導演風格。在此僅略記重要緣起三例，這些跨文化大師們提供了同而不同的『世界劇場』帶給筆者直接的啟發與榜樣；記錄這三位導演也因為相對的，他們對台灣劇場觀眾而言是熟悉的。

八十年代法國劇壇二大潮流：古劇新銓、向東方劇場吸取表演美學，雖不至於蔚為流行，但有不少重要作品既富創意、吸引力，且具影響，值得探討與學習[1]。特別是當時的劇場界、論壇和大學戲劇系都在討論布魯克及在劇場裡的跨文化現象。最為學生間口耳相傳的是「布魯克劇場分析」，也是筆者接觸西方戲劇的第一門課。著名的布氏導作《眾鳥會議》、《卡門》、《櫻桃園》、《摩訶婆羅達》在教室裡透過老師，法國重要劇評家Georges Banu精湛的引導剖析、觀賞（錄影帶）、討論，不時演員現身說法，或在北方劇院布魯克的工作坊，富有啟迪性的接觸都促使當時的筆者不能停止去思考自己與這陌生的西方戲劇，以及相對而言較為熟習的中國戲曲的關係，繼而使人迫切的想找到自己與自己的戲劇，甚至自己的劇場。《櫻桃園》的舞臺與導演手法之先驗性都遙遙指向後現代劇場特徵、後設劇場的導演藝術與手段。但這些又都不比一個體會：在（觀者的）注視下，角色在空、無、變動的、流動性之中產生變化。在北方劇院斑駁的牆面圍繞下，花葉繁茂的波斯地毯與一片折疊式屏風，一二個沙發椅和木凳的空曠台上，演員表演動作的停頓與快步走位，人物的竊竊私語，帶來明確的流動感與節奏性，一反該劇過往演出給人憂鬱漫長沉重的過時感，非常具有創意。布魯克曾針對此戲的調度說：「戲劇若是缺乏活力，就是一種背叛。這些人物的慾望還很有生命力。」

　　該劇也勾勒出不同觀眾對過氣莊園之不同想像，對那些人物的不同感受與認知。這些不同的欣賞趨向、催生乃至制約觀眾的欲

[1] 　本章所舉之導演的選擇，也是基於東方文化與西方劇場之相遇的主題上，特別是中國傳統戲曲與西方表演藝術的融合運用。

望，皆依據著觀眾的文化底蘊與生命境遇、理解世界的方式，不同年齡層次、當下心理與生活狀態而產生而有別，更隨著種族、階級、歷史文化因素和性別差異而產生深刻影響。每個觀眾因此獨一無二，作品價值因此無法僅有一個論定與標準。也同時突顯，觀眾學是一門極深而廣泛的領域。

布魯克帶領演員的方式，像家人又像朋友，既是夥伴又是同事。排練、生活、旅行三者相依而動，一群不同國籍與文化的演員，十年非洲生活文化的探索，與當地人的互動及即興排練[2]，改變了布魯克戲劇的體質。1985年的《摩訶婆羅多》是他發展跨文化戲劇的最重要作品，該演出彙集了來自歐、亞、非各洲十六個國家的演員，他們保留了各自的文化特徵，超越了文本的民族性與文化精神，整個演出呈現出共生狀態。布魯克視排戲為研究、探索創作素材的旅程，同時不斷地向各種文化的表演藝術形式汲取養分，長期操練演員的身體、聲音、思想、情感及心靈表達方式，學習東方國家傳統戲劇、舞蹈、拳術等，發展為舞台表演技能。他的劇場就是一個世界劇場（各國演員之語言、身體性，以及導演藝術風格上），讓他的觀眾也成為世界主義者。布魯克其人其藝術引發了我對西方當代劇場的現況與演變，乃至身體表達強烈好奇與學習。這種對戲劇與人的尊重態度、這種劇團存在與團員互動的方式，曾經很長的一段時間，也令我以為是個可以在台灣實現的夢。

[2] 1972年12月，布魯克率國際戲劇研究中心的成員赴非洲進行為期三個月的戲劇實驗與研究。他們在非洲部落以地毯為界即興表演，歡迎未經選擇的陌生觀眾包括孩子觀看或參加演出，也採集不同歌舞、儀式中鬼的聲音，進行溝通聲響、呼吸或振動的各種可能性探究，以非自然的聲音和集體合唱的形式表現，如利用一個人的簡單主調和節奏即興，隨著簡單的樂器伴奏，實驗個人和群體互相調節與呼應的關係。

距今最後一次欣賞布魯克的戲是2014年四月在北方劇院看《驚詫之谷》（La Vallée de l'étonnement / The Valley of Astonishment），一個需要很努力聆聽台詞（充滿醫學詞彙與知識）又仍令人悸動不止的戲碼，是繼1993年《那個人》（L'Homme qui）一劇首次對神經病患大腦作出探索之後，第二部與精神疾病有關的看戲經驗。透過該戲我們了解因為疾病的關係，這些人很痛苦，但音樂、顏色、味道、形象、記憶卻是讓他們活出生命體驗與強度的要素。並藉著布魯克早期寓言性導演作品《眾鳥會議》之寓意——第六個山谷，也就是驚詫之谷[3]，延續他繼續踏入未知領域的探索。

已89歲的他繼續進劇場，繼續排戲，報導中談論他依然特立獨行，溫暖而強勁，還是有很不同於一般的意見，當他談到這部最新導作，又重複了他曾經不斷在書中、在談話中表明對戲劇的一貫看法：「戲劇的存在就是要帶給我們驚奇，它必須滿足兩個對立的元素——熟悉的和非凡的」（Le théâtre est là pour nous étonner et il doit

[3]　12世紀蘇菲派詩人Farid al-Din Attar在他的著名寓言敘事詩《百鳥朝鳳》Conference of the Birds，共9200行，通過描寫百鳥為尋找鳥中之王——鳳凰所經歷的種種艱難險阻，藉以說明蘇菲苦修者只有經過自我修煉過程的七階段（祈禱、熱愛、認知、禁欲、認主、困惑和寂滅），才能使精神達到與真主合為一體，寓意深刻。後人巴哈歐拉於1860年完成《七谷經》記錄著從此世到離上帝越來越近之境所經歷的每階段。他解釋了旅行過程中所經每一谷的意義與重要性：探尋之谷／愛之谷／智慧之谷／和諧之谷／滿足之谷／奇境之谷／真窮與絕對虛無之谷。他的第六個山谷即「奇境之谷」。《眾鳥會議》（La conférence des oiseaux）是布魯克1979年的作品，演述30隻鳥必須穿越高難度的七個山谷，完成尋找鳥中之王——鳳凰，所經歷的種種艱難險阻任務，借喻人生如艱困行旅，精神性追尋的意義與重要性。在《驚詫之谷》節目單中布魯克這樣說：「這一次，在進入人類大腦的山谷間飛行時，我們到達了第六個山谷，也就是驚詫之谷。我們雙腳堅定的在土地上向前推進，但每一步都踏進了未知。」

réunir deux éléments opposés – le familier et l'extraordinaire.）[4]。他不斷的實驗精神和對世界劇場浩瀚而精煉的跨文化藝術觀，對普遍人性的真實關懷、生命的意義，帶給筆者對戲劇藝術一定而直接影響，而其淡泊而謙遜的人生態度更是深入人心。

　　筆者的另一個重要影響，來自陽光劇團的綜合東西方表演形式之極致追求，以及大膽的拼貼美學：從妝扮、服裝、聲音身體表演、空間思考，無不是「匯流總集」的展現。觀賞導演阿依安‧穆努虛金的戲總有這樣的經驗與驚喜：忽地察覺到一些熟悉的出處，自忖著，這是來自印度的還是中國戲曲的臉譜？擦了白底的臉跟日本能劇有關嗎？演員動靜間又被其他發現吸引走了。研究者、學生經常驚訝於導演手法上的美學擇用依據，這樣的提問最多：「妳怎麼確定可以這麼做？」，「妳怎麼確定這麼做有效？」，以及集體生活與創作之種種。

　　在2003年《最後的驛站〈奧德賽〉》演出以前的20年間，也就是穆努虛金第二階段（1981-2002）導演風格，都是各種東方視覺元素融合形式，加上奇特的聲音與念白表現方法與身體表演。《最後的驛站〈奧德賽〉》與之後的《浮生若夢》、《未竟之業》則在空間場景運用上顯露驚人的創意，姑且這麼說，讓戲曲裡的檢場發揮到極大的藝術效果與劇場功能，空間較之以往更空（空而不虛）、更具流動感（詩意悲愴），而演員的表演則產生了巨大轉變，以自然日常性寫實手法，對生活進行切片透視。

　　超過一半以上的演員是難民，他們將戰場或逃難現場帶到劇場，在生活在和平中的觀眾面前演述自己的／民族的故事。人道關

[4]　可見節目單，訪談，以及http://www.bouffesdunord.com/fr/saison/518902192296d/the-valley-of-astonishment

懷、人權捍衛提升到最高層次。她的劇場作品本身就是圓夢的、理想的、完美的表現。穆努盧金的作品與創作態度非三言兩語可以道盡,在她的劇場裡,我們讀到了:在劇場裡沒有甚麼是不可能的,即便是衝撞的、是不確定的也要非常努力,全心的投入,其次是,相信自己。

布魯克與穆努盧金對當時的與國外的劇場界、劇場教育界以及劇場觀眾都有一定程度的影響。

第三位導演是「意象劇場」、「驚奇的舞臺魔術師」聞名的羅伯‧威爾森,看過他的前衛劇場風格或許難以想像他這麼說過:「當我們活著向前看的時候,千萬不能忘記過去的歷史文化。過去是記憶,一個人若沒有回憶,活著是空虛的。」[5]

他的戲劇作品雖不像布魯克堅持東方簡約之鑰,或者穆努盧金刻意明顯的東方拼接色彩,實際上其結構與形式、景觀構圖,超寫實表演和部份日本能劇的表演精神與手法,彼此有著根深關係,像是疏離、陌生的距離、機械化的動作、慢動作和凝靜不動的表演性。在歐陸版《歐蘭朵》演出之前的作品,沒有文本依據,毫無情節敘事,徹底打破角色扮演;之後即使使用了文本 也必經過高度改編,即使有角色,扮演性不高。他的作品讓「甚麼是表演?」、「甚麼是戲劇?」成為劇場最富撞擊的提問。在學習法國劇場的注重文本與表演傳統,嚴謹邏輯與結構,以及濃厚詩意原則之後,筆者不禁提出在表演與舞臺調度以及視覺景觀美學上的疑問:究竟戲劇表現可以狂野的走多遠?沒有故事的戲劇算是戲劇嗎?不像電影中的自然說話,也不是舞台腔,可以在舞台上怎麼說話?那會是甚

[5] 專訪前衛劇場大師 羅伯‧威爾森:失去了傳統便是失去記憶,郭文泰採訪,程鈺婷翻譯,《PAR表演藝術》,第187期,2008年07月號,p.60-64.

麼狀態？在戲劇裡可以跳舞嗎？在九十年代中期看過威爾森的法語版《歐蘭朵》後大大鬆綁我感受到那些提問並不荒唐而有其必須存在性，以及可以自己尋找答案了。也更感受到劇場風格的多變與導演個人的文化素養與認同是息息相關的。實驗就是探索，對一件藝術的實驗，就是對創作者本身的探索。

　　「世界劇場」的萌生與這三位劇場導師的藝術風格與人的風格有著密切的關係，也或許與自己從小跟著爺爺奶奶看京戲、歌仔戲長大亦不無關聯。事情總是這樣，一個重要的時間點或事件的連結，便可成就外在學習與自我學習上的跳躍。這個時間點與事件便是約略在八十年代末一二年，法國巴黎陽光劇團在彈藥庫劇場的二場受邀舞劇演出。分別是，印度的卡答卡利舞劇團演出莎劇《李爾王》，以及巴峇島的Topeng舞劇，演出印尼傳統劇目。在巴黎東南凡森森林（bois de Vincennes）的夜晚的戶外空間星空下，我領悟了三件事情：傳統劇場炫目攝人的能量表演、亞陶的東方劇場論述，以及舞臺上異質表演文化的互相碰撞產生的距離美感。促發我想要瞭解戲劇、表演以及「人」的渴望。一次渾然忘我的深刻印記，影響在那個夜晚已經深深種下。

　　「世界劇場」是筆者個人對含納各種人文文化、各種演出文化與表演藝術的形式與技巧，在劇場演出中的一種定義與命名。與『世界音樂』之意涵相近：不同音樂與其所屬的文化的差異性，讓音樂／音樂人跨越界線在一起，而產生了差異與涵融共存的特性，走向跨文化交流、創作融合。筆者希望在戲劇的表現手法上有著同樣的質地與精神，在傳統與世界文化、原創與再創作之間的融合與轉化上繼續實驗。

二、實驗「傳統戲曲舞臺與表演藝術與當代性結合」之可能性

　　為了達到上述理念與理想，劇場創作者至少需對自己的文化與傳統戲劇有一定程度的認識，及其表現方法的運用，例如，戲曲裡對演員的四功五法[6]的嚴格訓練、現代劇場裏聲音與語詞、肢體語言與空間的關係之訓練。每個導演都期待著十八般武藝俱全的全能演員吧！高行健在其「論戲劇」一書中，將這種演員稱之為全能演員。筆者個人的想法亦如是。在這些基礎上再談傳承之再編寫、再實驗，再賦予新的樣貌。豐富現代戲劇之內涵與形式，也對傳統語言結構提出新意、增加它的時代價值。

　　如何轉化是個問題。編劇與表演，音樂與演唱，舞臺元素與創新調度之間，如何繼承傳統又如何轉化傳統？如何與現代劇場演出理念形式相融合，從傳統到現代的東西融合，究竟甚麼是轉化的最佳方式？甚麼是所謂的「正確」呢？又怎麼讓跨越融合的美意，不離間個別性與獨特性？不同文化的交會與轉化中，自我文化的認知與外來／在文化的吸收與選擇是很關鍵的，妄自菲薄與夜郎自大抑或囫圇吞棗與照單全收，都過於兩極。傳統戲曲與現代劇場之聯姻牽引出的問題與解決問題的方法也一樣不易，需要現代人相當深度的學習。它無法從戲劇理論批評去尋找或建立管道，也無法單從改編文本上獲得，必須經過集體的重複排練，各專業領域間不斷的交叉討論獲得。其間充滿著驚奇、失落、走入死胡同、重來。「排

[6]　「四功」是指「唱念做打」，「舞法」是指「手眼身步法」。

戲」一詞，聽起來只是個技術操作過程，實際上，不只是培養演員的紀律，更是創作的來源，一項集體創作的創意工程。

　　由於對中國乃至東方劇場與西方劇場的文化表現與表演形式之殊異性、衝突性以及某些融通的事實與可能，特別有興趣，儘管怎麼做的問題很多。在概念與實踐上，盡可能將中國傳統戲曲以及西方劇場裡，舞臺表現形式、表演技法、象徵與符徵運用與戲曲寫意原則，表演與空間程式法則，錯置與融合於當代總體劇場中表現。從文本到舞臺創作方法與表現新形式，去運用這些劇場資產。這不是第一次，我試圖結合不同領域的表演者於一個創作中，栽植戲曲簡約而富深意與複雜精深的表演技巧，從文本改編到導演藝術，從鍛鍊到排戲，在演出整體調度中，使之形成不同視聽線條、不同的文化感受的新綜合形式。這幾年又更聚焦於此實驗，嘗試以「世界劇場」、「古戲新銓」、「傳統與現代」的融合互滲的風格特色來思考與處理表現的問題。除了創作懷抱熱情之外，對於世界劇場的強烈嚮往與追求，及劇場先輩們的冒險精神與實踐，成了我最大的鼓勵與動力。希望透過中西古代經典《吶喊竇娥》與《名叫李爾》，在古今文本差異性之基礎上，更突顯原著文本意義於當代之可能性及其多重指涉，挖掘今日詮釋新貌與創作樂趣。

　　在《吶喊竇娥》首次以大幅度融合運用戲曲程式表演及現代劇場裏的調度與形式之後，莎士比亞悲劇《名叫李爾》延伸這個實驗並加強表演實驗的深度，嘗試做出東西劇場風格融和互涉的特色，也同時希望找到相異於劇壇習見的莎劇經典演出的說故事形式。

三、《吶喊竇娥》、《名叫李爾》從理念到實踐

　　《吶喊竇娥》改編自關漢卿《感天動地竇娥冤》，一個充滿了委屈、荒謬與撻伐的故事，同時有著莫大的恐懼與寂靜在背後。改編文本著重於古今社會對照下，對正義之存在與生命價值之扣問。竇娥臨終三大誓願，顯示一個卑微的人自始至終都相信：靈魂清白勝過汙穢活著，個人自由意志之價值必須堅持，與天地正義共存，雖然正義都是遲來的。因為這個遲來，她不惜以生命做賭注，向「天」下戰書。反映今人的「不相信」：不相信有正義，不相信有改變轉圜的可能，不相信有好事情發生在我們的身上，因為我們不相信奇蹟了。也失去了對永恆生命與做對的事之追求。

　　該戲創作理念與劇場實驗著重在人物內在特質與心靈捕捉上，以虛實相間、交叉敘事、複音變奏等多重敘事形式來呈現竇娥外在環境與其自我審視、反思問答之間矛盾衝突。在演出形式與場面調度上，中西古今融用的美學策略是軸心，有意識地試著適量地運用戲曲元素在當代劇場實踐中：使東方的表演學和西方劇場的美學相遇。在現代舞臺時空結構與表演技法中揉入東方情懷與傳統表演元素。在當代文本中呼應古典底韻。在非寫實的呈現手法中，讓歌、舞、說唱與姿態程式的戲劇手段出入戲劇世界人物內在。多元與拼貼的運用在聲音語詞、動作與時空，以單音與複調雙軌進行的方式帶出故事與形式。以數位女演員飾演竇娥，除了表現此一人物的多面向、達到前述導演藝術的多重性手法，並可專注於表演功課，兼顧教育劇場的需要與表演學員的學習與實踐。

　　《吶喊竇娥》是一齣當代版的《竇娥冤》，基本上故事與強

烈的戲劇性是承繼關漢卿加以延伸而來。所以在整個製作與設計的討論過程中，也全然跳脫「關本」的原典框架而能夠海闊天空地去構思一個著重在「人性思維」主題上的探討，全新當代版「竇娥冤」。

當代的竇娥勢必也會像舊時代的竇娥一樣，遇見其他的人事因而改變她的生活與生命，但也許她的命運不至於像戲裡的竇娥如此歹命？又或者，如此荒謬的遭遇、不公義的判決、以私利摧毀一個無辜寶貴的生命，到了現代其實只是改換了包裝而仍然存在呢？過去的政治社會環境的腐敗是否仍遺留在現代社會呢？現代竇娥怎麼面對不公不義的突發事件？怎麼面對弱肉強食的天律？怎麼面對汙穢殘酷的世道？怎麼面對生命裡的飛來橫禍？現代竇娥的信仰何在？現代的竇娥何處安身立命？現代的竇娥相信奇蹟嗎？還是，世界的進步給她更多的堅持與勇氣？現代的她怎麼看生命？怎麼面對死亡？這些假設及疑問與隨之而來思想的延伸是這齣戲的發想之端，理念之始。

本劇保留原著故事全部故事內容，在演出結構與形式上，另闢演出文本新途，以期在原典豐饒的詩言與戲劇張力之餘，借新世紀跨越與交融的主旋律下，結合中、西方劇場表現形式，進行當代敘事織網實驗，呈現一個無論東西古今到處存在的貪嗔癡世界。同時，也希望觀眾藉由重溫經典，而放眼當代思考。

莎翁戲劇的普遍性，往往直指現代社會現象。例如《李爾王》裡的「愛不愛我」的追索，不也是很多社會悲劇的導火線？很多人都想得到這樣的純粹感，卻沒想到，這是否是一種偏執？而在公爵與兩個兒子的戲，講的是兩個兒子勾心鬥角爭財產的事，小兒子（私生子）設陷阱，讓老爸聽到大兒子無心說的話，以為大兒子不

但想要他的錢，更想在拿到財產後遺棄他，這種誤聽／誤會正起因於，人們不願相信自己對他人的認識，讓真相膚淺到只在乎他人嘴上的真實，於是流言假話穿針引線製造風波，這無疑是台灣社會生活寫實寫照。因此也希望本劇的詮釋角度可以提出一些不同的當代觀照，讓大眾可以藉由經典與台灣社會的對話，引發省思。

將不同文化領域以及不同專業的演員原有的特性，以及迥異的文化表現形式，轉接成一體的狀態。同時以「世界劇場」的多元觀念與包容形式來處理和呈現。於是我們會看到在《名叫李爾》舞臺上有當代劇場的觀念與調度、莎劇表演之特色，以及中國傳統劇場或亞洲傳統劇場的「程式」與「慣例」的再活用：扮裝、反串、誤讀、醜謔、吟唱、敘事、戲中戲、歌隊、疏離、舞蹈、唱念作表、悲劇行動、簡約空間、寫意感、後設情境、劇場假定性等等交錯、混淆新舊，以少為多的手法與技巧。如同編辮子，把不同的身體線條和文化感受，編結在一起，讓多元文化參差交錯，尋找戲劇被搬演和觀看的普遍性。而觀眾普遍在觀劇的過程當中可以藉由自身文化經驗去解讀劇中所傳達的各個意念。

這二齣戲，依循原典以「人」的個別性與普世性、富有深刻的現實意義為根本探索——從劇名即主角姓名可見——而更具體聚焦於人的內心活動與外在世界、主要角色多重性格脈絡的剖析與外現。當代劇場重新搬演古典風華，自應著重當代與在地的人文質地與架構展現，以闡明創作者對當代所思所感、對傳統與現代風格融合嘗試、對「世界戲劇」與「能量表演」做出最大程度的嘗試。

兩戲之概念結構與表現形式上都有差異，惟理念不變，即不斷嘗試將傳統戲劇舞臺程式的虛實相間之寫意法則，與當代劇場中的各項元素彼此碰撞，創發新的戲劇語彙，通過古戲今詮對普世人性

的探討，映照當代自由、多元與涵容的時代與人文風貌。在這個視覺化、形象化的年代，言詞已難以產生如過去時代那種塑造人物與表演魅力了，聲音、姿態、動作、空間的互動語彙，才能滿足當代劇場新形式與當代觀眾欣賞的需求。從中、西方文本與舞臺表達上的差異，尋找融合可能性，企圖建構一個「音樂文本與舞譜文本合奏共鳴」的舞臺新文本。

第二章

編導新親密關係

通過自身與他人的聲音寫作

——Daniel Lemahieu

導演並不在文本之後……導演也是一種寫作

——Jöel Pommerat

一、文化、領域與文本的跨越浪潮

戲劇與劇場是一門研究人與呈現人的思想、情感、行為科學與表演藝術，並檢視關於人類行為與文化的先行假設。跨文化研究（Cross-cultural studies），亦稱為「全文化研究」（Holocultural Studies），它甚至廣泛出現在文學、藝術、表演藝術，並牽涉文藝批評等範疇。它也涉及到許多學科，像社會學、心理學、人類學到文化研究、哲學領域。而『跨文化、跨文本與跨領域』主題則是全世界戲劇趨勢，新的創作與研究面向不斷自成新的體系，在當代劇場藝術裡，此研究之層面更顯深廣。

在歐陸劇場二十世紀八十年代最有名的「跨文化表演與研究計畫」就有彼得。布魯克（Peter Brook），阿依安。穆努盧金（Ariane Mounouchkine），尤金。巴芭（Eugenio Barba）等皆以跨文化創作著稱，最膾炙人口的是他們突顯文化的個別性與融合的可能性。而此二者，正是當代人生活、文化、認同所必需與面對的。這幾位劇場大師借戲劇場域，探討文化性質、文化衝突、人類精神與行為面向，其創意與觀點之開啟作用、將閱讀與研究視為創作之本、集體排練過程重視人的本質與獨特性，對文化差異與普世性開探與實驗，深深影響無數年輕學子、劇場人與劇場風貌。開跨文化劇場創作與研究之先，當新世紀資訊時代到臨，跨文化能力與變數更趨廣泛與重要，歐陸劇場展現了大師們的承繼有後，藉著科技發達與方便性，歐陸地域距離也因網路便利而改變了藝術交流方式與人與人之間的關係生態。

跨文化所面臨的多元文化之認同與融合，既是國內的也是跨越

國界的。現代人的生活與思維情感命題，是劇場人類學裏重要的資產。它讓劇場成為一個生命與生活大小事件全球化溝通與流動的平台。擁有跨文化能力，方能談論「無國界」的理想。職是，跨文化與跨領域創作，從創作到演出到研究的鎖鏈結構，是新世紀世界各地劇場演出與研究的一大關鍵。

劇場特色本來就是集結不同領域於一處，重新創作。科技發達與方便性，地域距離也因網路便利而改變了藝術交流方式及人與人之間的關係。當代跨領域使藝術各領域的大集合的創作面產生了無邊無際的可能性，表演藝術尤甚，而戲劇跨文化與跨領域結合更是其中最具震憾力者。劇場演出的各個層面俱受改變，從書寫到演出，從藝術構思到技術操作，環環相關，共創結構，已經不是傳統戲劇或是八十年代上述大師的作品可以涵括。

筆者對跨文化與跨領域的興趣與創作實踐之動力，顯見於劇場導演作品中：後現代劇場風格特徵、寫意手法與寫實內在融用、表演形式之實驗性等；觀察各民族傳統戲劇的表現手法與美學，也是長期以來的熱誠、關注與實驗。早自1995年首部在台灣的導演作品《等待果陀》以來，即以跨文化與跨領域表演形式實驗貝克特之戲劇文本。演出中經常涵括了京劇、豫劇演員、現代舞者、現代劇場演員、音樂人。他們各以自身獨特的文化與藝術養成參與、共同創作一齣人人都看得懂卻無須折損或重構原文本的經典名作。

自改編關漢卿名作的導演作品《吶喊竇娥》（2007學期製作）起，本人更進一步專注於如何讓年輕生命接觸、深入接觸傳統戲劇與身體姿態美學，如何讓傳統與當代，中國與西方劇場風格有交織出新語彙的可能。從古劇今詮到跨歷史、跨文化、跨文本探索，將不同領域的不同表演形式與美學混血新創出現代演出新文本，期

在藝術創新上與設計製作同事、年輕表演學生一同經歷前所未有的創作經驗，並能括及與當下網路時代之生活面貌與精神內涵相呼應。

《吶喊竇娥》、《名叫李爾》都在不同形式與語言的展現程度與不同界域的獨立性與混血，以及不同的劇場大小規制上做了新碰撞與新實驗。這其中當然不僅限於歐陸傳統與中國傳統戲劇而已。《名叫李爾》中，則是義大利歌劇適度的與傳統戲劇的京白渾然擁舞。

二、文本變史

西方重要劇場導演不少，他們有各自的理念與信仰，有各自的創作方式與生活態度，有的甚至變成一種思想、一個派別、一個系統、或一個夢想的標記。受布雷希特劇場手法撞擊，受啟發於亞陶，其後的劇場界在革新與質疑、推翻與重建的浪潮起點，到二戰後，荒謬劇場掀起的從書寫文本之反逆到舞臺文本的革命實踐恰是這股浪潮的高點。

劇場文學性文本從千年列車摔了出去，這是反思與實踐的結果。之後的劇場界在以導演為列車長的旅程裡，走出傳統文本指揮下的軌道地圖。當代劇場書寫的重大變化，要從1950年代的「荒謬劇場」之反劇（anti-pièce）說起，其大肆破壞編劇規制的結果造成一個情況：傳統編劇延續出問題。

貝克特的劇本書寫就是讓劇本創作改頭換面的舵手，他衝破了文學文本書寫與演出文本書寫的規範與機制，直接挑戰了傳統閱讀習慣。反逆之書寫更聲明了劇作非舞臺演出之附件或開始而已，同

時考驗了導演手法之運用思考，促使導演與劇場迎接文本的挑戰。

從貝克特開始，聲音劇場與舞臺指示成為文本主要載體的劇作寫法，它們彼此互為招喚、互為回聲，成為西方傳統戲劇文本以人物、情節為主幹的書寫新枝。甚至大有超前、替代傳統編劇方法之態勢。《克拉普的錄音帶》單人演出，與一台的錄音機，錄著自己超過三十年的聲音進行對話。《無言劇一二》全劇沒有一句對白或任何形式的語詞，只有舞臺指示說明演員的動作與姿態、物件的出現與移動，構成無言的劇本，但是戲劇的意涵、劇作家想要說的話、戲劇氛圍與舞臺張力與節奏反而豐富，同時構成多音文本與多義文本。《啊！美好的日子》將物件指涉意義提高，甚至成為一個角色，更是前所未有。而他的小劇實驗性更高，例如，《喂，喬》，一個低沉的、明確的、遙遠的女人的聲音，在一個五十多歲的男人的頭上起共鳴。《這一次》，從ABC三個點開始，聲音不斷的流動湧進，身體靜態不動……，無處不展示出逆襲傳統書寫的變體與力量。

反劇引起的破壞編劇規制的結果造成幾種情況，例如：傳統編劇延續出問題。但遙遙引領了後現代書寫。至七十年代再度萌芽，走向多向發展。有的志在超越編劇傳統（寫作時根本不思考舞臺演出的可能性，或者試圖創造一種能與舞臺相抗衡的作品），有的則徹底顛覆編劇歷來體制，迫使舞臺演出放棄習規，去試驗、去發現其他的演出形式，以達到「新文本」書寫的多向發展。劇本書寫形式，也決定了之後劇場演出的多樣化開放形式。

不論是創作、改編或重寫，當代之重讀與互文概念使然，戲劇文本的體質與組構都改變了，它們更接近一種雙重寫作，亦即想像、書寫和思想都以演出為前導，文本之文學性與劇場性兼顧，

超越文本的舊範疇，開啟舞臺文本書寫的各種實踐可能性[1]。從文字、標點符號、斷句、拆解句法到非連續性場景建立，打斷順向想像與傳統線性閱讀的習慣，都是新文本書寫之特性。

　　書寫著重在聲音與語言，終於與傳統劇作注重人物的塑造平起平坐。聲音的解放正是以不同的方式建構人物，而語言的從缺，帶來寂靜與空間，給予想像無限的創造力；語詞的多形式使用，不論是說的或聽的語言（off/in）皆必須與劇場中其它元素（身體、物件、空間）並置共存，劇作家編織的意義才得彰顯。就筆者所見，聲音的舉足輕重已經延伸至劇場裡跨領域的結合使用，聲音在劇場的存在（la présence de la voix）足以提升到建構人物，可以讓人物消失，可以讓人物處於從屬的位置，當然也可以強化人物的多面向。瓊佛斯（Jon Fosse）的劇本《我們將永不分開》，劇中女人拿起聽筒保持這個聆聽的姿勢，而實際上電話的另一端並沒有人。劇作家桑德琳・樂博（Sandrine Le Pors）將之稱為「戲劇趨向聲音的缺席，但無聲並不因此而減少它的侵佔性」[2]一個多世紀以來的創造人物的危機終於到了它的停損點。劇作家不能再簡單地使用一個簡單的人際衝突，上演戲劇性的人生縮影。它必須考慮人類戲劇的兩個特點：一是眾人群像，一是被間隔開來的個體。後者是發現自己與他人的差異性而將自己與群眾分開。「將自己分成好幾個以拆散打斷其孤獨感」貝克特這麼形容過。也就是去聆聽，有時是欣慰的，更多時候是因其自身內在不和諧的聲音而具毀滅性。在戲劇寫

[1]　像是 Michel Vinaver, Heiner Müller，Botho Strauss，Peter Handke，Hélène Cixous，Werner Schwab，Caryl Churchill 等作家。

[2]　Sandrine Le Pors, Le théâtre des voix - A l'écoute du personnage et des écritures contemporain, Presses Universitqires de Rennes, 2011, p.10.

作領域，聲音的入侵甚至已經成為劇場不可或缺的因素。戲劇聲音寫作的兩個重要場域：親密性與內心獨白。獨白在小說寫作裡經常與大篇幅的被使用。史特林堡的《夢幻劇》裡，腳色分裂為好幾個不和諧的聲音，以合唱形式鋪演對話；皮蘭德羅的《六個尋找作者的劇中人》何妨將尋找的人視為缺席的作者之側面化身；漢納・穆勒（Heiner Muller）的《哈姆雷特機器》以分裂與高差異聲音為主角代言；劇作家維納維爾（Michel Vinavère）形容自己的寫作是從「聽到」開始的寫作的。他的語言材料皆來自於日常生活，字句組構宛如後現代樂譜；而諾瓦希納（Valère Novarina）則說寫作是在黑暗裡聽到的聲音[3]。

上世紀末歐陸劇作家更重新思考戲劇語言與劇場語言的關係，重新去挖掘這古老藝術的活力與資產，以及當代的生活動力與細節，重新面對戲劇性與挖掘當代劇場性，重新面對永不謀面的觀眾。自貝克特以降，漢納・穆勒、彼得・漢德克（Peter Handke）、卡蘿・邱吉爾（Caryl Churchill）、莎拉・肯恩（Sarah Kane）等重量級作家之新寫作形式與緊貼當代主題之劇作（或稱新文本），讓我們看到當代戲劇文本書寫終於有了新演變與新趨勢，更重要的是新文本「放手」結構、語言、人物、傳統，潛在敘事指涉更為複雜，也促使導演舞臺文本書寫更自由開放，甚至意味著更新。兩者的親密連結遠遠超過過去西方劇場裡以劇本為師、劇本寫作不涉及舞臺演出形式、劇本維持自己的獨立性與戲劇文學性的傳統。此外，新文本更注重劇場性寫作與預見搬演的整體形式，對語言與空間的想像與運用已經顯著與過去大相逕庭。歐陸文本書寫革

[3]　「Ecrivant, je sus comme dans le noir: quelqu'un qui entendrait des voix au-dessus」

命終於在二十世紀結束之前顯現極致，不論是劇作家的文本書寫或是導演的劇場書寫都在資訊交流如此快速與多元的當代，走向越界之開放與融合，就和文化一般，跨越了各自的美學疆域與敘述空間，走向「無疆界」的視野與實踐，更廣闊與自由。

三、導演是誰？

　　另一方面，西方傳統戲劇的「戲劇即動作（action）」，也受到顛覆與變異，不論在劇本創作上還是導演藝術上，戲劇更注重的是「過程」。布雷希特讓劇場人思考戲劇與政治與議題理念的實踐、思考表演與觀眾的關係，從而創造出與傳統劇場大相逕庭的表演形式。亞陶從峇里島舞劇得到靈思，讓肢體、聲音的開發與語言並列，甚至超過語言，從舞臺語言到劇場的綜合性語言的總體表現。特色在打破習以為常的認知及一直相信的法則，透過藝術讓觀眾去重新思考

　　果陀夫斯基的劇場空性特質與演員是一切表演的開始與結束。法國從巴侯、四人聯盟[4]維拉、維德志，不斷尋找經典文本詮釋的歧異性與舞臺再現的創造性。戰後世界戲劇由「戲劇」（Drama）移向「劇場」（Theatre）和「表演」（Performance），荒謬劇作推

4　柯波於一次大戰期間，成立「老鴿舍劇院」（Théâtre Vieux-Colombier，1913-1924），積極推動法國戲劇革新，鼓勵新銳劇場導演杜蘭（Charles Dullin）、儒維（Louis Jouvet，1887-1951）、巴帝（Gaston Baty，1885-1952）、皮多耶夫（Georges Pitoëff，1884-1939）於1927年共同成立「四人聯盟」（Cartel des quatre）。他們以自己的方式，穩定了當時所謂的前衛戲劇，亦即提高研究和創造性工作，反對當時過於商業化的戲劇。儘管他們的個人氣質與劇場風格不同，他們的深刻的審美信念與共同理想和願望是一致的，對當時法國戲劇產生了強烈影響。

動前衛戲劇，經環境劇場（Environmental Theatre）、結構主義劇場（Structuralist Theatre），以及八十年代後現代主義，新劇場風格來臨，從文本、表演、空間、導演、觀眾、戲劇美學有很大差異性。環境劇場、跨文化浪潮更突破傳統之戲劇觀促使導演面臨新的戲劇時代來臨，舞臺創作傳統必須更換新頁，導演的思考與形式受到刺激與鼓勵，對戲劇藝術與劇場與實踐得時時重新界定。科技進步，舞臺燈光影像音響新媒體，有助於導演對文本進行多種舞臺實驗與創作。六十年代導演的地位與劇場權力漸漸超過了劇作家。七十年代角色分級制度，演員與人物的身分重新被嚴重質疑，實驗新的劇場創作模式與集體創作的意願被高度重視，導演手法與表演策略有了新的突破，八十年代是個導演多元實驗的時代，古典經典劇碼之當代詮釋，東方劇場美學之探索與挪用，豐富了舞臺表現手法，建立了古典劇的當代性意義探索。希臘悲劇、莎劇、莫里哀戲劇、哈辛、易卜生等等是法國劇壇常演不墜之劇目。

　　當時的跨文化美學蔚為風潮，劇場工作者從各地的傳統劇場汲取養分，特別是東方劇場的表演能量與形式的豐富與風格化，還是要提到彼得。布魯克（Peter Brook），他並未從形式下手，而是看到傳統文化的重要性：「傳統是一種革命性的力量，宜將之轉化儲存」，是個善用各國傳統劇場的元素的劇場導演。這個重視傳統文化的態度，也正是對創作的誠實態度。彼得‧布魯克將「空的空間」在理論探索與劇場實踐上觸及到戲劇的一系列本質問題，對劇場產生深遠的影響，從觀念到形式上的探索，從創作方式到文化的探索，從存在到生命根本。他也走出他自己的表導演理論、難以被模仿的風格，以及他的劇場藝術生命。此外，他的劇場哲學與跨文化實際經驗、『國際劇場創作中心』、以及一個來自不同文化和背

景的演員、作家、導演等創作團隊[5]有著莫大的關係。布魯克的導作盡皆展現在其兼顧文本與多元文化表演的脈絡探索上、展現在簡約空間與即興和實驗性的表演上。他將空間與表演視為戲劇演出最主要，也最基本的要素，而最低限的空間意味著表演與想像的更大的自由，讓不只是讓導演、演員發揮想像力，也讓觀眾的想像浸淫馳騁於整個空間，讓觀演產生即時而直接的交流，卻又不破壞表演的真實性。

布魯克在東方劇場的精神與符號吸收轉化在西方舞臺上的實驗與識見上，更可以在他許多經典劇碼中，由不同國籍演員共同合作演出可見一般，即便讓演員們以法語演出，但他們的口音、表達的儀態神情，仍流露出其自身文化特色，不需要去刻意「法式」或「西化」；每個演員都帶著自己的「包袱」在集體即興排練中找到不同的表達方式來進入這個創作零點，豐富舞台創作。因此我們看到非洲演員索提古・庫亞特（Sotigui Kouyaté）在印度史詩《摩訶婆羅達》中飾演毗濕摩，偉大的戰士仁者與智慧傳播者。日本能劇演員笈田勝弘演出《摩訶婆羅達》中的驃悍武藝導師，以及在《那個人》裡失憶的病患，在回憶與失憶間的的演出，充滿了東方神韻、細膩的心思，英國非裔演員Adrian Lester演出的哈姆雷特，炯炯有神的大眼、碩壯的身軀滔滔不絕著內心陰鬱獨白、嬌小的印度女演

[5]　著名的演員讓－路易・巴侯（Jean-Louis Barrault）邀請彼得・布魯克創造一個由演員，編劇，導演來自不同背景和文化組成的工作坊。學生反抗廢除該計畫。然而到了1970年，該計畫初具規模，彼得・布魯克與製作人米雪琳。洪賛（Micheline Rozan），成立了『國際戲劇研究中心』。它是一個支點，圍繞著彼得・布魯克和一群國際藝術家團隊，通過藝術探索人與人之間的關係，和觀眾的關係。1973年，該中心被重新命名為『國際戲劇創作中心』。1974年，彼得・布魯克便移至北方劇院（Théâtre des Bouffes du Nord）開始進行研究、排練、實驗、創作、演出，直到今天。

員扮演奧菲麗婭……還有其他許多例子，使劇場充滿世界感，腳色跨越了最初創作設定，化為普世生命與身影，共同的思考與議題、共有的文化資產。

筆者認為布魯克本身開放的心胸與對藝術的開放見解，關注人性與挖掘人的內心異化與孤獨，突顯他的人文特質，而此一人文特質顯現在他的劇場作品中，提供一個跨文化劇場，或者，世界劇場的視角。不斷探索戲劇可能的開放之路，帶給當代戲劇的影響、導演的啟發與思考是深刻而根本的。

阿依安・慕努虛金在東方劇場裡找到多元形式作為其導演美學。舞台上僅僅注視著一個演員表演，就可以發現不同文化的線條、內容與形式，與西方傳統經典文本嫁接的手法驚奇也令人驚豔，其創造劇場新語彙之功不可沒，四十年的東方劇場追尋成就她的劇場美名。羅伯・威爾森早年揚棄文字文本，舞臺上的演出不著重詮釋，只在乎表現美感與力量，這些建立在他的繪畫建築美學基礎上，加上他個人敏銳細膩與理想標準。直到《歐蘭朵》的演出，他才開始進行有文本的創作，但仍無礙於他以視覺思考、以意象建構語言的導演風格。他篩選東方劇場表演特色鑲嵌在屬於他個人的導演舞臺風格中：簡約與留白特色的舞臺視覺，極簡而精準的燈光設計，風格化而誇張的肢體動作、手勢與裝扮、緩慢的動作、時間流動、蒙太奇意象拼貼現象，從美術、建築背景養成的美感天賦，作為他作品中的不變元素，將亞陶提出的總體劇場定義做了完美示範。

謝喜納的環境劇場理論與做法，讓二十世紀劇場重要變革跨出最後一大步，舞臺不再是演出的唯一區域，它的概念已被空間或劇場的整體意義所代替。「無處不可以是舞臺」的概念，擴大了導演與創作團隊的想像和製作風險。由是戲劇藝術與劇場藝術的表現性

開啟了無邊界的大路，豐富了今天戲劇與劇場的多元面貌。這些發現或變革無不從導演的全面角度出發，探索、實驗、發現，然後以不同的集體工作方式與表現方式，實踐在他們的演出作品中，記錄著他們對戲劇與劇場的見解與發現，進而豐富了當代劇場的面貌。

新世紀劇場演出的多元性與導演的自由性，還有幾個方面，而筆者認為值得在此稍作討論：

當舞臺非演出的唯一空間，整個劇場空間都可以是表演區，導演思考的空間定義與使用，也如脫韁野馬，或自定意義或疆界。環境劇場（Environmental Theater）改變了空間的觀念與使用（地域時空跨越），也連帶著改變了表演方式與劇本寫作習慣（特別是聚焦式、主題式）。新世紀更多的環境劇場新形態應運而生。包容性是這類劇場形式許多特徵中的最大特徵。文化政治社會生活現實儀式慶典等，無所不包的內容都與環境劇場可以產生不同的連帶關係。偏向多藝術種類、跨表演類型與跨界表演者的兩類新興劇種，戶外露天與街頭戲劇，以及藉著跨界與後戲劇劇場[6]美學開展的多元性表／展演型態便是最好的例子，前者將總體劇場與大眾劇場結合，發揮到另一個廣闊的面向，更接近亞陶、維拉，即戲劇是藝術的全面啟動，藝術是屬於大眾的。

從上世紀八十年代初法國開始從研究與製作兩方面著手，在露天與街頭戲劇與演出兩種類型做深入研究與實務演出，嘗試如何找

[6] 《後戲劇劇場》是德國著名劇場學家漢斯・蒂斯・雷曼（Hans-Thies Lehmann）1999年的劃時代力作。雷曼用「後戲劇劇場」這一術語，涵蓋了上世紀七十年代至九十年代歐美劇場藝術中的一種徹底的變革趨勢。這種趨勢反對以模仿、情節為基礎的戲劇與戲劇性，反對文本之上的劇場創作結構方式，強調劇場藝術各種手段（文本、舞台美術、音響音樂、演員身體等等）的獨立性及其平等關系。

出這兩種西方古老的戲劇種類的今日重生的面貌，僅十五年至二十年的時間已見其茁壯，到本世紀更不僅遍及法國更是整個歐陸。導演在這綜合性與跨領域性質強烈的新劇種與新形式中扮演著更重要的統合角色。

以法國為例，在近二十年間歐陸發展出的露天與街頭戲劇節為數可觀，在那裏，戲劇的表現形式五花八門，馬戲演員的演技將要超過戲劇舞臺上的演員了，他們身懷絕技，肢體難度與舞蹈性動作成為強項，是一般戲劇演員無法短時間內達到，或根本不可能達到的，聲音與說話的訓練讓他們在各種形式上的語詞表達（獨白、對白、旁白、敘事……）之外，開展了不同的表演法以適應戶外對聲音與語言的不同要求。在這裡我們可以看到「全能」演員、到處都可以是舞臺，數不盡的表演與空間創意。在這裡，劇場人有著更開放的胸懷，廣納百川（其他不同的人與藝術），提昇戲劇的廣度，充分展現戲劇演出的本質：親民、來自生活。讓戲劇與群眾的關係更接近它的本源與目的。

當代戲劇理論家均不約而同地認為二十世紀末的戲劇傾向新形式的匯集，在演出實踐上透過其他藝術類別表現形式表現之：舞蹈音樂、裝置藝術、影像等。德國戲劇理論家雷曼「後戲劇劇場」一書，提出自20世紀70年代開始歐美劇場藝術中的一種變革趨勢[7]。這種趨勢反對以模仿、情節為基礎的戲劇與戲劇性，反對文本至上的劇場創作結構方式，強調劇場藝術各種元素與手段（文本、舞台美術、音響音樂、演員身體等等）的獨立性及其平等關係。將異類

[7]　《後戲劇劇場》書中列舉了大量案例，系統性地總結了後現代戲劇的普遍特點和發展趨勢，從而使人們看到，在現代之後，戲劇的發展並非雜亂無章，沒有規律可循，而是進入了一個嶄新的時代。

風格和不同用法、多形式的透視互相結合，作為表演的主題和目標。重點不在戲劇本身，而是表演審美的轉變，其中，表演文本、表演和演出空間狀況形成一套特殊關係，以完全聚焦在表演者和觀眾之間的互動。為了尋求觀眾的效果而不再服務於故事不再忠於文本，可以說終結了文本作為演出的唯一中心的歷史[8]。雷曼也提出身體的重要性：「後戲劇劇場還體現著一種自足的身體性，體現在強度、姿勢潛能、氛圍『存現』上。」[9]當生活愈來愈充滿著媒體、錄像、快速、複製等元素，「身體」在劇場中的核心價值愈受到關注。後戲劇劇場的出現未必全然是一種反叛，它同時是劇場藝術於發展歷程中的一種自我反思、自身命題化的覺醒[10]。後戲劇劇場引發的多／跨藝術形式結盟當然與科技以及網際網路發展有著絕對重大的關聯，但劇場最終還是得回到「人」及其所屬的人際互動與社會脈絡。

這個劇場演變使多元感官劇場得到發展，也使『多』文本出現：影像視覺、身體、聲音、空間敘事因此直接可以是獨立文本的匯集表現。迫使書寫文本寫作技巧與重點也走向聲音與語言的變異，結構與形式的變異、文字與材料的處理等等都繼荒謬劇文本的變異之後，再度產生莫大的變化。於是從文本到舞台到劇場，皆進入前所未有的變化：去故事性、解構、多形式、跨文本／援引現象。讓改編、重寫、取材、靈感啟發……更自然地成為文本再創作的新途徑。

[8] 這些戲劇理論家像是Denis Guénoun, Hans-Thies Lehmann, Jean-Pierre Ryngaert. Florence Fix et Frederique Toudoire-Surlapierre (Textes réunis par), La citation dans le théâtre contemporain (1970-2000), Editions Universitaires de Dijon collection Ecritures Dijon,2010. P.39.

[9] 《後戲劇劇場》，p.116。

[10] 《後戲劇劇場》，p.2。

相對於跨文化、跨領域現象，跨文本是個更新興的概念，它與改編文本仍有差異，它與援引、互文更接近。法國結構主義批評家熱奈特（Gérard Genette）對跨文本粗略定義：「使一文本與另一文本產生明顯或潛在的所有的關係」（tout ce qui met un texte en relation, manifeste ou secrète, avec un autre texte）而援引（Cidation）做為跨文本的一種手法、形式或樣態，建立一個和他者共存關係（relation de coprésence），不能只理解為重寫與材料再活化，改編、拼貼而已，而是向其他文本呼召，會診二種以上的文本與聲音，形成對話的／與回聲，製造單音、複調的獨立性與和聲對位關係，顯現文本間跨越／變易／重生／挪用的多樣關係與可能面貌。讓在劇場裡的作者（導演或集體即興創作群）、觀眾、演員成為最基本也最主要的合作的基本三角關係[11]。是相當能呼應筆者兩齣古典劇目改編重寫的狀態。

　　試再引用克莉絲蒂娃（Julia Kristeva，1941- ）的文本間關係的看法：文本並不單純是某一作者的產品，而是它對其他文本、對語言結構本身的聯繫的產品。任何文本都受讀者已經閱讀的其他文本及讀者自身的文化背景影響。這裡同時說明了文本援引不只發生在創作者，也在讀者／觀眾——巴特（Roland Barthe）尤是，他對讀者而非文本予以更多的關注。

　　克莉斯蒂娃對互文性理論的一個重要觀點：「互文性之援引從來就不是單純的或直接的，而總是按某種方式加以改造、扭曲、錯位、濃縮、或編輯，以適合講話主體的價值系統」。貼切的說明了跨文本的開放性，以及當代戲劇文本的創作與改編重寫的多層面與

11　La citation dans le théâtre contemporain (1970-2000), p.7.

可能性，或者猶如熱奈特所指稱的『二度結構[12]』。一個新的面貌裏藏著其他的面貌。法國當代劇作家Daniel Lemahieu說：「通過自身與他人的聲音寫作。」，以及樂博（Sandrine Le Pors）引述他的寫作依據與論點：「在所有已經寫下來的當中找到自己的聲音。」我們看到最言簡意賅的跨文本定義與「援引」註解[13]。

在跨文化與跨文本之後，與導演最相關的當屬跨領域了。當導演來自其他藝術領域，或邀集不同領域集體創作時，便帶來不同的導演美學與敘述語境；因此觀戲的方式與態度，解讀戲劇的角度與方法都不一樣了。他們對其專業性的延伸運用，自然也與戲劇導演有所不同，帶給劇場新的靈思與視野。像是義大利導演卡士鐵路奇（Romeo Castellucci）[14]出身美術與雕塑，他對文本、空間、裝置、表演、多元材質的眼光與運用方式獨樹一格。媒材使用更是創意新穎，讓材料成為隱喻本身、成為動作、成為語言、成為舞臺獨立的發話者。他的每一齣劇場導演作品都震驚觀眾的視覺、想像與哲學思想。

紀實劇場／文獻劇場（Théâtre documentaire），是另一種現象，近年裡被討論的聲浪極高。著名的德國三人團隊Rimini

[12] 對於"互文性"，法國批評家熱奈（Gérard Genette）採用了一個不同的術語："跨文本性"（transtextuality）。他認為，從根本上講文字是"跨文本的"（transtextual），或者說是一種產生於其他文本片斷的"二度"結構。

[13] Sandrine Le Pors, "Ecrire à travers soi avec la voix des autres": la pratique citationnelle dans le théâtre de Lemahieu, dans La Citation dans le théâtre contmporain (1970-2000), textes réunis par Florence Fix et Frédérique Toudoire-Surlapièrre, Editions Universitaires de Dijon collection Ecritures Dijon, 2010, p.19, 162.

[14] Romeo Castellucci（1960- ）義大利籍，是歐洲最突出的前衛戲劇家之一，從上世紀90年代起，創作了共三十多個作品，一系列的創作顯示他同時作為編劇、導演、舞台設計、燈光設計、音響和服裝設計的多重身分。

Protokoll[15]是最好的例子。他們的作品多是大型演出，對像是大城市與城市人，演出的地點也不限於室內或固定空間。以各種採訪、市調一類方式，收集關於一座大城市與城市人的所有資料數據，作為演出的素材。演員皆是素人視創作需要公開徵選，他們稱這些人為「日常的專家」。2014年巴黎演出的《100% Paris》，透過100個巴黎居民來描繪巴黎生活。Rimini Protokoll團隊想像通過人口的統計研究中產生的經濟、政治和社會影響，將更接近該城市的社會現實。舞臺上以問答形式呈現「自己」的與城市的各種光怪陸離或溫馨動人的生活碎片。沒有所謂的主題，有的話也由觀眾來決定，在大城市裡攻佔當代劇場觀眾的訊息心理與歡愉。該形式之演出吸引大量各年齡層的觀眾尤以年輕人居多。問答是演出唯一的表現方式。素人演員從七、八歲到七、八十歲、隨著自己心中的答案換邊站，偶而陳述一下對問題所指的感覺，都極其簡短扼要，沒有劇情、腳色、情境、物件，更沒有演技、幻覺和戲劇性。這究竟是一齣戲，還是一個節目（spectacle）？戲劇的定義與範疇重新被提出。除了這種大型演出歡樂融融之外，導演也推出另一種「觀眾限量」的私密性演出，搭著嚴肅議題，充滿冷調和孤寂，形式相當新穎。一個晚上只有五名觀眾可以進入專為戲劇打造的多間房間的封閉空間／建築，沒有觀眾以外的人會出現與之互動，觀眾可以做任何事，玩／使用任何3C產品，他們的行動／行為，都會被記錄下來，成為文本一部分。無論大製作還是限量演出，都可以看到這個團隊的精神：不評斷的開放觀點，和關懷態度，以及，當然，在今

[15] 該團隊由三人組成Helgard Haug，Daniel Wetzel（德籍，1969- ）et Stefan Kaegi（瑞士，1972- ），創作以戲劇和廣播劇為主。《100% Paris》模式曾在歐洲20個城市演出過

天已難以定義的劇場陳述工具：「形式」的當代感與獨創性。被視為新一波紀實／文件劇場創造者。

Rimini Protokoll的作品，不僅讓人勾起「戲劇是甚麼？」的當代性問題聯想，更像是一種提醒─戲劇／劇場與不斷進步的科技以及當代人／生活的全面究竟關係。他的作品直接呈現了生活在這樣一個資訊爆炸，科技產品影響所有人的生活所有內容，當我們不斷紀錄生活周遭事物時，也正被當作一個對象記錄著。惟其演出形式同時也透露了我們正過著沒有細節及因果的簡單問答及數據想像與印象，去瞭解他人和生活現象。

值此，我們可以說，在科技的引領下，多學科／跨領域藝術的時代，戲劇藝術的定義逐漸變得更廣泛（是最多種形式最混雜的表演藝術吧！），當演出空間有了新的範疇與呈現自由，科技與多媒體的高度跨界合作提供的便利與魔幻效果，只要導演能從文本「感覺」、「找到」文本提出的問題，與搬演上的獨特性與可能性，不管甚麼文本──不論古今、國度文化，不論寫作形式、有無主題思辨，到了導演手裡都可以以自己的理念，在集體創意與專業的共謀上，呈現出來（優劣且不論）。使得一些大導演毫不猶豫地說，只要有一個地方、時間、行為和觀眾，就有劇場了。同理，文本方面也不用擔心書寫形式與舞臺絕緣，劇本創作或改編劇本和導演演出文本之間，逐漸改變著彼此的關係，互相滲入、互相影響。古戲新詮的今日再現與當代性，或當代文本的新表現形式追求與觀眾的多樣關係，皆與導演息息相關。導演作為一個詮釋者，應盡可能貼近劇作文本並以適當的劇場語言表現之；但導演也很可能將文本視為一個起點或一個媒介，在原作文本上另行展開不同思想與美學疆域，完成他自己的文本書寫，從這個角度來看，他已具備「文本作

者」的特質與身分。從文字到舞臺上的轉化幅度正是導演與文本的關係幅度。

當我們在定義導演的工作時，不再只是舞臺元素（文本、舞臺裝置、燈光、服裝、音樂、演員表演）上的整體性調度，還包括來自導演的想法與見解，它們主導著文本的方向與其展現的形態，導演必須找到一個新的、清晰的指標才能開始他的工作。

也由於導演的思維與劇作家的思維多半是不同的，導演必須讓所有的想像畫面都落實在劇場內，乃至劇場建築，是個「先行」劇場。讓腦內舞台表演轉化為實際技術上可以執行。特別是劇場形式演進如此快速的新世紀。他的內在視覺（內視）開展五感（視覺、聽覺，以至於嗅覺、觸覺、味覺）集合在想像空間裡的表現性藝術形式：空間與裝置、光和影、線條與顏色、時間：音樂、聲音、快慢速度的調控，以及物件與媒材／材質。他已經看到腳色從文本中站立行走，如何發生關係和行動。相較於傳統戲劇發展型態，現代劇場發展是與時代並走的。劇場導演需有傳統戲劇的養分與手段作為本身在文化內容與呈現模式上的支柱，因此更需要不斷凝觀、學習、提問（自我提問，也提問自我以外的世界），更需要試著不斷開創新的手段與形式、新的戲劇觀念、重新提出戲劇的定義與價值、對當代人與生活的關照。

導演藝術看似走到一個極高峰，卻在二十一世紀又出現絕然不同的風景。從演出表現形式的角度來看，新世紀戲劇正在遠離虛構和敘述。新的劇場書寫質疑戲劇演出傳統策略，模仿和虛構被重新定義。新世紀劇場形式約有兩個方向：後戲劇劇場延伸出兩個形式：舞台書寫（écriture de plateau）、新戲劇劇場（néo-dramatique）。前者，以創作過程為中心概念的舞台書寫更多時候

與大量運用造型，多媒體、舞蹈或跨學科這類的形式，取代（或不完全根據）文字文本。後者，是指有一個基本的戲劇性文本、人物與結構，但文本是非結構的、人物是脫序的，混合了傳統敘事，同時又質疑它、破壞它；此處所指敘事也不是內部的模仿，演員不一定要扮演，而是遊走在表演（Jeu）與自我（Je）呈現之間，以演員身分直接對觀眾敘事，畫外音經常被使用。偶而或有少許時間倒敘，時地變換，少量的行動，介於演員和人物之間的模糊地帶，有時也直接演出二者間的歧義性。

劇本寫作不是戲劇創造的第一步。『場／台上的話』比較重要。文本書寫與舞台書寫已經不是二種時間的存在，過去將導演工作定位在從文本到舞台的『轉譯』過程（Antoine Vitez語），這種思維方式被許多符號家所批評，符號學、跨文化劇場學者巴維斯（Patrice Pavis）就是其一，他認為分析演出從舞台上的所有元素開始，而拒絕從文本出發的層級結構（une hiérarchie établie）。例如，前述義大利導演卡士鐵路奇的異質性劇場、阿根廷後裔西班牙導演兼作家、編劇及舞台設計Rodrigo Garcia，或法國中生代導演波默哈（Joël Pommerat）[16]。『在場』是創作的最重要的部份，演員和導演同時在場，導演並不在文本之後。波默哈：「我開始感到這是正確的，甚至是很自然的，文本寫作與導演工作同時產生，不再是分開的或先後的，我也開始感受到導演藝術／工作也是一種寫作」[17]；或者Wajdi Mouawad[18]所謂的 "同心協力之作"（œuvre inventée

[16] Jean-Pierre Ryngaert, Écritures dramatiques contemporaines, Armand Colin, 2011, p. 67-68.

[17] Joël Pommerat, Théâtres en présence, Actes Sud-Papiers, 2007, p.18.

[18] 在黎巴嫩出生的多才藝術家：劇作家，導演，作家，演員，藝術總監，藝術家和黎巴嫩／加拿大電影製片人（魁北克）。

ensemble）由他自己——編劇／導演——和他的團隊，從演員到技術人員。Mouawad 先有一個故事或想法，然後提出非常多的問題，集體工作就開始了。

四、編導合一

（一）文字文本與演出文本的新親密關係

　　劇本中陳述的概念，自會提供一個思考的脈絡，在舞臺調度實踐中，指導著藝術實踐在形式和審美判斷上的方向。原著和改編對它們的當代演出起著同樣重要的作用。導演有著更大的空間與自由性去調度實際的演出，特別是當代導演，他是演出文本的作者。然而，當編（含原著與改編）與導是同一位作者時，通常導演的表現手法、舞臺調度、舞臺審美風格，在進行改編之際，已通盤考慮，文本／改編文本，有著絕大部分導演的觀點與安排，組織策略與搬演實際問題考量。包括抽象的舞臺感與時空感處理都已設想進去。在台灣，編導合為一人的風氣開始的相當早，在歐陸劇場中，相對較晚（若我們以現象而不以數量來論的話）。拙作《吶喊竇娥》、《名叫李爾》皆脫胎於這種既「從編而導」的思維，又「從導而編」的設定，一種雙向書寫機制的互助互補，從「文本到舞臺」，演變至「從演出到書寫」，而產生符合當時當代的劇作文本。

　　導演藝術就是創造演出的藝術。以下藉著與本書題旨相關的幾齣筆者過去個人導演作品經驗，簡述筆者導演基本創作美學原則，期使清晰化導演創作上的隱性動機與劇場實驗方式：捨棄具體時空、寫實景觀與表演；多以互文性的方式進行多焦點、多線敘事解構與重組，原著主題與議題延伸焦點、注重發展演員表演風格等等。

此外，對中國傳統戲曲京崑的著迷，特別是一桌二椅、車船馬上、移形換位的舊形式，與演員唱念作打一搭，各種想像與畫面皆應聲而至。演員的身段聲腔更是令我驚喜，大抵是小時候跟著爺爺奶奶看戲有關。從本人在台灣的第一部戲《等待果陀》開始，演員五人便來自不同領域：現代戲劇、地方豫劇、歌仔戲、現代舞。從說／唱到身段／走位，從散文韻腔到不停歇的獨白到默然獨舞。在創作劇本《行走的人》的舞台演出裡，已有多聲部節奏的結構與複線敘事，突出敘述與獨白的質性，不同事件的平行發生或交互穿插，以非連貫性陳列故事塊狀，由觀眾自行拼裝解讀。

　　在十七世紀法國劇作家哈辛（J. Racine）名劇《費德爾》的當代演出《費德爾2000》裡，筆者實驗空間與表演的多重性、類新古典主義傳統表演方法、現代劇場表現方式，演出演員們排練《費德爾》的排戲過程，同步交錯進行古今表演手段演繹。此戲的導演理念在於如何嘗試將兩種不同演員表演／舞台表現手法結合在一起，它關係到新的敘事結構與綜合性的舞臺表現；對演員而言，則是表演上的跨度，從「古典場」誇張放大的風格化肢體姿態與詩性文體的口白，到「現代場」自然簡約舞蹈性的身體與聲音以及物件構造出人物之間、事件之間，兩邊劇情的關係網絡（兩個演區共演一個文本）。

　　直到《吶喊竇娥》與《名叫李爾》在前述之美學原則基礎上，增加了援引中西舞臺表演慣例並融用之，以自創新的身體表現符號，也是這兩齣戲的導演實驗重點，再讓拼貼與後設技巧，營造出多重敘述、多重時空跳接、人物與宇宙、精神與教訓之流動意象、多感空間美學。戲劇這門藝術其表現類型及手段從傳統到現代，如此豐富，舉凡台詞、說唱、動作姿態、歌舞、默劇、魔術雜技、乃

至現代舞、直排輪、百老匯音樂劇唱法、歌劇……等，各種適切的表現形式，皆可融用入戲，交互搭配試著找出新的表現語言、賦予舊作新意詮釋，重新審視自我與他者之間的價值，也讓創作進入真正的探險歷程。

（二）聽到與想像，編織與假設

　　創作一開始是不理性的，因此更需要傾聽內心的召喚，所有的創作衝動都是創作者從內心深處湧現的情感與發現，沒有理論與論述或者目的性，一種不得不說，不得不表達的內在欣喜與衝動狀態。聽到人物角色的聲音，一個或數個，從作者內心升起，「他／她」開始說話動作，「他／她」向你走來，或姿態造型悉皆具有，或只是誇張的形狀、異常的顏色，機械性動作、符碼式語言與實實在在的內心起伏，此時此地，他／她與作者既是二分的又是不分的。除了人物角色，也會感受到空間與聽到聲響，於是畫面、動靜，一次又一次的如浪潮出現，是分段的、無次序的，比較沒有時間性，直到有意識的想像，想像產生變奏，才開始「假設」與「如果……」。有更多時候，創作靈思是無法以文字語言紀錄的，必須以各種可以讓自己明白的方式留住它，創作者在創作時內心活動強烈，始終充滿著滿溢的狀態。保持與培養想像力以及連結性的敏感度，準備隨時推翻、拆毀、更改先前設想或架構的開放心態很重要。愛因斯坦說：「想像力遠比知識重要，知識是有限的，想像力卻可已環繞世界」

　　閱讀《竇娥冤》時，想像著兩個畫面：如果生活中沒有遇見某個「誰」，生活會變成怎樣？「如果」這個假設，把現實與事實拉遠，使緊張的鬆弛下來；或者完全相反。如果我不是我，會怎樣？

這個假設，讓想像層面變大了：最先浮現的場景是三誓願，靈感是刀鋒劃過竇娥的面頰，這一霎那竇娥一生的回顧與吶喊長叫，多束光線折射，想像空間從斬首台，到墳場，延伸到法院、廣場，最後是集合這些意象的空台與具體具象的身體與聲音表演。其次；把整個故事在腦海裡剪輯成電影畫面，也有遠近景特寫的想像，以劇場的方式來處理，整理思緒時就像重看一次電影；或是當成一節節的火車車廂，就像看著火車駛來，每節車廂有不同的、獨立的故事。在排戲時也這麼獨立性的處理場景。《李爾王》在不同時期閱讀總有這「熟悉」的發現：偏執與自欺在生活中處處可見，「人人皆是李爾」的靈感與思考，讓文本以剝洋蔥結構新編與重寫李爾的人格與精神面探索，重新賦予古劇新意／義。整齣戲都在呈現對偏執主題的論辯。偏執比無知問題更大，並更深一層的將偏執與無知並列，提出對照。假設之後，通常就是自我論辯了，腳色於是自然地在其中漸次成型。

（三）假設與論辯，文本中的文本，援引的表演

《吶喊竇娥》之〈牢獄〉場的假設與〈審案〉場的激辯，正是例子。用來使觀眾時而深陷劇情與腳色濃烈的悲憤不公的情緒泥淖裡，時而如隔岸觀火。在調整變焦與角度之同時，改變觀眾觀看距離，期望對戲產生個人闡釋與激烈的反思。

《名叫李爾》序曲二名稱就叫〈粉墨登場〉，與〈戲中戲中戲〉場景，以一種鏡照的自覺性，讓李爾領悟生命與愛的真義，結束死亡前必經的生命課題。戲中套戲、誤解成真、多重扮演等來自中西古老的劇場表演程式，成了現代劇場裏的援引表演利刃，將冗長重複的原著篇幅，收攏揉合於一個適中的長度，戲中戲裡角色再

度反串其他角色輪替的說、搭、誦、唱，配合肢體動作宛如說文解字，編織文本中的文本中的文本，類似一種戲劇形式論辯，復以後設觀點回首戲劇與人生，戲裡與戲外。

　　當然，不論原創、改編、援引與互文，文本究竟提出了什麼問題給今天的導演，仍然是不受改變的。

第三章

《呐喊竇娥》、《名叫李爾》
文本與舞臺共同思考與實驗

必須找到新的表現形式與風格*

——彼得。布魯克

* 「il fout tout simplement trouver une approche et un style différents」 Peter Brook, *L'Espace vide. Seuil*, Paris，1977, p.121.

一、從文本改編到演出策略的基本思考

（一）當代性、普世性與多元文化與新形式

　　劇中時空不再，思想語言、生活習慣和社會規範皆與今日不同；原典的書寫規則與方式，不論在閱讀或是搬上現代舞臺，都有必要做一重整。即便台灣劇場在面對翻譯西方經典戲劇時經常考慮在地化處理，然而此兩齣戲在改寫上都不會做文化脈絡性與在地情境化的移植和改變，相反的，去時空化可以讓演出專注在劇情的推展與思想的傳遞，以及跨越性的創作展現上，讓經典與當代相契合的普世性價值與生存經驗，做為觀眾對他們所處的現實產生聯想與反思的基礎。

　　文化的多元性正在於它們的殊異性，在今日「文化旅行」（traveling cultures）的時代，誠如當代莎士比亞研究學者Dennis Kennedy所言：「跨文化改編與演繹的重點，可能並不在於是否貼近原著；而在於改編與演繹後的作品，究竟在立足自身文化傳統中時，展現了什麼樣的構思和創意。」[1]而後戲劇時代的戲劇演出更聚焦於在場（presence）意義和能量（energy）表演，注重演出現場的情感共振和感官美學張力，形成不拘泥於敘事結構和人物塑造等傳統條件，而將空間、影像、聲音、裝置、多媒體和數位科技融為一體的新型演藝語彙。《吶喊竇娥》、《名叫李爾》試圖在這樣的基礎上發展創意。

[1]　陳芳，豈能約束「豫莎劇」──《約／束》的跨文化演繹，《戲劇學刊》第十四期，頁65。

（二）當編與導是同一人時

　　導演對舞臺的構思，對劇場性的看法與掌握，當編與導是同一人時，絕對影響了書寫與舞臺表現的方式。改寫本的第一個角色是介於原著與演出本的過渡或橋樑，是導演尚未進入製作期與排練期之前的想像架構與虛擬世界鋪展，舞臺演出的想像以文字的方式出現在改編文本中，演員與設計者在理解改寫本的方式也跟閱讀原劇不同。表導演設計之間的溝通更頻繁與重要。另一方面，由於當代劇場裏，綜合性表現元素與語彙的發展變得繁複。如前所述，語詞和舞臺指示書寫有了許多變異，成為藝術創作的語彙之一，編導書寫最大空間。因此，演出結構與表演與表現形式，也隨著導演的理念與實踐成型，導演的多元視角（導演也是第一個觀眾）而改變，與原典對照下，產生不同程度的差距。根據著導演藝術，場景之組織結構、語言對話的增刪，身體與空間的運用與舞美語彙並置，都可能寫成無數個新的演出本。

　　不僅是基於演出時的實際考量，同時它也是一種藝術創作的手段。在最初寫就竇娥改編本已經歷六稿，至演出本定稿已是十稿。改編本裏雖已有如前所述導演調度的想像，但為了在集體排練的過程中不限制住演員們想像與創意發展，改編本仍以對話必要行動與動作為主。舞臺畫面與表演形式方面的導演想像，多存在導演腦海與筆記中，它不斷的與排戲過程交織，產生變化、激盪、妥協；根據排練的過程與結果、根據演員的特質與演技、根據舞台美學與技術的創意與要求而隨時有所異動，也是可能改變原來導演計畫的理由之一。是以，導演理念與計畫／改編本／演出本／集體排練創作，彼此之間互相影響與改變，放棄與增加，這是一段既快樂又痛苦的時期。

（三）語言形式的選擇

　　這二齣戲碼的語言以文白、散韻夾雜為主。《吶喊竇娥》的韻文與《名叫李爾》部分譯文不可刪略的異域性，增添了語言表達上的抒情、旋律與能量感。希望在語言多層轉譯（英譯中、古轉今）下仍有原劇的詩興在。此外，演員京唱與京白，聲樂與當代流行語的使用，說唱相間輪換，聽覺上已經相當「複調」，因此某些場面使用大量肢體姿態動作代替口語敘述的非語言狀態，構築出臺詞意涵的不同"接收"途徑；甚至也有完全無語言狀態（竇娥S2，李爾S4），造成語詞／聽覺中止，一系列場景中的"懸擱"，形成一種掏空與空白，一種時間的凍結、記憶的凝鍊，觀眾在只有視覺經驗中宛似聽到了遠處的神祕寂靜。故事在不被敘說的情況下，被肢體姿態動作意符呈現出來，增加演出的可觀性，也促使觀眾不只是依靠「聽懂台詞」看戲，而是開始斟酌所見、所感、所思，像進入暫時獨立封鎖的空間，進行一個解碼的趣味遊戲，對該場景的印象將是清晰深刻的。

（四）演出結構與表現策略

　　就原著結構進行拆解、增刪，調整時空順序，乃至重寫場景：二齣戲皆增加了楔子以及新的結尾。場景的增刪乃為了以主要角色竇娥／李爾為思考與感受的軸心，將他們視為和我們同時代的人。

　　舞臺元素與表演技巧採「混搭」與「多樣化」特色，傳遞精神世界資訊，影像製造出抽象深遠的心理意象，顯示時間與空間的集合體，對照現實世界的本質，利用多重符意指涉，探索新的劇場表現形式。

「呼應」與「虛實」原則：全劇走首尾呼應、場景跳接問答、虛實相間的策略。

嘗試找到中西古今的時空座標的融合揉用模式：以「虛」、「實」，「內心寫實」、「外現寫意」之相合相離雙重構成，掌握場景和述說故事的舞臺美學與思想精神。「轉化」與「融合」手段：傳統劇場程式化表演藝術與現代劇場慣例與表演形式，開創獨特的表演方式與整體表現形式。古與今混搭表現技巧幾乎用在演出的每一個部分：聲音、語言與無語言、姿態、程式、肢體動作、儀式性、無確切特定時空等元素上適度選擇與實驗上取得一個融合的可能。「空」與「滿」的思考與表現性：舞臺與表演層次、場面調度，無語言、獨白與複式敘述，孤離與激盪，以及視覺元素的表現性上。「詩意」與「寫意」：語言、姿態、動作，心理、情感、精神、狀態、內部世界、意識流視象，非物理時空，一切在不斷地、強烈的流動性、抒情性、思考性、隱喻性、表垷性中產生意與境的交融。

二、在改編與導演手法上的共同嘗試

雖然創作團隊從設計家到演員都是先拿到了改編文本，才進行劇場工作坊鍛鍊與排戲，但事實上，想像、構思與決定的過程，是時而從改編到導演思維，時而相反，而集體排練中透過脈絡性的揀選、排除、組織、轉換、創造來進行表演符號性的確認，才是最重要的過程。

《吶喊竇娥》建構在非寫實表現手法基礎上，在設計與創作討論的過程中，對於在舞台、燈光、服裝、造型、音樂、影像以及表

◎舞台由「空」到「滿」復歸「空」的思考與表現性，意與境的交融。

（圖片閱讀方向由上到下、由左到右。）

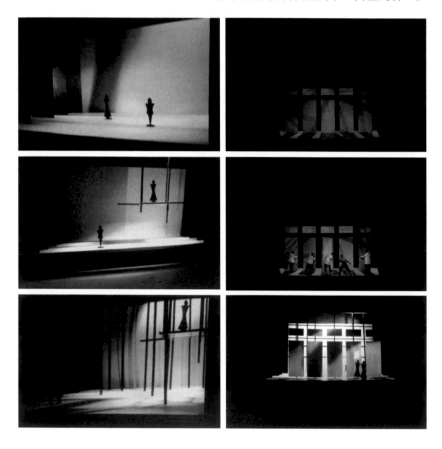

（圖片閱讀方向由上到下、由左到右。）

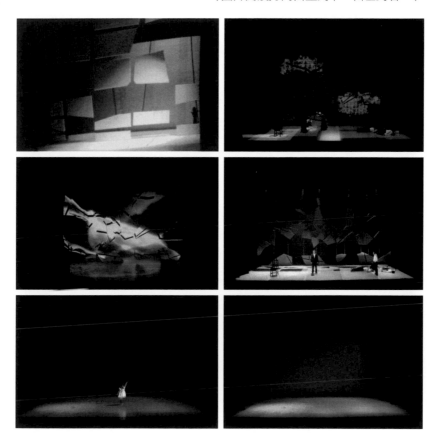

演形式、語言形式等各層面均落實於「虛與實」的對位或融合處理，大家都多少有些不同概念與掌握，需要花時間溝通、實驗、整合不同的看法與創作調性，但至少在製作初期就決定了一個多樣化的獨特風格。《名叫李爾》原則上與前者類似，唯獨在世界劇場跨領域表演這方面，希望能更具體地把數種表演形式和技巧在一齣戲裡各司其位、盡興表述，達到表演文化的多形式及跨文化傳統結合。

（一）多重敘事手法、多元舞臺表現美學

　　超現實手法與內在心理寫實二者之表裏運用在《吶喊竇娥》一戲中，顯現在燈光與空間調度、多焦點敘事上；《名叫李爾》則在序曲與故事之間，在內容、形式與觀點上的跳躍構成）。文本與多元語彙：聲音、肢體、舞蹈、去時間與空間化的時空表現等……之複調合奏與拼貼技巧、多重敘事與不同戲劇世界並置的總體營造。虛實交替的假設與真實、寫意表演與空台實驗。聚焦主要角色形象刻畫、意義建構，各個場景的獨立性仍留下「字裡行間之外」更多的詮釋空間。試圖走向總體劇場與世界劇場的創作理想。

（二）敘述視角決定改編文本方向與演出結構

　　敘述視角與方向的確定，敘述者的面貌及其敘述的形式隨之確定。

　　《吶喊竇娥》全劇從竇娥的內在凝視出發（內視角），對象是主要角色的心靈世界，它決定了主題，及其當代性、演出的方向。穿梭並置於外部世界的發生之關照（外視角），展現多重複合體探照人性之複雜，世事未必有理性邏輯可言，一個人的隨機動念可能造成跌宕悲劇。而角色心境是渲染性的、持續性的、意識與無意識

的狀態網絡，影響著個人情感反應和行為表現。

就觀賞《吶喊竇娥》而言，內視角主導著外視角。看似由單一視角出發，貫穿到底，實則意象與抒情上是獨創的、對角色的認知是深覺得。外視角的作用在引導外在事物發生與進行、矛盾衝突的產生與變形。多重視角的錯織、對位與組合等手段，十分自由開放，易造成不同意象疊加組合與視聽符號的和絃復交融突出，有利於顧全全知觀點和內省冥思的演繹，多角度的對人與世界的描寫，是《吶喊竇娥》劇結構的基本創作思考。

人物分裂（分飾）與多重（角色）扮演和敘事視角有著緊密連帶關係。

《吶喊竇娥》是多人分飾一個人物，即角色有多個化身，《名叫李爾》則是一人扮演多角，藉著事件進出不同角色。前者透過飾演竇娥的演員不同而產生多重視角檢視、認知自我，進而帶領觀眾從不同視角窺看角色的多面向。後者基於人受限自身的經驗與慣性而從扮演角色的重疊去建立角色的兩難處境，進而感受身受另一個人角色的遭遇與創傷，帶領李爾與觀眾超越自我視角，透視真我。

此外，不同的方式技巧也突顯了演員的表演多線條。劇評家柯樊（Michel Corvin）謂之產生「雙重閱讀」，即文本的與表演的；它們各自保持其自主性，但也同時相互抵制[2]。

2　多重扮演與人物分裂扮演早在七十年代初期法國劇場即開始嘗試。劇評家柯樊（Michel Corvin）就曾談到：「……這個改變讓觀眾非常不安，"警報"不斷……但也同時造成雙重閱讀……」"。安東。維德志1971年導演《安朵瑪格》（Andromaque），戲中以六個演員輪番飾演八個角色。同年彼德。史坦（Peter Stein）也導演易卜生的《皮爾金》用了七個演員詮釋主要角色。見Michel Corvin, Molière et ses metteurs en scène d'aujourd'hui, Lyon, Presses universitaires de Lyon, 1985, p.18.

S1、S2、S4、S5、S6、S8六場戲，由七位女演員分飾竇娥不同年紀，其中五位演員主演主人翁生命重要階段。演員了解文本的整體性，她們之間不以符號（物件、服裝、顏色等）的轉換來標示她們的共同性（同一個角色）與差異性（不同演員），而是隨著場景調度演出「竇娥」這個人，而非致力於一個"特定角色"的表現。透過不同視角線索，分別呈現了面對內在性格與外在環境衝突，生命存亡、生死關頭下，她的觀點與行為。特別是她潛在的自我意識，與被教導不可忤逆的社會常規，超然與身陷世俗無奈，不同聲音彼此撞擊交戰的孤立的心靈狀態與精神衝突。留下許多延伸探討的空間：「人」的心身關係、天性與教養、自由意志、環境與精神牴觸等哲學議題。

　　另外，在S3、S4、S5產生了各場不同的副線敘述者，如蔡婆、桃杌、衙役／員警歌隊、竇天章。是竇娥外在世界的連接點。如此，主線敘述者群（七位竇娥）在戲中不論是透過聲音語言的控訴，或是以孤身抵抗暴力的堅決形象，以及高空吊臺上的全視角姿態所建構的「無處不在」，加上副線敘述者群交織，筆者認為在劇場形式上確實完成了一個多向敘事劇場的初衷。飾演竇娥的演員們試圖從聲音到台詞，從對話到獨白，從戲曲手勢與身段，及至與現代劇場裡的表演技巧，融於一爐。聲音與身體之多音複調以及視域圖像之跳躍拼貼表演實驗是極其顯然的。

（三）時間敘述手法上的「順時性」、「並時性」、「去時空性」

　　古劇中的「傳統敘述」是一個當代必需面對敘述的創新與辯解的命題。如何「既傳統又當代」、「既順時又並時的」是非常錯綜

複雜的。

《吶》、《名》兩劇時間處理，從故事進行順序的角度上看，似是順時的，但從事件與事件之間的關係上看，則是並時性；從透過古劇題材過渡到當代的題材的結構重整，以及增刪密度與手法，傳達人的內在自我無窮盡之纖細複雜與外在環境變化撞擊後的狀態，已經跨越時代性並增加了反思效果。

例如，S2是一場無語言場景呈現出竇娥「可能」的成長背景，直到結婚，在白紗圍繞下與丈夫緩緩起舞，我們感受到「成長」此一時間觀念，但卻又沒有時間印記。新人舞著轉了一圈，新婚捧花便成了一朵白花，由死去的丈夫手中交給新娘竇娥，這場的結尾將在無換景無燈光轉換的情況下直接轉至S3，所有的表演進入緩慢動作，歡樂如煙般緩緩抽走，氣氛隨著其他分飾竇娥的數位演員以及飾演丈夫者陸續下臺，時間空間流動的方式驟變，呈現了時間凝止。竇娥以「慢動作行走」表示兩個極端不同的境況：結婚歡慶開心與守喪失樂度日；也表示著生活內容有變化但日子還是要繼續下去。時間有進程但跳躍很大，蔡婆看著這一切，默然隨著哀傷喜悅與無奈。竇娥繞了半個台，走回前一場婚嫁的位置，蔡婆也加入竇娥，二人肩並肩無言緩慢走著，暗示接受命運的安排，相依為命的過下去，當光線轉換時，另一位女演員上場替換了竇娥，顯示主人翁進入她人生的下一個階段。再一次燈光變化，二人開始稍微變化走路的速度與姿態，顯示時間流轉。竇娥輕快穩重，蔡婆開心二步並一步走，二人在台中央分手，蔡婆去收租，竇娥留在家打掃照管。戲轉至第三場，蔡婆被賽盧醫騙差點死於他手，被張驢兒父子救了，卻又被這對父子威脅了。整個過程，竇娥都在場上向上舞臺位置緩慢地行走，表示她在她的日子節奏裡，即「同一時間裡，不

同空間的個別事件發生著」；也是「不同一時間裡，不同空間的個別事件發生著」。順時性、並時性皆具。當蔡婆被張氏父子逼著帶他們回家時，三人以不同姿態與情緒的行走動作穿過下舞臺進入翼幕復從另一道翼幕上臺表示在路上，竇娥在上舞臺的黯淡中緩慢移動步子與體態則像一個遠鏡頭，沉默地敘述每日的家中平淡安靜的內容。一個靜／遠，一個動／急。同場兩景彼此具有「順時性」與「並時性」，產生兩種敘述時空的重疊可以視為兩種次文本，看似不相干，其實互涉、互補；甚至彼此之「順時性中含有並時性」，產生複調、又是合聲的狀態。時間敘事的多重性也預言人物未來的處境對峙，可以視為情境系統的情理糾葛的第一個轉捩點，也可能對某些觀眾激發想像與洞察。

從《吶喊竇娥》演後，觀眾的解讀資訊裡知道，S1被視為死後天堂、中有存在狀態、夢境、監牢等所在。前2／3演出中，整齣戲都在空台的高空上的一座吊台，直接抹去空間的地域性。抽離與陌生感，更添了不確定性。場景調度有順序倒敘插敘，即使S2-S8看起來是循著原典的時間軸，亦即竇娥的短暫一生，自小到大；實際上，增場與刪節，早已破壞了這個時間系統，即使有也是跳接的。僅S4竇娥蔡婆的家以一桌二椅一屏一（花）瓶表示，卻因桌椅垂吊線與光的關係，呈現了扭動的動態感，在一片蔚藍色的空蕩中，當張驢兒父子侵門踏戶，「家」顯得愈來愈空洞，其意涵受到曲扭與考驗。因此敘事並不靠時間與空間的紀實與連結，時間和空間並不重要，楔子、S1、S2、S7、S9更接近意識流的「聯想」。記憶與內在世界相對的被聚焦得更真實。

「去時空性」讓組成故事內容物具有穿透性與獨立並存，在語言、靜默，以及行為之間的聯繫和等級關係，化約為隱喻與記號。

時空的不確定性瀰漫，沒有線性時間，也是《吶》、《名》兩劇時間處理的一致性選擇，最主要理由不外乎突出角色及其思維與行為，去除不適宜於當代與多重敘事的束縛。

（四）增加序場、新的結尾，導演爬抒情理以言志

序／楔子與結尾的增寫，志在完成「一個人」，而非一個「人物」的書寫理念。意在建立一種具有諷刺的「比擬-評論」以期與文本拉出距離。結尾則回應「希望」。

《吶喊竇娥》裡增加的楔子包含三個段落：〈夜逃〉、〈命運五線譜之自報家門〉〈夜逃〉。一邊補全竇娥形象之想像，一邊作故事人物介紹，一邊強調內在意識或無以名之的空間混沌以指涉腳色內在複雜的世界，一邊暗示劇中陰錯陽差的人與人相遇可以改變命運、駕馭命運。尾場，七歲的竇娥重新站在命運五線譜的交叉口，顯示選擇性與相遇機遇是為命運的決定性關鍵，既是無法改變的，也是未知與變數。七歲竇娥會是觀眾的甚麼關鍵年紀呢？我非常好奇觀眾的心思。她高舉著手臂於空中，是期待召喚，還是揮別已逝生命？也許音樂給了暗示。

《名叫李爾》也有兩個序曲：〈你算老幾？〉、〈粉墨登場〉。前者，將李爾家視為一個一般尋常家庭時，它與中西方家庭中的排行與性格，以及對態度行為的影響是共通的。在現代家庭也常見到這樣狀況。後者，藉由上演正戲之前的扮裝準備，帶出戲劇假定性的問題，觀眾不時的看到演員頻繁出入戲中不同腳色之間，虛與實之間，產生思考與回憶的距離；復將自己比擬劇中腳色，戲劇世界成為日常生活場景的縮影，或可以參照欣賞、可以當頭棒喝、可以改變自己；或也可以——若正與某腳色處境相似——與之

惺惺相惜、設身處地。

　　此劇的結尾與《吶喊竇娥》一樣，在近乎真空狀態的空間裏，一段無語言場景，呈現生命風暴過後的安靜。由三次斟茶喝茶的從容動作來傳達多種意涵。並與序曲一轉至序曲二之「扮演」儀式相呼應。一切是虛（假），但非常真實的經過著，此處借用「虛實相生」一詞，說明導演主觀的觀看李爾的生命體會。這一段「飲茶」靈感得自筆者的一次禪茶三飲經驗，當下的通透與謐靜，難以言喻，像是霎時通透曾經混沌的生命歷程，又像是頓生一切是煙是雲，但必須實實在在的來過，方有此得。當然此種經驗純屬難得。在筆者的改編演出中，李爾的悔與悟並不是因劇終柯蒂莉亞之死，而是隨著女兒們的背叛／真相層層剝開，而漸次展現的。在第一場結束時，當三女兒柯蒂莉亞隨法蘭西國王離去後，傻子說：「寄人籬下的日子開始了」，李爾做勢踢了他一腳，說「走！」後，數聲嘆息，料想形勢將難以預料，理性漸漸甦醒，就已洩露李爾萌生悔意，那怕只有一絲絲。以一個征戰沙場一輩子的國王與三個女兒的父親經驗，一定有觀眾很難認同他的行為。他是老糊塗愛面子而不是真不知道女兒們的心思與性格？但知與行不能合一，知，是知還是無知呢？確定的是生命就這樣在李爾的執念下變形，這是李爾晚年的生命功課，要「實實在在的來過」，他才能說「我活過了！」

（五）差異性

　　差異性與共同性相對，筆者在劇場中將差異性的呈現，視為創作的基底之一。

　　設定六個以竇娥內視角為主的場景，六個分飾竇娥的演員可以

展現角色內在不同聲音的層次與差異性：（1）因演員本人的質地與身體、聲音表演技巧上的差異，將腳色竇娥的內在心理層次的展現也有不同，觀眾的接收與共鳴也相對有了差異。演員都很年輕，在人生歷練上，演員本身的條件與戲劇養成都尚淺、、與舊時代與環境的疏離，對角色的情感與遭遇認知，甚至三個誓願的產生，都充滿了不解與難以接受的問題。因此，在整個排戲的過程中，學生演員對角色與舊時代風氣的認識、消化與理解，以及將之轉化為表演的基礎，是很重要的。此外，聚焦於角色的「生活片斷或生命意義展現」、不斷嘗試導演的要求，並盡可能保有自身創作上的個別性，是他們最主要的工作；（2）原著文本與改編後的演出文本的差異性，已從結構、表現形式上可見一斑；實際上，兩個文本的思考與詮釋方向也大有不同。原著的社會關懷與竇娥個人不屈的女子形象，建立了典範，《吶》劇演出的企圖則在此之外更想建立一個「生命的過程」。即使弱小如螻蟻，也有其尊貴之處，必須得到敬重。念頭是會漸形滋長茁壯的，善念惡意轉瞬間，而一念足以成害，如惘惘的威脅著得來不易的生命，生活中的細節在人時地條件俱足時，也足以擴大成事件變成災難；而面對歷來或許並不曾有多少改進或說變化的「人的社會」，今人又如何保有自身的純潔與堅持，自重而重人？在彼此如漣漪效應的人際關係中，又如何保有生命價值的完整？

　　差異性也展現在語言以及整體劇場語彙表現形式的實驗上，試舉《吶喊竇娥》一例，說明說與唱的開發與發現。

　　說（台詞）、唱（音韻）形式，在最初構想就存在了，想像中的演員在我腦海裡說著說著唱起來了、跑起圓場舞袖輕盈；或是唱著唱著，說起來了；走在蒙特里安（Piet Mondrian）式抽象的

「紅、藍、黃的構成圖」裡；跑在孟克的《吶喊》[3]畫面情境裡。十分疏離又親切，奇異又驚訝。又似崑曲無聲不歌、無動不舞的歌舞樂表現形式。在排戲過程中堅持說唱相倚之篇幅、位置與表現方式，以期不因任何窒礙難行而改變實驗與實踐這趟冒險旅程。關鍵在於學生演員對傳統戲曲涉獵不足，對京唱是完全陌生，工作坊的密集學習也是個把個月的事而已，必須在排戲過程中發覺可行性。表演與導演兩方面的擔子都不輕。2007年唱的問題得到解決，產生於一個美麗的偶然：排戲時，我和音樂設計張惠妮在教室處理音樂問題，突然聽到有數條聲線飄盪於空中，凝神仔細一聽，像是一人的聲音搭著另一人聲音歌著，又像是唱的本身與它的回聲，異質感很清晰，卻又非常和諧。原來是演員中有一位同學家裡是京戲票友，這位同學小時候學過京唱，於是我請她帶著同學們一起在中庭吊嗓子，一起練唱；於是就產生了這種聲音自動在空間中相會、碰撞又分離的飄忽美感，當兩人或三人的唱腔交疊於空氣與空間中，讓每個聲音的質感都變得獨特不同，各有味道。我當下做了決定，讓這個重唱狀態出現在演出中。讓這位能唱的演員的唱，出現在其他女演員的唱之後幾個音階左右，形成二部、三部重唱，甚至多聲部合音。所有的竇娥都開心了，一方面，不安全感大減——這一群對傳統戲曲陌生的二十歲上下的年輕人絕大多數一生中從未聽過京

3　挪威畫家愛德華・孟克（Edvard Munch）1893年的作品。這幅畫是表現主義繪畫風格著名的作品。畫中沒有一處不充滿流動與震盪感。天空與水流的扭動曲線，與橋的粗壯挺直的斜線形式鮮明對比。整個構圖在旋轉的動感中，充滿粗獷、強烈的節奏。所有形式要素似乎都傳達著那曲扭面孔張大的嘴型，一聲刺耳尖銳地喊叫聲。在一次冥想中，正好與竇娥千古悲怨蕭然的吶喊影像相疊合：線條誇張、濃郁色彩、鬱悶陰沉、衝突孤獨。讓吶喊意象變成可見的是聽覺振動，傳達這奇特複雜的感受。〈楔子〉場和這些元素與形式最相契合。

唱，現在竟然要在舞臺上開口唱起，感到緊張恐怖，雖有三個月的時間練習，仍是匆促的訓練過程，不免有些臨時抱佛腳的遺憾。另一方面，她們很清楚的感受到聲音本身沒有好聽或不好聽，而是得找出方式呈現它的獨特性，此後便有了安全感，更細心大膽的在聲腔上琢磨，這是教不來的學習，來自演員的自覺性與自發性。這種二部重唱、多聲部合音帶著初生之犢的怯然與遙遠繚繞的滄桑感（對比之下），也與舞臺畫面上時空視聽之層次反差、複調式敘事、多焦點空間調度，呈現對位關係：高（高臺上／虛／〈心之牢獄〉的竇娥）低（舞臺上／實／敘事的竇娥）遠（上舞臺重唱）近（舞臺上／實／說唱竇娥），既有助腳色之心境與外境的拉扯與共鳴下的細膩表演，也激盪出憤慨如山海倒來之壯勢。

有謂「劇場藝術是曇花一現的藝術」，曇花一現美不可復得，該寓意應不單指現場演戲，而可以放在戲劇創意工程中，從排練到演出的任何一段過程中。劇場藝術最能表現常中有變、變中有常、常變相生間短暫而絢爛狀態。

唱的問題在2007年演出版以這樣欣喜的方式完成了，2009年這位懂得京唱的演員離開了，在這個時代，這樣從小跟著父母票戲的十八歲年輕學生，實在是少之又少。這「回聲二重唱」無法再現。排戲的目的不在呈現標準的京唱美聲，而是如何讓幾乎與傳統戲曲完全隔絕的年輕人一步步的探索這艱難而美麗的領域呢？瞭解是一回事，安排表演工作坊也不困難，執行才是艱難的事。在2009年的演員甄試上，就將能唱（不限任何一種唱法）這件事，與聲音表演、肢體語言放在同一個要求位置上了。少了雙聲道的唱法，09年演員明白實實在在唱的唯一性，跟著老師努力學習，在唱方面著實花了一番功夫。

在布魯克的演員訓練裡，聲音的訓練很特別，他經常要求演員將台詞唱出來，目的並非在做嗓音訓練，而是學習能量控制，以幫助演員分辨何謂表現（expression），何謂衝動（impulses）。一開始不自然的台詞演唱，能漸漸幫助演員掌握台詞背後潛藏的東西，乃至角色的情緒，最後當情緒的衝動在歌聲中成為自然的狀況時，表現就會完美[4]。

　　在《吶喊竇娥》、《名叫李爾》中，唱不僅僅是一種表現。在前者是安住年輕演員沒有信心的躁氣，從自己的聲音中找到安定的力量，從他人的聲音中找到每個聲音的獨特意義，形成由內在向外（形體）發動的基礎。在後者，來自音樂專業領域的演員們，在其專業上：聲樂的美聲唱法、百老匯風格的不同類型的流行音樂、京劇的老師與花臉唱法，嘗試表達聲音形式的多樣性，並藉之勾勒出人物之間單純關係下複雜的內心線條。我們更嘗試差異與轉用、漸次變化聲調、音頻的原型、高低、長短音，強調子音或拉長母語，嘗試不同方言與當代的流行語，以仔細察覺演員聲、音、樂與器官、感情及其扮演的角色之間的契合度練習；搭配正在發生的戲劇情況之間的多方關係，試圖找到每個演員不同的聲、音、腔、調，延伸至想像、需要、和自己及和他人的互動狀態與關係。

　　在《名叫李爾》中，表演文化多元性與跨領域藝術表現形式之對話，更增加了視聽覺演繹的層次與衝突性，於是有了這樣的景象：我們才聽到美聲唱法，京腔就婉轉柔和搖曳而上；正在流行音感的輕快上，就有嗚呼唉呀的調子湧過來。也因此，觀眾一方面看到老大高納麗（美聲唱法）、老二瑞根演員（百老匯音樂劇唱法）

[4]　Peter Brook, Le diable, c'est l'ennui, Actes sud-Papiers, 1991, p.43.

用盡心力的唱得完好，卻又在另一方面讓聲音的態度傳遞著虛偽空洞，聲音美則美矣，卻也型塑了視覺看不見的內心醜惡。反之，在柯蒂莉亞五音不全（京唱）的聲音裡，看到人類內心的美善不容遮蔽。讓粗俗與聖潔並陳，「使不可見的，被看見了」，觀眾尤其內心清明。

（六）單人表演－獨白專場

以獨白作為唯一語言形式表達人物內心瞬息變化，一人挑戰全場的演出，是很受考驗的。獨白並不完全只是自言自語、喃喃囈語，獨白形式裏包含了其他的語言表現形式：敘述、問答。大量的台詞，很容易流於說教或自溺，不可理解或不知所云，限度要拿捏，同時也利用上述的交疊形式來幫助演員完成一場有節奏有層次的自我剖析。試從現代小說意識流借來靈感，加上希臘悲劇的敘述表演（非常接近獨白的語氣氛圍），我想像中的竇娥在故事進行之始，便有著這樣的龐渤浩蕩的氣勢，在S1〈心之牢獄〉中的竇娥處於高懸空中平台，看似自由又如牢籠、既實在具危險性又帶著強烈的符號指涉，此一「異空間」渾沌復又超然的位置（邏輯上通得過），讓竇娥把外在環境的發生與內在心理活動融入一個容器裡，透過語詞與肢體語言，語音與語調的節奏，孤獨身影與空寂的氛圍的匯流，編織出人物虛實相交的內心／生命風景，讓波動的情緒不安的心，豐富微妙而神祕，在表述過程中得到淨化的可能。獨白便是實現這個超然意識的容器。

獨白中，腳色自怨、自省、怨天也怨人，表現方式上將敘述、告白、自言自語的差異性以聲調與身體姿態動作分別之，讓這場獨白專場，自成一個獨立的演出（其他場景的獨白段落，基本上也具

有這樣統一性，都有著可以獨立觀賞的預設目的）。更進一步的說，九場戲的獨立性，觀眾得以依其喜好，自行安排觀看場景的順序。若將不同的場景依附在當代的時空與社會事件下，亦當有不同的體會與提醒。當然由於戲劇的臨場性，或許只能在回憶或者錄影回顧中察覺到這個「剪輯」形式與目的。

除了來自於如前所述的人物假設性與劇場假定性的導演設定，這項拼貼場景實驗也來自於貝克特文本的鼓勵。在貝氏多篇劇本，含短小文本中，語言的形式運用，提供了20世紀中期以降劇場的巨大變化，從寫作到演出都帶有啟發式的影響。我們僅舉〈啊！那些美麗的日子〉即可明白，語言的力量，不僅在語言本身更在語言之外。女主角在水泥堆裡，一動也不能動的說完了她的獨白，讀者／觀眾單獨理解獨白是不夠全面的，必須考察身體和物件之間的相對關係，空間語言、視覺元素，如此將勢必提出質疑與問題：「她為什麼要在那水泥堆裡？她為什麼不離開？她不能自由驅使自己的身體，可是她看起來卻很愉悅？！」。荒謬的生存境況已然凸顯。再以《吶喊竇娥》劇S1為例，整個S1僅以一位竇娥與其通篇獨白完成，獨白的言詞內容，固有其一定的敘事目的，但融合肢體與空間中的空間（空中平台）元素，亦將引起觀眾對「作為人」的質疑與提問，並從虛擬人物延伸至真實的自我。

莎翁戲劇，獨白更是獨步於西方劇本之上，獨白形式是腳色寄精神與內在世界之所，是真實的放大鏡。寄疑慮與問題之處，篇幅之多，是意義闡述之依據／所寄。百年雋永不朽的經典戲《李爾王》過渡到《名叫李爾》主要腳色仍只有一個，也同樣以書寫李爾為主；但，後者，一方面對李爾做了更近距離的剖視。從國王椅子上拉到家庭裡的父親，再拉到社會裡的權力中心，試圖以人人都可

能是李爾（其處境與行為）做探討，並以此意涵命名。全劇經營方向還是落在父女關係。探討愛是甚麼？死亡可以化解一切否？老年不得輕忽，因為很可能「自以為掌握了一切」。愈接近死亡之際，可能才是生命重要課題學習的開始。

在《名叫李爾》中，獨白場景的處理與表現手法與《吶喊竇娥》不同。從希臘悲劇到莎劇，戲劇書寫不論全新創作，或改編自他作，往往以古喻今，與當下政治現狀社會議題保持距離。一方面是威權時代，表達心中想法需採迂迴策略為上；今日，戲劇書寫沒有這層憂慮，但仍免不了引用象徵譬喻，間接地展現社會與歷史的影響力是如何的改變個人與家庭。

（七）無語言場景

除了說唱、獨白、對觀眾的直言，這些語言形式能讓觀眾成為戲劇主人翁最親密的聆聽者。還有無語言場景則由於語言的缺席，身體姿態在空間中建構之視覺語彙，增加了視覺美感，觀賞的態度從被動轉為主動，加上失去了對語言的依賴，增加了聽覺上的注意力因此好奇心與新奇感油生。《名叫李爾》與《吶喊竇娥》均有不少無語言場景，或也可稱之為類啞劇場景。形體雕塑、舞蹈肢體形象、姿勢動作、聲音聲響與空間變成溝通媒介。加入現代劇場與傳統劇場美學、異質表演系統，混合結構成「跨文化身體與空間敘事文本」。

在《吶喊竇娥》S2〈回憶〉中，竇娥回憶童年以及七歲——一生的關鍵年紀，不斷的失去（母親、父親）；S3 竇娥與蔡婆以行走姿態的速度表演，表示時間的流轉；中場休息前後，竇娥上法庭的抗爭心理與百姓心聲；S7〈鬼步〉，七個演員散佈在舞臺上，

以戲曲裡的小步子配合控制性的身體，與側燈造成森森然氣氛，以及撲面而來的煞氣，說明竇娥持續未或削減的意志；都是以無言的過場演出處理，具有劇情連結、維持全戲節奏呼吸的作用，更重要的是增加觀眾注意力，提高內心的審視與理解。在《名叫李爾》中，李爾在暴風雨之後，露宿荒野。《名》劇中，忠臣肯特與傻子為了引導李爾從驚嚇與不敢回首的過去中醒來，而演了一齣無言戲中戲，甚至連李爾也被自然地捲進「扮演」行列，飾演葛羅斯特，從歌隊的旁述與葛羅斯特的行為中體會到自己的荒唐無知，正是借他人的鏡子，照見自己的缺失。而葛羅斯特也成為李爾的影子。亞陶曾言：「必須摧毀語言才能接觸生命」，肯特與傻子的勸言諷語打動不了李爾頑固的心，改編文本再在語言上做安排更顯累贅，遂透過以動作、扮演、情境製造，讓自我與他者的鏡照關係與啟發李爾達到自侮催化與徹底的了悟。觀眾則是全知視角、從旁觀審。無語言場景讓視覺聽覺語言起更深層的作用，在無言場景在兩齣戲中起著不同的作用。

（八）綜合型表演之形構

如何達到貫穿中西古今劇場裡簡練寫意、象徵性組合、程式化表演等美學原則；慎用、擇用某些元素，在實驗與結合創意下，具體適切的展現於舞臺上。如何在現代與傳統間不同的氣質神韻、主題的當代性與精神延續間工作。身體與聲音工作坊是極重要的集體排練表演基礎，《吶喊竇娥》經由專學老師密集傳授：雜技、唱腔、身體、身段、舞蹈等訓練，其中更不乏水袖、現代舞、歌唱、吟誦、繞口令和各種空中翻滾、倒立、馱人等特技和各種拳腳套式組合。《名叫李爾》中，演員的選擇即是專長的選擇。參與演出之

演員本身必須有符合該戲的融貫中西的需求，是故與《吶喊竇娥》
的排戲不同的是，工作坊教師就是演員自己，彼此互相鍛鍊與刺激
在戲曲聲腔、西方聲樂、流行音樂的聲音表現與技巧上，以及戲曲
身段與姿態、現代舞與動作以及與默劇身體性等之組合創意。

第四章

以空白為載體：《吶喊竇娥》

竇娥踽踽獨行於命運五線譜上，
她無法拒絕生命中相遇之可能性，
亦不能預期結果，但可以選擇面對的態度。
——陸愛玲*

* 取自《吶喊竇娥》演出節目單上導演的話。

舞臺

空台
現場樂手區

人物表

竇娥（七人分飾）
蔡婆
張驢兒
張父
賽驢醫
桃杌／竇天章（一人分飾）
衙役／員警們／更夫
檢場／說書人／蔡子／衙役／員警／更夫（一人兼演）

場景

楔子之一：夜逃

楔子之二：命運五線譜之自報家門

楔子之三：夜逃

第一場：心之牢獄

第二場：回憶

第三場：命運五線譜之機緣巧合

第四場：錯殺

第五場：審案

第六場：法場

第七場：三誓願

第八場：魂告

第九場：尾聲

 《竇娥冤》提出的哀鳴和《吶喊竇娥》的吶喊有何不同？還有更好的方式來替代吶喊嗎？竇娥果真勇敢？她不斷自問「為何不逃，她難道沒有恐懼？表現在哪？「為何不逃」的辨證為何？其內在世界的想像與自我對詰何在？在提出問題之前，面對白紙宛如面對洪荒，書寫在某種程度上已經「歸零」，重寫開始。

 《吶喊竇娥》之書寫始於對現實與永恆的詰問和傳達：當時政治環境與態度、人類面對生命／宇宙的探詢和追究，一種精神的表現；此二者可謂古今皆然。這使書寫有可能跳出傳統體制而達當代性之命題。「劇場創作」走向「劇場關懷」；同時轉向對劇場語言的本體思考，每個過程都有離異、有迴流，也就必然有「當代性」

思維（於是，不斷崩解、再生，喃喃亦是語言）。

　　傳統戲曲文本在寫作上的時代和社會性的需要或規制，並不能約束其主題關照與思維，並構成當代多向寫作的起跑點。就像關漢卿在眾多版本中選擇了傾力刻劃竇娥之冤這個軸線，「緊湊集中，省略次要情節以突出主要事件」作為文本的結構特色。《吶喊竇娥》將這條主線落在竇娥面對自我探尋上，並不去多發展其餘腳色之心理，某些場景之間的邏輯亦屬假定。由舞臺演出來凸顯多線並敘的對白組織下所潛藏的衝突、矛盾與對辯，由多重視角來審視這個事件，特別是現代竇娥表現了人性之幽深、複雜，即任何一個人，一但不服體制，不怕威脅，執意於行所當行，執意於不違背自己的意志，這個複雜面就出現了。於是《吶喊竇娥》從關本中犧牲了個體生命的深度與探索之處，開始它的新文本面貌。全戲以倒敘、代言、敘事、假設議題多重手法，描繪竇娥生命遭遇，悲劇角色個性與行為的合理與反常理的呈現，還原真相，警示社會陋習詬病。

　　《吶喊竇娥》之重寫策略中運用了當代文本中大量的拼貼、混合、非線性敘事、複聲合調、虛實呼應、後設觀點；以及關漢卿劇本中重點情節、緊湊衝突與高潮一線到底、重抒懷、修辭、唱白間用等手法。換言之，以現代與傳統的書寫形式與舞臺表現元素的交互間用，重寫一個得以滿足在創作目的與形式的舞臺文本，以及一個適合現下時空演出的舞臺創作。進行「古戲今詮的當代性與多重指涉」、「當代性與傳統意義繼承與連結之可能性」的探討。

　　導演美學實踐方面則強調了聲音、影像、舞蹈、姿勢語彙，融合表現主義與戲曲舞臺程式與符號，前者指簡化、強化表現形式、韻律和色彩，著重情感內心世界，身體與動作之造型，與音樂密切關連；後者則援用空台、圓場、部分的程式動作與姿勢、類型化人

物表演、古韻與京調，與西方劇場的表演技法與空間調度做一場融合又拼貼的劇場實驗。劇場語言是多向的：影像、動作、光線、音樂／聲音、語詞各在其運動與位移中串聯成新的敘事、新視覺、感官與思索的動力。

我們究竟可以從這樣的重寫文本與舞臺文本之互文結構、視訊與聽覺印象的實踐中擷取出什麼問題意識？並根據這些問題意識進一步思考舞臺實驗性開發的效應，以及又該如何重新面對劇場做為一個發聲、翻譯、拋接問題的多重境域？

這是從文本作者到導演思考整體調度與實作的開始，也是教育劇場中最大的討論與實驗。

一、改編與新創

（一）關漢卿與《竇娥冤》

元代大戲劇家關漢卿的雜劇多以婦女為題材，刻畫了眾多性格鮮明、栩栩如生的社會底層婦女形象。他的雜劇創作不單單是反映當時元代社會的身處社會底層邊緣的婦女問題，更以事件凸顯她們真誠坦率、有膽識、有情意、不畏權勢的意志與形象，讓人崇敬，關注她們的內心追求，她們強烈的反抗意志。《感天動地竇娥冤》是關漢卿的著名雜劇作品，全劇四折一個楔子，情節著重描寫竇娥的奇冤，一線到底，有磅礴氣勢。關漢卿的矛頭，直指濫官汙吏，把這一樁曲折離奇的謀殺案件，擴大到普遍的社會和政治現象。戲劇衝突適中，結構嚴謹完整。該作品歷代好評無數。「深刻揭露元代社會黑暗面」、「通俗、流暢、生動語言風格」是對該劇與劇作的一般讚評。清朝王國維曾在《宋元戲曲考》中讚到：「列之於世

界大悲劇中，亦無愧色也。」《感》劇以鋒利蒼勁的筆力，沒有一點故作文雅雕琢的地方。口語對白，給每個不同的人物以適合身分的語調與用詞。酣暢的敘述，辛辣的抨擊書寫，被譽為「元雜劇之極致」。

（二）取材與組合

取材《竇娥冤》進行再創作，可以歸納下四個原因：一是故事本身擁有高度的戲劇性；二是此劇作的社會、政治性強烈，與當時人們的生活緊密連結，其中充滿荒謬、可笑及無可奈何之面向，從某些角度看，與今日人們生活境遇亦相去不遠；三在於文本的重塑度與再創性高；四則是因為從演員表演到舞臺視覺聽覺，此劇都能有很高的整體表現性。

《竇娥冤》故事取材自民間故事，在歷代記載中故事更易其面貌；但構成此一故事的不變兩大因素是：婆婆愛惜媳婦年輕守寡不肯她嫁而自盡，小姑咬定嫂嫂殺死婆婆而告官，罔顧婆媳之間本來互敬的關係、庶女含／喊冤，對天發誓願，上天感應譴責人間。

《竇娥冤》裏著名的竇娥發三大誓願來源有幾：血逆流而上白練、大旱三年，最早的雛型應是春秋時《淮南子‧覽冥訓》的一則傳說，構成此傳說的二大要素：一，庶女含冤一冤結叫天一上天感應譴告人間。可見於東海孝婦周青之傳說，在干寶搜神記中可見雛型；二，大旱三年則又見於西漢劉向的《說苑》和《漢書‧於定國傳》；六月飛雪，則出於鄒衍下獄典故。

這個簡單的故事在《淮南子》並未交代成冤過程，只有很簡單的庶女喊冤而驚動上天，之後在《淮南子》高誘注中，補敘因由：是由於小姑爭奪財產繼承權而殺死母親誣告寡婦，婦不能自明，冤

結叫天。到了西漢劉向的《說苑》和《漢書・於定國傳》時，「齊之寡婦」變成了「東海孝婦」。《錄鬼簿》記王實甫和梁進之都寫過《東海郡于公高門》雜劇（今皆不傳），可見這故事在元代相當流行。

關漢卿在這些民間傳說的基礎上結合元代的社會現實，重新書寫這古老的傳說。巧妙地選材與結合了「東海孝婦」及「六月飛雪」而營造出《竇娥冤》感天動地之悲壯氣氛、創造出竇娥此一悲劇性人物，柔剛並濟，堅毅不屈，超越當時身為女性的侷限性，以及欠缺的獨立自我意識。其他三個重要角色如，用潑皮惡霸張驢兒代替了小姑，把惡勢力具體出來，把原來形象不清的太守寫成了猙獰可恨的殘酷官吏桃杌，把婆婆變成開啟悲劇的鑰匙角色，雖然愛護媳婦竇娥，但還不至於為了她的幸福而自殺，相反的當張驢兒父子侵佔她們的家，硬要娶她們婆媳時，顯示了軟弱與隨順屈就，與過去傳說中的婆婆不能相比。也許關漢卿有著強烈的民族意識和反抗精神，戲劇語言抨擊譏諷社會時政，風格激切直白而通俗易懂，高聲的吶喊和沉痛的控訴隨處可見。筆下人物個性鮮明耿直，主體意識高。僅僅將這幾個人物的性格、位置、行為、動機的轉換，再增加一個行使傳說中「天」的使命者竇天章，即完成了一個具體的世俗世界裏悲劇性的基本佈局，並對當時之當下現實提出尖銳的質疑與詰問。

而這人卻是失聯十多年的竇娥父親！（就今人來看這樣的腳色關係與問題解決佈局相當老套，但在當時已經編織出一個具體的世俗世界裏，所有生命角色的象徵，竇娥掌著舵，是她決定了這個故事走向悲劇。關漢卿以六個主要人物即可寫就一個活生生的現實世界，並對這個當下現實提出尖銳的質疑與詰問）。

關卿雜劇的成就，首先在於對人物形象的塑造，尤其是對女性形象的塑造。他傾力刻劃竇娥之冤這個軸線，以三大誓願邁向悲劇的高潮與終結。據說在他原來的構思，覺得劇情一路悲悲切切地發展下去，太過於淒愴，竇娥未免可憐而想安插一些「先苦後甜」的情節，以喜劇結尾。是關漢卿的妻子萬貞兒看了劇本後強烈建議走悲劇路線：「何妨以悲劇結尾，不落前人窠臼，也許更能給人巨大的震憾力」[1]。關漢卿聽從建議，以悲劇終，也贏得清代王國維的贊詞如潮：「關漢卿的《竇娥冤》與紀群祥的《趙氏孤兒》列入世界悲劇之中，亦無愧色」、「關漢卿一空伊傍，自鑄偉詞，而其言曲盡人情，字字本色，故當為元人第一」、「其文章之妙，一言以蔽之曰：有意境而已矣。何以謂之有境界？曰：寫情則沁入心脾，寫景則在人目，述事則如其口出是也」[2]等等。當代著名戲曲學家王季思教授在《中國十大古典悲劇集》首列竇娥冤。明代以後竇娥冤不斷被改編上演，從京崑曲折子戲、京劇《六月雪》改本，是京劇表演藝術家程硯秋著名的「程派」劇目之一，到各地方戲曲。搬上銀幕，也搬演於現代戲劇舞臺上，二十世紀中、末葉有歌劇形式作品問世[3]，在電影時代自然也是最賣座劇本。已被譯成英、法、德、日等文[4]。

[1] 萬貞兒從來是關漢卿戲曲作品的第一個讀者，在看了《竇娥冤》的初稿後，說道：「自古戲曲都脫不了『先離後合』，『苦盡甘來』的老套，《竇娥冤》何妨以悲劇結尾，不落前入窠白，也許更能給人巨大的震憾力。」關漢卿聽取了這一意見。

[2] 見王國維宋元戲曲考。

[3] 新歌劇有：陳紫、杜宇作曲，郭蘭英、王嘉祥、柳石明演唱（1957）。現代清唱歌劇則有林樂培創作《夢審竇娥》（1989）。

[4] 此劇於上世紀已有巴尊（M.Bazin）的法譯本，本世紀又有宮原民平的日譯本。

不可否認的，關漢卿的新編劇本有其「原創性」，成為後世的眾多改本之依據。其中，明朝萬曆年間葉憲祖改成用南曲演唱的版本《金鎖記》（一說袁於令作）可算得是這些改本的集大成者：在明代葉憲祖所作的《金鎖記》中，竇娥並未發下三願，處決竇娥的那天，法場上突然狂風大作，雪降三尺，臨斬官恐有冤情，吩咐停刑。這時，竇天章做了兩淮廉訪使，巡查各地案件，竇娥冤遂得平反。張驢兒越獄逃跑，遭雷擊身死，而蔡昌宗墮水後被龍女所救，又被龍女送入文場，得中狀元，舉為翰林，最終與竇娥團圓。評劇《六月雪》的改編版中，婆媳相依之珍貴情感所博得的觀眾之同情，在那樣的社會受歡迎的程度不亞於三樁誓願所造成的人心震撼，可以想見。

　　這些改本的演出流行亦久，筆者以為有幾個原因可以想見：1.所有的改編都涉及選材，而選材與改編者的觀點與關懷，以及舞臺藝術性的掌握有直接關係。關氏編織了造成一個弱女子勇於面對惡勢力並在生命危險之際，狂口脫出這幾近荒謬而易引人誤會（為了妳一人造成旱災等等）的三誓願的背後社會原因；卻避開了「東海孝婦」中寡婦至孝、婆婆體恤「婦養我勤苦，我已老，何惜餘年，久累年少。」，那一份在舊時代少有的美好婆媳關係，人間至情人性溫婉之刻劃。2.中國戲劇觀眾的喜好仍在大團圓結局的圓滿；3.有評家以為，關漢卿改編劇本，基本架構、語言功力與人物的塑造是成功的，但情節安排有所疏漏。也許這正是竇娥在獄中一場，常被搬演之故，以及葉憲祖改本受歡迎之處，因為是人情之常。

　　不過，對於這一點，筆者認為四折的雜劇恐難以面面俱到，加上當時雜劇演出，人物上場總有定場詩，將過去來龍去脈與該角

色正要作什麼等等敘述一番，這些故事脈絡報告占了不少寫作上的篇幅。加上關漢卿選擇了傾力刻劃竇娥之冤這個軸線，節省其他旁枝，單一焦點，（姑且稱之）「骨幹寫法」，確實達到將女主人翁所代表的意義提升至一個高度。

綜上所述，《竇娥冤》現存傳統戲曲舞臺演出版本超過十個以上，最廣為歡迎的《金鎖記》改編本，磨平了腳色反抗的稜角與自我意識，迎合大眾需要，隱藏了社會黑暗勢力的存在，對《竇娥冤》的深意與創意，有著無可彌補的殺傷力。筆者以為關漢卿的元雜劇改編本仍是最具均衡流暢、最有力量的悲感，也最有興味的新創版本。是故以他的劇作作為當代演出的改寫文本。

劇作家（歷來總是）自行決定著故事的意義與精神、人物形象與其在戲中表現的方式。劇本創作與改編的規範在當代劇場中已不存在了，界線模糊了，形式更開放，主題走向國際思考，等待新形式的出現。從關漢卿的竇娥冤改編到《吶喊竇娥》，也正試著走這條路上，試著讓傳統文本產生新的能量，讓舞臺文本承載跨越的厚度與增加角度的可能性。

二、重新書寫一個當代神話

（一）當代竇娥可能的形貌

關漢卿的《感動地竇娥冤》是元代的社會現實寫照。一個手無吋鐵、安分守己的弱小寡婦，由於高利貸的殘酷剝削，流氓地痞的欺壓誣陷，特別是貪官汙吏慘絕人寰的迫害，最終枉死在以利為先的官府的屠刀下。劇作深刻的揭示了造成竇娥悲劇的社會根源，有力的鞭撻了元代吏治社會強大的強欺弱、官欺民的黑暗現實，表達

了竇娥面對性別暴力、階級對立的壓迫下，其不卑不亢不迎不懼的態度與勇氣。

關漢卿不僅善於在矛盾衝突中塑造人物性格，而且還非常善於通過細緻深入的內心描寫來提示人物的性格。他對故事的剪裁，人物的集中塑造，戲劇的衝突和高潮，場景的變換和完整結構，都表現了他的匠心獨運，而詞曲語言的「當行本色」，尤為後世評論家所樂道。他非常善於吸收和提煉生活中生氣蓬勃的語言，用來豐富自己的藝術表現力。他在運用語言上十分重視語言的個性化，或豪放，或典雅，或通俗，或嫵媚，都按照人物的性格，運用得十分貼切自然。一種新的文藝樣式往往需要偉大的作家將它提高和定型。

通過一個跨時代想像：「如果」600多年前（637，元1206-1370）的女性走到了當代，竇娥可能是任何一個現代女子，生活在一個現代單親家庭裡。當代的竇娥勢必也會遇見其他的人事改變她的生活與生命，但也許她的命運不至於像戲裡的竇娥如此歹命？又或者，如此荒謬的遭遇、不公義的判決、以私利摧毀一個人無辜寶貴的生命，其實只是改換了包裝而仍然存在呢？生於當代這個身份與存在、這個看似溫暖舒適的客廳能給她平安與安慰否？這些提問亙古亙今隨著時間的波潮，在一些人、一些女人的行為中各自下著註腳。

王國維在《宋元戲曲考》中盛讚關漢卿的《竇娥冤》「即立之於世界大悲劇中亦無愧色」。原因在於它的普遍性。關漢卿的矛頭，直指濫官汙吏，遂把這一樁曲折離奇的謀殺案件，擴大到普遍的社會和政治現象。而竇娥的指天控地，又進一步提昇到普遍的倫理和宗教課題。關漢卿把一個市井弱女子、一個懂事的小媳婦兒塑造成悲劇女英雄，將竇娥的遭遇當作社會問題審視，從個人提問拉

到集體提問位置。於是我們看到當刁民與貪官因利益與避責而走在同一邊時，觀眾的血沸騰了、心糾結了；在竇娥受刑冤死的那一瞬間，天地為之震怒，三個誓願（奇蹟）充滿了警示及預示。血上白練、楚州大旱、月降雪，天心示警，警告的不僅是玩法枉法者，也是怯懦鄉愿的群眾，因為未能伸張公義力量。關漢卿把一樁謀殺事件，擴大到普及社會各處的不公不義現象，表現了對現實的強烈批判。

《吶喊竇娥》試著從關漢卿著重的元代社會問題與批判思維，拉到對「人」的關注：（古今中外的）父權社會結構下，社會地位的貧富、高低、強弱緊緊箝制著生存處境，藉著生命遭遇困境、及重大選擇，回到問題本質思考、進而叩問生死，延伸探索自我認知、倫理、信仰、自由和愛的意義。也由於沒有一個個體可以離開群體，突顯個體經驗及其自主表現（特別是在過去時代），焦點從竇娥之個人敘事、人際關係、社群脈絡、文化情境，逐步向外推移。「個體經驗」和「社會脈絡」二者之間的交織比重與關本相較，明顯不同。藉之提供一種複雜人類現象中，理解個體生命經驗之細微的思想的力量，掌握生命經驗的整體意義。是《吶喊竇娥》的新發展意旨所在。重新詮釋的基礎設定在"人心與其行為"做為所有事件與因果的核心。重寫重演竇娥，必須由多重視角來審視她與發生在她身上的事件，方能表現人性之複雜與無能為力。

透過竇娥為信念辯護、迎向強勢的勇敢、自由意志之堅持、行所當行的尊嚴與價值，這些堅強孤高特質，使竇娥此一腳色從模糊的底層群像中走出獨立身影，使她得以走出塑造古典人物的刻板化，而展現罕有的生命自主性格；也彰顯作者的人道關懷不分貴賤與性別，生命平等無二分的等量價值觀。三個誓願（奇蹟）更是寫

作上獨特創意，既合乎古代信仰思維、俗文化氛圍、時代特質，亦完全合乎戲劇張力、劇場性、驚奇感的當代劇場特徵。

然而，今天當我們以各種知識論說、律法系統與民主見解去剖析、駁斥、省察過去時代裡錢與命對等、貪官及嚴刑峻法結構下隱藏著的社會與文化黑暗面，這些是否仍潛存在今日社會體制、人與人的關係中偷偷摸摸地起著作用？令人深思又深思。

「任何一個地方發生的不公義都是對所有地方公義的威脅。（Injustice anywhere is a threat to justice everywhere.）」著名的美國民權運動領袖馬丁‧路德‧金（Martin Luther King, Jr.1929-1968）這麼說。竇娥的冤屈無論化作任何其他型態、形式與名目，都不應該再在我們這個時代出現，否則就是對民主、公義、人權的詆毀與侮辱，眾人皆可口誅筆伐之，不必等老天顯奇蹟。

（二）重讀（關漢卿）與重寫（《竇娥冤》）

閱讀是好奇、是享受，因為構成想像；想像引發奇想（Fantasie），這是一個作者的冒險旅程，他必須被書寫，「推理」或「邏輯性」自然出現。

筆者不把書寫定位於一種純粹的手段，而是將之提升到一種文化的詰問和傳達，一種人類面對宇宙的探詢和追究，一種精神的自持和表現。這使得有可能跳出傳統的藩籬而直達當代藝術的命題。

傳統戲曲文本寫作上的需要或規制，並不能約束當代劇場的多向關照與思維，亦不能約束當代書寫的自由創作，它相反的同時構成當代寫作的起跑點。於是《吶喊竇娥》從關本中所犧牲的個體生命之深度與探索之處，將之視為筆者新編本的起點，開始它的文本面貌。以現代的書寫形式與舞臺元素的運用，重寫一個得以滿足在

創作目的與形式的舞臺文本,一個適合現下時空演出的舞臺創作。此外,我想探討的是「古戲今詮的當代性與多重指涉」、「傳統與當代性」在寫作與演出上的可能發展。

閱讀關漢卿的《竇娥冤》,已然不可避免的感受到那股強烈蕭殺。《吶喊竇娥》在不能也不願刪去這個極致的情況下,藉著辯證,透過聲音、語言、姿態、動作上去層層刻畫這個極致。

關漢卿製造的強烈悲憤情感與六月飛雪的奇幻空靈意象,兩極之間在在引起讀者/觀眾一種攸關存在,若實似虛的空無感。這正是《吶喊竇娥》全劇要闡述的精神之一。劇中從楔子開始,便以聽覺上的聲音變化、喃喃低語、不明確的語言、叫喊;以及影像視覺上的形狀、顏色、線條;演員動作上的運動、速度、抽象化的姿態與表情、超現實潛意識夢境,或表現主義的心靈活動視覺,震動著劇場,震動著感官世界,震動著(已熟悉竇娥冤的)觀眾的想像,開始一場新的視角與發現,開始一個舞臺演出的思考,開始試著改變慣性的想像,從各種可能的層面去掌握精神、意義與內涵。

就藝術層面而言,戲中那種「驚天地泣鬼神」的悲劇性,鬼使神差下命運之殘酷、神話與現實共存、詭異鬼戲之張力、不落喜劇收場之傳統書寫套式,使得《竇娥冤》成為豐富的傳統戲曲中,最經常被現代劇場重演的劇目之一的理由。它提供了對文化脈絡、問題意識、人的本質等等多向研究與當代性的實驗。

在重讀、重寫與舞臺創作的過程中,我終於瞭解,必須說這個故事的渴望,不完全是書寫本身或集體創作之發現與探索,而是又一次彷若觸及人的極地與孤絕,而所有強烈的情感都招引空無。整個舞臺視聽是竇娥的心靈視野,全劇由「現代竇娥」的向內凝視出

發，與《竇娥冤》之敘事並進，古今映照，雙向互走。面對不公之判決，面對死亡，最弱與最強的內在人性面互相起衝突，怎樣才能不懼？如何在生命「無聲來無聲去」的莫名與不服氣之際，與自己深層的孤獨對話與冥冥無形對辯？這個探索在關本裏是一個缺，我視之「留白」。具足想像空間以及深思對辯的可能，甚至可作為獨立的文本發展。《吶喊竇娥》裏除了演繹人與社會的矛盾衝突，更強調竇娥的內在性、思考性，及性格的矛盾衝突、內心的掙扎。劇本中三個誓願的安排，透過舞臺美學的展現具現反抗與意志的極度崩解與隱喻。誓願靈驗反成奇蹟，奇蹟不在其本身，而是暗示信任與信念，今天的人怕是不相信奇蹟了。這是我們的空洞。

維納維爾認為寫作不是一種詮釋（interprétation）的過程，而是個組織（composition）的過程，亞陶提出當代的戲劇首要，是《過程》。這也是荒謬劇場的重要旨趣。於是如何陳列多重觀點，將之延伸成一張多重的表演資訊網路成為改編首要考慮。以語言的隱射或重疊對照前後場景產生對話，多種語言形式運用（包含肢體語言），使語言之間呈現高度關聯性、渲染力與張力，特別是在S1〈心之牢獄〉。

閱讀關漢卿，在其字裡行間，在說白唱詞輾轉重複之處，在折與折的轉折之間，我「看到」竇娥的身影，看到為她編織的可能與假設。我也看到演出本的可行之處，以及結構與對話的組織旨趣：挪移穿插，構成人物與場景、台詞與場景的前後呼應、交叉對照，最後是接收到，這個正義主題在當代性如何將之沿用的絕對信號。

即便是走入二十一世紀，中國過去的集體文化、社會與生活的觀念與態度，對我們仍是熟悉的，民族的集體潛意識，存在著先驗的觀念根植於我們心中：欠債人賣兒女還債，男的做長工，女的為

童養媳，男的功名大於一切可以忘妻別子，女的除了生兒育女，事孝守節，則要順天由命。在這樣結構下的社會，加上時代變遷所帶來的痛苦，底層百姓的生活壓縮變型。在這個基礎上，很容易理解《竇娥冤》的劇情。它看起來像是一齣情節簡單，事件的「發生」與「結束」也很簡單的戲碼。實則深度閱讀《竇娥冤》發現那是一趟從過去時空到今日當下的早夭人生之行路姿態。相對今日，一齣勾勒三百年前陌生生活的情節，僅僅幾個卑小人物與簡單事件發生的線條，便將當時低下階層的生活樣態勾勒出來，人物與事件、發生與結束、歷歷在目，意象強烈而豐富。關漢卿的文字兼具華美與蕭殺，精準與節奏，心理張力與畫面性強。直線敘述、節節有力，同時有一種翻閱清明上河圖之錯覺，愈翻開愈驚嘆；又有一種希臘悲劇裏奧迪塞永遠回不了家的感覺。遇上張驢兒父子之後的竇娥與蔡婆，單純的日子停擺。判刑之前，竇娥還指望公理可還她公道，對人還存有希望。即使行刑前，三個誓願出口，老天已然回應：風起雪花墜，但也挽回不了她的地獄之行。

在《吶喊竇娥》裏，筆者將關漢卿強調的女性貞節觀，轉為靈魂清白與自由意志；將廉潔觀轉為一種生命的空無感。人的一生似乎都在發問：「我是誰？我來自哪裡？」、「為什麼是我？」，尋找生命的究竟意義，過程中弔詭地凸顯了其對立面：空無的存在。在命運五線譜上，任何人無法拒絕生命中相遇之可能性，亦不能預期結果，但可以選擇面對的態度，也是人之價值的表現。在S6〈法場〉竇娥看似悲憤至極，實則在S4〈故事〉張父死亡的那一刻，不畏威脅決定見官，她已經選擇了一條孤獨的路：「光明正大幹嘛怕見官」、「拚死拚活拚道理」，她說「不」，世界便為之大變。她舉起手掌，指天控地，光明而堅定；社會不公，向強權說不；天地

不仁，向老天說不。巨大的空無同時籠罩住了她：「見不到底的動、沒有光的黑、看不到終點的路」。然後走向潔白，走向她的境界歸屬。

從另一個角度說，活著的竇娥也是孤獨的，她說：「唯一的親人，父親，早已不在」，緊要關頭處，蔡婆亦形同不在，當她選擇說「不」，是將自己置於孤絕中，此後踽踽獨行，孤絕變成了她追尋個人的內在認同，她的終極旅程的蒼白面容與手勢，這也正是《吶喊竇娥》全劇從此推展的敘事動力。

（三）解構與重組：以「空白」為載體

以唱念作打程式表演作為表達抒情與義理之表現手段，傳統敘事因應（過去）觀眾看戲習慣，演員上場總要自報家門，把過去的故事交代一下，正在／要發生的事提點一下，以及並不聚焦於角色微妙的內在變化、敘事結構，造成以對話、角色刻畫為主，當轉換成當代戲劇的角度來看，結構上的一種空白，落在我一個現代劇場導演的眼裡，卻正好是提供發揮之處。《竇》劇尤其不受此影響，關本之「緊湊集中，省略次要情節以突出主要事件」的「骨幹寫法」，那些「枝葉間」的疏空與重疊，正好是《吶喊竇娥》文本與舞臺展現的出處。筆者將之增刪場景，加寫序與結尾，融想像著結合傳統戲曲唱念作打與現代劇場慣例的畫面，實驗意味十分濃厚，尋找新演出文本、新表現方法與美學形式的多元方向，希望產生新的總體表現形式。

不論是創作或重寫，書寫的方式很多，也決定了之後舞臺呈現的形式。有的排戲時已有完整劇本，有的在集體創作中成形，有的一邊編劇，一邊排練，一邊依據演員的條件與排戲結果做改變。《吶

喊竇娥》則是先有一個由導演重新寫就的文本（第七稿），在演員甄試之後，根據演員的條件與工作坊提供的靈感做修辭（網路世代的年輕演員們，對原著文字的理解力與感受力已有世代的距離）、增加轉場與增刪場景與枝節，至排戲初期已第十稿，定稿結束。

轉場設計為了迅速更換畫面以及視覺連結必須考慮之調動，有三個部分：S2轉至S3時，竇娥死了丈夫之後生活還是要繼續；中場休息前後，檢場與警察／衙役歌隊；S7三誓願與S8魂告場之間的〈鬼步〉段子。（見插圖系列2）。

其寫作的過程，依據有三：（1）維持原文本的故事結構與事件發生以及結果；將關漢卿的文字與唱詞，或使用原句或修飾為現今日常用語，或以抒情畫韻詞所組成新的對話體。（2）從關本保留下來的幾個「點」與「線」去建立新的「線」與「面」，也就是「場」與「景」。某些場或景，沒有語言只有舞臺動作呈現，如〈命運五線譜之機緣巧合〉、〈回憶〉、〈三誓願〉三場。（3）增加楔子，刪去重複的詩文，體現導演的觀點。

並由「點」、「線」、「面」將創作立體化：

「點」：竇娥生命中的幾個轉折點：「七歲離父，告別童年」、「十九歲結婚、二十歲喪夫」、「蔡婆引狼入室、張驢兒父子強行入屋」。「喝羊肚湯」、「見官受刑」，以「魂告」結束披露真相還竇娥清白，全戲收在最後一個相遇：回到竇天章與七歲竇娥父女二人生命的轉捩點，提問生命重來一次的其他可能性。

「線」：根據「點」來想像、假設與推論，創作出：〈楔子〉、〈回憶〉、〈命運五線譜之機緣巧合〉三場戲。「面」：從〈楔子〉到尾場，可以順序閱讀／演出，也可以各個場景重新剪接，構成不同的演出文本與敘事方式。

◎三個轉場設計：
S2〈回憶〉－S3〈錯殺〉──竇娥夫喪之後生活還是要繼續。

（圖片閱讀順序由左到右，由上到下。）

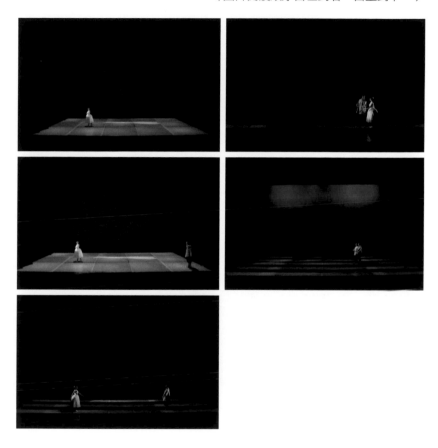

中場休息前後──檢場與警察／衙役歌隊
S7〈三誓願〉─S8〈魂告〉兩場之間的〈鬼步〉段子

（圖片閱讀以逆時針方向。）

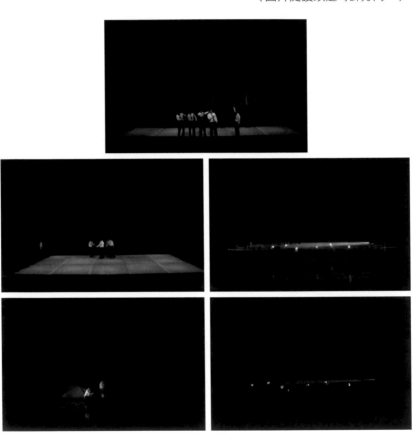

下面表格可以看到原文本與改編／演出文本的場景增刪、調動、重組的概況。

原著《竇娥冤》				《吶喊竇娥》		
場次	主題	Notes		場次	主題	Notes
楔子	竇天章賣女與蔡婆	刪		楔子	之一：夜逃	增
					之二：自報家門	增
					之三：夜逃	增
				S1	心之牢獄	增
				S2	回憶	增
第一折	蔡婆向賽盧醫索錢，遇見張氏父子			S3	故事——機緣巧合	
第二折	張父誤食毒湯身亡，竇娥遭判刑			S4	故事——錯殺	
				S5	故事——審案	
第三折	竇娥上法場，三誓願			S6	故事——法場	
				S7	故事——三誓願	
第四折	竇娥魂釋冤			S8	故事——魂告	
	竇父審竇冤，真相大白	刪		S9	尾聲	增

註：S = scene，場

關於「面」，「遠觀全景」看似依照關漢卿本故事情節的線性敘事，實際上「近看細節」各場卻都可以是獨立的單場，換言之，全劇可以任意分場拼接。每一場可以是開始，或是中間過程的戲段，或是結尾。也可視為獨幕劇獨立欣賞。在鋪排上可以慮及有頭有尾的感覺，或者完全不管連貫性。結構上與觀點上，擁有不同演出版本的可能性。例如，楔子之二〈命運五線譜之自報家門〉之透過人物個人自我表述，看到與他人的關係網路。S1（竇娥關在監獄中的想像，與自己對話）、S2（從竇娥童年著手）、S3、S4（從故事發生的當天開始）皆可以替代楔子開場；從S6（上法場）、S8

（魂告）開始可以產生倒敘；S5〈審案場〉可以是尾聲做結……。楔子（含三個子段落）與結尾場均有作者（《竇娥冤》劇作家與《吶喊竇娥》編導）的雙重主觀敘述性。敘述文本落在內外視角、視聽審美的交互縱橫的並置手段上，落在畫面的多焦點敘事，或身體或聲音或語詞嘈嘈切切的畫外音等語彙的異質合奏上。與觀眾作視聽覺經驗的交流，引領看倌通過視聽覺經驗的交流、非具象意境、非語言敘述的途徑認識人物之自我與現實世界。

（四）竇娥的視角與形象

魯迅先生說：「悲劇是把有價值的東西毀滅給人看。」。《竇娥冤》展示了一位精神高尚的善良百性竇娥被毀滅的過程。關漢卿在其作品中的留白，也讓竇娥有從禮教的陰影中拉出來的可能性，重新建立一個新竇娥生命奮鬥史，將竇娥的獨立身影從模糊的群像中突顯出來。黑暗的社會環境，以及她性格上的二重性——孝善做人和爭取做人的基本權利與價值，都是造成她悲劇的因素。在竇娥身上，既有封建思想的烙印，又有反抗性格的影子，這種既認命又不認命的矛盾性格，才使竇娥這個人物形象更真實可信。

把整個故事貫穿起來，我們看到竇娥的命運始終操縱在他人手中，她一直在為別人活著，對丈夫忠對婆婆孝，但是張驢兒欲侵佔她的家產，覬覦蔡婆家產而強迫她再嫁，最後想下毒害死蔡婆卻陰錯陽差地害死的自己的父親，之後嫁禍於竇娥。這人生的路逼到了死胡同，才引發竇娥為自身辯護，為自身的價值站起來的開始，直到桃杌審案，荒謬而殘酷。在嚴刑酷打之下，她從絕望中進一步看清楚了現實的殘酷與做人的骨氣，在這裡竇娥的反抗性格已經昇華到頂峰：「有日月朝暮懸，有鬼神掌著生死權，天地也只合

把清濁分辨。」似唯有經過死亡之谷方能成全她自身存在的價值和意義。

《吶喊竇娥》將經線放在竇娥遭遇，緯線放在貪官造惡，主軸仍在竇娥這個人。竇娥從小到大的生命際遇、其人格特質，以及造就她做出抉擇的原因，需要一個融合現代感及可理解的重要成長背景、生命際遇及其人格特質，以及她的抉擇，所以嘗試書寫她生命可能的篇章，此外，把竇娥當做一個普通人，或者一個現代人，虛構了她的傳記。而以多位女演員扮演竇娥，搬演其故事，除了呈現一個「人」生命中各階段不同的樣態外，另一層意涵是：一個完整心靈所包含的各個面向。

七歲是她生命的關鍵，此後她不再能主導自己的生命（沒有權利、也沒有能力、時代與社會也是導因）。全戲在撻伐社會黑暗面之餘，增加了短短的一場成長的戲，即S2〈回憶〉；也在劇終加寫了一個畫面，讓竇娥回到七歲空曠的舞臺上，生命的關鍵點，試圖提問，召喚觀眾記憶與假想：假設，假設七歲的竇娥跟了爸爸去京城考試生活，她會有一個怎樣的人生呢？假設蔡婆沒有遇見張驢兒父子，她有別的道路可以選擇，她的生活生命又會怎麼樣呢？假設竇娥自己選擇的道途遇見誰發生了某事？（她的腳下一條長形光道又出現了，之後分歧成數條，重現命運五線譜機緣湊巧、陰錯陽差的場景）、假設這個社會更文明些、階級關係或人與人之間更透明些，一連串的假設，似乎和今日的我們也沒有多大的不同。然而未知與難以預期讓人三緘其口，只能靜觀常變。自由高飛的鴿子投影在數個翼幕上，和楔子場的影像中受困白鴿呈現著矛盾的契合：希望與自由中，存在著永遠與之抗衡的阻礙與不定性。

（五）虛實皆是竇娥

　　第一場的〈心之牢獄〉，跟竇娥的一開始在逃跑的設計一樣，是個假定性情節，一個假設場景。這一場有著全知觀點，滔滔獨白也擁有全劇最大的留白與沉默。可以啟動與其他場景的多線對話，與對位的空間設計。可以在虛、實之間跳來跳去，虛裡有實，實裡有虛，讓假設性、概念、還有內心的狀態與流動，讓虛實得以自由穿梭，這個概念也包含在各項設計中。

　　滔滔獨白、又歌又唱、又悲怨又氣的要發狂，為的是給她一個表達內在聲音的機會，一種角色的從古越今的現代觀照，一個加入角色內在意識流的表白過程，將角色帶入一個既複雜又貼近真實的人性位置，在這個表白中，可以讓「假設」、「想像」、「質疑」、「逃？還是不逃？」等假設有了存在的理由。不管是演員或者是觀眾，將對竇娥當下內在表白的心聲，有其自己的想像文本。

（六）為何吶喊？《吶喊竇娥》命名的由來

　　為什麼要「吶喊」？吶喊何為？有用嗎？孟克畫作「吶喊」，迄今成為家喻戶曉的名畫，而「吶喊」之所以成為名畫使人印象深刻的原因，則是它直指人心，能夠引起觀畫者內心的共鳴。當我們欣賞畫作的同時，看到的或許不僅僅是「那幅畫」，而是看到我們的內心。「看」與「被看」之間的關係，實是微妙。孟克「吶喊」的畫中人，那空洞的眼神、空洞的嘴巴，「喊」出了什麼？吶喊的無聲之訴，如同大音希聲。而《吶喊竇娥》將吶喊視聽化，重重的腳踏地面聲響與真實吶喊的聲音，陣陣直擊觀看者的心。

《吶喊竇娥》劇名，說明瞭竇娥作為一個女人，一個舊時代，不能獨立、無法自救的弱女子，在其人生困境中，她孤立無援，但她沒有保持沉默，沒有屈從，她有話要講，有怨要伸。從開場的七位竇娥，分別在劇場外（觀眾等待入場處）與劇場內舞臺上與觀眾席間，以「全力奔跑」、「被迫停煞住」、「抵抗手勢」、「勇而不懼的凝視前方」、「扭頭狂奔」等重複動作，表現內心不可言喻的憤怒與為自由而逃離不公佈政的法網威脅。當戲開始的時候，所有竇娥皆將吶喊全場，震驚全場，在一開始的時候即將戲劇氛圍提高至某個高度。這個吶喊，是不為環境惡勢力屈服曲扭莊嚴人格，凜烈高亢的對所有人說「我在」，對抹煞其存在的命運說「我在」！聲聲吶喊，振聾發聵般喚醒沉睡中的他者、律法，聲聲催促發現問題、發現差異、發現不平，然後正視它們、改善它們。

（七）增加場景之思考與處理方式

1.舞台書寫與文字文本

　　《吶喊竇娥》在某些場景使用了舞台書寫（écriture de plateau）的方式進行集體創造工作（另參見第46頁）。像是楔子與S2〈回憶〉整場戲，S8與S9之間的間奏〈鬼步〉段子，〈尾聲〉等場景，均借表演能量（內心寫實、表演寫意）、劇場視聽設計、空間圖像與疏離調度的整合來完成，將地板機關，觀眾席、走道融合於表演當中，讓腳色的生命遭遇清晰的蔓延至觀眾／現代領域。卻沒有一字台詞。試圖將角色的社會處境（social gesture）外顯，讓觀眾看清楚，有關於社會地位、性別、倫理、意識型態，其實都是文化的某種表現。既然都是人為造成的，當然也可以變更、拋棄、扭轉。觀眾從劇場裡得到啟發，因此擁有改變現實的能力。

2.巧遇與命運課題

　　竇娥大聲質問生與死的問題,既肯定生存的痛苦、個人的孤立無援,也肯定生存之必須,卻又找不到可以歸去的精神家園,或與今日人們面對機緣湊巧沒有邏輯的生存境況無大異?。是以寫了第三場〈命運五線譜之機緣巧合〉。

　　原劇故事中,蔡婆找賽盧醫討債,差點喪命,巧得張驢兒路過救了她,本是恩人,反成殺兇。竇娥才失去了丈夫,哀怨自己孤單守寡,與蔡婆小心度日,以為「馨香一柱,謝天謝地,孤兒寡母,平安無事」卻沒想到,蔡婆歡喜出門,卻帶回惡霸欲侵佔家產強娶母女倆人。張驢兒覷覦蔡婆錢財,欺侮婆媳寡婦,貪財之外還要強行娶親,卻被竇娥嚴詞拒絕,並趕他們父子出門。張驢兒惱羞成怒,想毒死蔡婆婆,令竇娥屈就,不料陰錯陽差害死了親生父親。張驢兒告了官,竇娥也坦然上了法院,相信法治,卻最後死於人性醜齪:「循規蹈矩無逾越,緣何惹就冤上冤?」人生的際遇、一個陰錯陽差就是天上地下之別。人生際遇不可預測,陰錯陽差或因天意宿命,或許並沒有任何因由,但也基於不可預測,人們對未來有憧憬,久了,會認為那個憧憬是理所當然會降臨的。沒有人會知道明天會是怎樣,但鮮少人發問明天是否依然來到!據此,編寫了三段式楔子與第一、二、三場。

3.借古劇規制與形式之力

　　三段式楔子主要在呈現編導思想:角色內在精神的複雜,情感及思緒的波動下之反抗與荒蕪,混亂與堅定,在這些矛盾上照見人之渺小與孤獨。

◎命運五線譜隱喻人生際遇：由長條形光束隱喻生命道途，在命運五線譜上每個人都只能往前走，每個人際遇都不同。

（圖片閱讀順序由上到下，由左到右。）

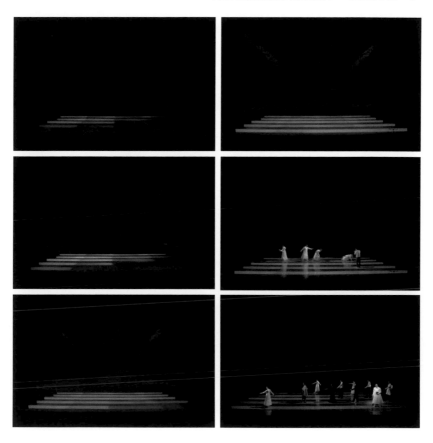

筆者認為，這個很長的楔子確有得到雜劇形式[5]與古希臘悲劇中的喜鬧幕間短劇的樣式。〈楔子之二：命運五線譜之自報家門〉就是借戲曲裡自報家門與定場詩的用法，加上上半場以現代劇場想像出來的的機緣巧合與命運的關係圖，而譜成這齣戲的人物集體自報家門。這個集體也像一種歌隊儀式，將整齣戲就此打開來。再借傳統戲曲中的「檢場」與「說書人」兩種中性腳色，放在一個飾演多重腳色的演員身上，他就成了戲裡戲外多層敘述體，在整齣戲中有貫穿戲旨、離間與梳理劇情，以及畫龍點睛的作用。

以下以〈楔子〉、S1〈牢獄〉、S2〈回憶〉、S3〈命運五線譜之機緣巧合〉、S4〈錯殺〉、S8〈魂告〉等場景為例，說明閱讀與重寫之間的關係：

〈楔子〉

楔子一場，以多重變奏樂章、多線交錯的肢體及影像語言、各種聲音／響，鋪構視聽複調、悲壯詩意形式，預告該戲的敘事形式與美學風格。同時冀望能夠激起觀眾感官的複雜的交互作用，打戲一開始便接收到強力動感、加速、壓力，以及因為演員的強烈奔跑

5　雜劇到了宋代逐漸成為一種新的表演形式，除了有故事、歌舞、音樂、調笑、雜技之外，結構上分三段：1.艷段，表演內容為日常生活中的熟事，作為正式部分的引子；2.主要部分，大概是表演故事、說唱或舞蹈。3.散段，也叫雜扮、雜旺、技和，表演滑稽、調笑，或間有雜技。三段各自有其內容，互不連貫。跟古希臘悲劇演出中插個喜鬧劇，而彼此亦無關連有相似之處。雜劇多另加「楔子」，常規是一劇一楔子，也有一劇兩楔子的。楔子篇幅比較短小，位置也不固定，一般在第一折的前面演出，對故事由來做簡單的介紹。見廖奔，劉彥君，中國戲曲發展史　第一卷，山西教育出版社，2000，p. 223-224, 254-258. http://zh.wikipedia.org/wiki/%E9%9B%9C%E5%8A%87

激盪出來的劇場空間變形張力，認識無言書寫場景的力量與深度，試著也提出質疑與問題，意識到不同以往的看戲習慣。

　　整齣戲的表現形式與風格、人物原型與亮相，對社會之詰問與命運之嘲弄，皆在〈楔子〉中先以象徵或比喻的方式走過一次。以實驗方式塑造出一個抽象、極簡的超現實空間、重疊切割的視覺空間；透過現代劇場裡的各種元素與慣例使用，某個程度的融合傳統元素與程式。

　　舞臺指示這麼寫著：

　　觀眾進場時，燈光變化中與韻律性的、輕的、不干擾的襯底音樂中，舞臺上與劇場內已有七位竇娥在不同區位奔跑。

　　喘息聲音進。

　　鼓聲遠遠的、悶悶的此起彼落進。

　　竇娥們有逃跑狀況下的各種動作，一旦倉促停下，便有以掌抵抗的手勢出現。

　　高亢的單音音樂進。

　　竇娥的低聲絮語OS重覆出（內容是下麵的OS及這一場的對話拼貼）。

　　觀眾坐定。

　　燈光變化。竇娥們匍伏於地面。

　　單音音樂、低聲絮語OS收。以下同時此起彼落的出現：翼幕間與觀眾席間追趕者的踏步聲及他們手持電筒的光線。竇娥們復起奔跑。各種自然聲音如鳥獸風樹葉……及抽象的叫聲，如夜精靈被驚動出籠般出。追趕者由翼幕間上舞臺繼續踏步，觀眾席間追趕者重步巡走。規律的重音音效出。高臺竇娥上。八個竇娥一齊大聲吶喊。天幕上『吶喊的竇娥』影像出。喊聲、踏步聲與所有的自然聲

音乍停。竇娥們匍伏於地面。安靜中，只有急促的喘息聲如背景般陪襯著，竇娥的低聲絮語此起彼落再進。

假設題一：為什麼不逃？──快跑！

　　所有女演員都在舞臺上、觀眾席間、環繞劇場外部空間死命跑著，臉上的表情或是痛苦或是驚慌，有時跌倒，有時狼狽地連滾帶爬，在遇到任何阻礙，像是遇到進場觀眾走到面前，不能繼續跑時，她們會剎住，雙手掌做出一個抵擋的手勢，橫在臉前，這個手勢含有「抵抗」、「拒絕」、「保護」的訊息。手勢完成之後他們會迅速倒退，本能地轉頭跑向反方向或其他方向。跑在舞臺上的演員在後退的步伐上或有跌倒的動作，一方面，瞬間停止迴轉使身體產生強烈內不衝擊免不了的踉蹌，另一方面那是「逃命」狀態的本能動作[6]，同時突顯難以掙脫的束縛與孤寂。在大提琴音樂陪襯之下，氛圍是急迫緊張的，悠遠中帶著蕭索，直到觀眾坐定共有15-18分鐘的時間，這樣的疾跑會由於觀眾進場的關係而改變演員在原先奔跑路線上的設定與即興反應。愈近開演時間，演員們顯現隨時瀕臨倒下的邊緣，是非常自然的表現，無法刻意模仿。當不妥協的意志碰上彷彿被無限拉長的時間，那些實質肉體與精神上的戰鬥，如滲透一般，一個深沉而孤獨的空間逐漸在觀眾面前一點一滴被顯現。演員們也感受到這段特殊的奔跑給自己帶來的內在的深沉孤獨感。

[6]　動作的確定，也是視演員身體情況而定的，因此，這個部分在排練時花了不少時間。因為演員與其身體之間必須達成多種契合，聆聽才能掌握，還要符合自然不刻意跌倒的要求。演員的聲音與身體在本戲碼的排練過程中是最重要的課題

不只是空間，所有不同線條的聲音都像下面這段空白，沒有間隙，沒有停頓旁白一樣，共同將人物形象刻入觀眾腦海，在劇情尚未開展的幕啟之際：

> 竇娥覺得自己飛越了一個地方又一個地方又一個地方跑的速度已經離開地球的吸力她看到了巨大的隕石隕石隕石追趕著她她看到了怒吼的火山炎漿追趕著她她看到幽深的湖泊千年水草追趕著她她看到浩瀚的黑海浪嘯追趕著她她用飛行的速度跑著血液奪出體軀逃向何處每個經過都是盡頭風旋撲上來彷彿玻璃刮過面頰她沒有感覺她也想停但不能停她等待老天爺的一雙手但最後她終於直直下落還有比盡頭更遠的地方麼靠近海面的時候海面像一面鏡子透露了她斜斜的飛行姿勢雙拳緊握青筋暴露牙關緊咬的曲折面容含恨的眼睛她嚇到這人是誰想停不能停逃但逃向何處已是盡頭海潮席捲猛灌進來同時一些東西流出了眼耳鼻舌身意然後她將自己交給了大海漂流漂流。

關漢卿塑造了一個擁有自由人格的角色，是故當災難來臨，雖有恐懼，但不能退縮，只能向前。於是，腦海裡，「竇娥拼命在跑」。這個假設題的思考與內視圖象的清晰不墜，讓我確立了設定現代竇娥逃跑以爭取真相大白的可能，爭取自由與權益的動力。

視覺方面，〈夜逃〉以多重抽象視覺與聽覺意象構成，藉著燈光、影像與演員的聲音與肢體表演，在舞臺上形成一種聲光交錯的空間感與不確定性。每個畫面都有數位演員同時在舞臺不同區位，或吟唱、或高聲朗誦、或遊移舞蹈著，通過解構與重組手法，以及

重複性斷碎的台詞、音樂與聲音的實驗，舞臺畫面影影綽綽，演員的聲音語調非尋常口語，此起彼落，視聽意象處於誨暗不明，聲響交疊轟然，但感受到的卻是空寂森然。當畫外音的獨白進入耳膜，一陣幽渺復一陣震動，這場拼貼或曰超現實的過渡場景將神經拉至最高或最低的極端點，卻只是一劇的開始，相當富有冒險性，不顧戲劇進行的傳統規範。這個開始場景有一種「藏」，將主題先擱置一旁，讓感覺替代理解，感受這場強烈蒙冤憤怨的戲的霸氣氛圍以及無可奈何。也同時點出本戲將以多聲部指涉角色的內部外相多層面的形式進行。唯有多層次的敘述與多焦點的畫面構成，讓聲音、身體引領現代人跨越對舊時代認識的鴻溝，不僅思考社會議題、也關心我們的內在世界，這片看似平靜實則變幻莫測的海洋。從單字「人」的位置角度去揣摩、感受、想像、體會、思考與將心比心，來認識他者與自己。畢竟生命的事，都不是三言兩語可以道盡，而生命無法道盡正是本戲書寫的子題之一。

S1〈心之牢獄〉──增場

關漢卿原著中，竇娥判刑之後即刻上了法場，這個跳接，頗有蒙太奇之感，可以感覺到關漢卿將悲劇意識／感拉高的意圖，以驚天動地的悲劇結尾，戲劇張力十足。就寫作技巧而言，可謂下筆大膽，寫作手法直指核心。後世劇人增加了「探監」一場戲，可見「探監」一場在人情世故上的被需要：1.對當時「錢與命」結構成的對政治社會與人心的腐敗提出控訴的目的；2.「一線到底」的悲劇氣勢與氛圍，使腳色之悲憤、一氣沖天的氣勢不被中斷，造成內心感動跌宕。然則後世增添的「探監」一場戲，雖合乎戲曲的抒情性，在現代的閱讀視角，卻也不脫嘆悲抒懷而已，反而失去想像空

間。加上筆者重點寫竇娥的內心發展，因此在改寫結構和重點寫竇娥的內心發展上，也不採用。特別是避免演出上，節奏不明確、能量的削減、對戲劇性鋪展的無效。

　　S1〈心之牢獄〉的竇娥以一個回顧過去發生種種與自我詰問的形而上形象、一種精神體、非實相之相出現，她沒有了社會與身體的枷鎖，卻仍在心的糾結困境中，宛如坐處心之牢獄。此一場創作意圖，在寫作之初便將時、地、人置於模糊地帶，敞開門不做預設，或有觀者解讀為亡者竇娥處於無間；或有解讀為「探監」中的竇娥，都屬常情推敲相當合理，引起自由解讀也算寫作策略中的期待。

　　竇娥這個人的內在世界在關漢卿的筆下，像是一間上了栓的茅屋、是一池沉寂死殁了的河塘；數百年過去，竇娥的吶喊可有回聲？這個平凡如你我者，面對死亡，她除了埋怨、詛咒，難道沒有吶喊？沒有掙扎？沒有激辯？沒有恐懼？沒有放棄？沒有想逃？原著之竇娥，是堅持、無懼、爽快俐落，而我卻更在乎她的人性面呈現，她的矛盾與質疑、她的「不被寫下來的生命篇章」之可能樣貌。由是，竇娥個人「可能」的對生命的看法成了〈楔子〉場中「夜逃」的假設題；而S1〈心之牢獄〉場則表現了竇娥的內心曲折狀態。處於隨時要崩解，又再收攏的精神上變化狀態，相當辛苦，即便她已經無形體的束縛，但是有「冤不得申，命不得償」的未完遺願，讓她「走也不是、不走也不是」是以該場以心之牢獄命名之。

　　全劇由此第一場〈心之牢獄〉竇娥登場說話，她被賦以非古非今，既古又今的深藏在內部的靈魂的形象進行長篇詠嘆。既抒懷也明志，消極又主觀，矛盾有激動，既想離開又放不下，詮釋當下這個自己的矛盾體與想要突破外在困境的無力，整場戲是一個大獨白

形式，裡面包含著無數個長短不一之敘述與獨白，囈語與唱誦。光影對比烘托著腳色的時而迷茫時而堅持，造成不確定性的時空，濃鬱的悲怨與自我反省交錯著神祕失衡又平靜的稜鏡式內心景觀。

假設題二：我，為什麼是我？

　　這便是〈心之牢獄〉場的初步構想雛形。「我，為什麼是我？」非指為何倒楣的是她，而是為什麼她是竇娥，一個「我是誰」的千古提問，彰顯「人在天地間」的真正孤獨與「人從何來復何往」、「人活一世所謂何來」、「人是甚麼」、「生的意義」等，我們在生命裡終究要面對的重要課題。對筆者而言，這樣的哲學思考最終還是落在生死學與愛的缺席的探討。

　　這一場長篇獨白涵括了爭辯、控訴、安慰、思念、追憶、恨怨、嗟嘆、傷逝、無奈、無望，天問，皆可視為對身分／生命的起疑、不認同、放棄，源自對所生存依靠的社會的撻伐、愛的缺席。長篇獨白也涵括了停頓、寂靜、凝視、變奏的聲音與身體語彙。

　　〈心之牢獄〉中，竇娥的滔滔不絕正顯示了更多的無解無用，沒有答案。長篇獨白，亦強調了對話形式的不足以承載超重的心緒以及對話對象的缺席，角色必須獨自面對孤獨。

　　〈夜逃〉與〈心之牢獄〉，前者是後者，以及全戲的「引子」，一反戲劇結構的「起」要低要埋，我希望以劇場性的激烈激動將觀眾引至一個高度，然後好好讀故事。不管是假設性的逃跑了被抓回來，或是根本沒逃出去，一直在獄中，還是都與逃跑的假設無關，而是一個屬於心的行動。但劇場具現出來「那看不見的」部分，使無形變成有形，使能量感受度增強（觸動），或者產生思考。後者是「導言」，將整齣戲中最關鍵的情狀與句型與〈心之牢

獄〉竇娥大獨白的後段以互文穿插方式進行。這齣戲主戲副戲都講的是竇娥，將她短短的一生與爭取自我尊嚴、公平正義畫上等號，將她真誠面對自己和做對的選擇拉高，與普世價值同列。

竇娥原本「自然的」穿著傳統給她的制服[7]，以柔順之姿走過二十個年頭。事孝是中國社會的做人標準，而服從性更是中國社會女子從小受耳提面命的禮教。柔順的身體則呈現了一個集體的、社會性的、制約的樣態。在走到真理與妥協之間的三叉口時，她脫去了這件制服展現了柔順的身體之反逆，一種自主（主體）性。

這是作者（即筆者）的想像與推理，對辯的開始，是《吶喊竇娥》重寫文本的開始，是角色文本的起始。〈楔子〉與〈心之牢獄〉兩場中，竇娥的獨白、自我對話、可以視為竇娥斬首後俯瞰人間，等待魂告，也可以視為死刑前夜面對死亡之來自心底多重聲音，也可以是一個內心的聲音、一段潛意識。就演出的全觀角度來看，〈心之牢獄〉之竇娥以無所不在，散置的處理，作為與每一場演著生命片段的竇娥相連，形成多音軌、拼貼組合之視聽張力，空間敘事豐富。

S2〈回憶〉──增場

〈回憶〉場是無語言場景，是動作、姿態、影像等視覺語彙的集合體。以類啞劇形式刻畫了竇娥短暫生命的前半生：三歲失生母，七歲為父親還債而成為蔡婆的童養媳，十八歲嫁給蔡婆兒子、十九歲就喪夫。

竇娥七歲之前還是個孩子，七歲從父親手中「轉讓」給蔡婆之

[7]　參考關漢卿本【竇娥冤】第一折竇娥的台詞。

後，她與童年告別，這是生命中的第一個轉折點，她開始學習與另一個陌生的成年人共同生活，她應該清楚這個人是她往後要依賴的人，於是舞臺上小竇娥試著融入蔡婆的身體節奏（即生活模式），12歲、16歲，直到關鍵的19歲竇娥，漸層的呈現出與蔡婆建立二人的生活上相互依靠的關係。竇娥19歲時到了蔡婆早就計劃好的時間點：「嫁給了蔡婆的兒子」，在關本中只有一句話「至十七歲與夫成親，不幸丈夫亡化，可早三年光景」[8]。蔡子這個甚至稱不上過場人物才上場就下場。竇娥手中的結婚捧花無聲的被替換成象徵服喪的白花，婚禮上的白紗成了喪服。一喜一悲在短短的一年前後，是竇娥生命中的第二個轉折。蔡子此一腳色的快速一出一進，不過是繼竇父賣女之後，顯示蔡婆主導竇娥生命的事實，同時襯出竇娥柔順與事孝的個性，以及之後面對威脅與強權所產生的堅定性格兩極之對照；蔡子的死還為竇娥與蔡婆建立孤母寡婦的弱勢形象。

S3〈命運五線譜之機緣巧合〉

賽盧醫還不了錢勒殺蔡婆被張驢兒父子救了，卻又被兩人威脅——「才謝天，又怨天」，引狼入室，災難開始；竇娥尚年輕的生命因為這個相遇而送了命。張驢兒欲毒死蔡婆，卻陰錯陽差毒死自己的父親。生命途程中的相遇，不可預期，相遇的過程與結果構成了生命的內容與結果，於是《吶喊竇娥》有了五線譜的生命相遇概念圖這一場戲；於其上，腳色們進行著混合戲曲程式「自報家門」與西方劇場的「疏離敘述」。

[8]　參考關漢卿本【竇娥冤】第一折竇娥的台詞。

S4 〈故事〉

　　蔡婆靠討債維生，是個討債人，賽盧醫躲債，躲不掉逼極了，蓄意謀害，在許多小說裡都可看到這樣的關係架構，以將戲劇事件推出。張驢兒父子順路經過嚇走了賽盧醫，蔡婆驚嚇慌張間說溜了嘴，讓張驢兒「湊巧聽到」這位老太太有錢、家中沒男人，一個邪念上來，藉著救蔡婆一命反成了要蔡婆命的「討債人」，蔡婆也因此成了欠債人。竇娥倒楣捲入這個討債還債程式，但她拒絕以張驢兒逼婚、強佔家產的方式為婆婆還債，因為她「不欠人」。也因為張驢兒逼婚還債的不合理，違背她對生命的期待（年輕的生命雖歷經父離夫死，卻仍對未來有想像[9]）。張驢兒意圖毒死蔡婆逼竇娥就範，鬼使神差的毒死了自己的父親。張驢兒將計就計提出他的還債策略：「官休或私了？」。看起來像個選擇題，其實是個威脅。關漢卿誠實的將當時的社會風氣與兩性之間不對等的關係做背景，讓張驢兒很自然的以女人怕事，男人為大的心理與行為來想像竇娥，沒想到這違背了竇娥的做人意志，張驢兒以為私了必能解決事情，沒想到這個女人不怕見官[10]。一向是事孝柔順的竇娥，恐怕也想不到自己是個精神潔癖，一點灰塵都不可沾的[11]。

　　悲劇於此確立，蔡婆為了保命的權宜之策一定下，竇娥便面臨一生中最大的抉擇：大的抉擇：屈服求活？還是行所當行，做自己？也許在生命中的大事未降臨前，我們都不知道自己會怎麼反應，竇娥亦然。也更因此顯得這個抉擇須要勇氣與智慧。我們看到

[9]　同上。

[10]　見《吶喊竇娥》第四場「……費盡心機枉徒勞……」

[11]　關本第二折及《吶喊竇娥》第四場「……見官就見官……」。關本第二折及《吶喊竇娥》第五場「你清明如鏡照得見……」

關本中的竇娥從「閨怨」經過「理直氣壯」直達「正氣凜然」，好像她無須思考，不須推敲。事實上，這個心理的轉變應該包含著潛在的堅韌個性與人格，而且強大到足以讓接受挑戰的聲音，堅定的吐出來。在同一場中，從一個鬱鬱寡歡、對未來還有希望的女子轉變為一個不妥協不畏懼強勢的女子，一方面值得喝采，一方面看花紅凋零，命運已定。這應該也是蔡婆沒有料到的吧！竇娥當機立斷、率直敢當、決不妥協的性格，終於從埋在日常細瑣、溫婉盡孝的表面下浮了上來。舞臺上以惡勢力氣焰與竇娥的不服形成對立的氣場，同時讓竇娥在壓迫喘息間，以歌以訴將這個心理過程整個轉帶出來[12]。

改寫結尾場景

捨去《竇娥冤》末場戲「公堂上人鬼對質、人證到庭真相大白」。《吶喊竇娥》結局停在此之前父女天人永隔的S9〈魂告〉。看似認身分、述因由、憶從前，其實是個具有多重指涉意涵的場景。古時地方官叫父母官，官與民是父母與子女的關係比喻，竇娥生前遭遇了貪官，孤軍奮鬥難逃迫害，這一場竇娥與又是高官又是父親終於相認，有其雙重意思。在竇娥的敘述事實真相，呈現了在即便是今日現實世界裡，真實也未必能見天日，真相未必能大白，正義的力量總是不足，遲來的正義也彌補不了已發生的憾事。即使明察秋毫的竇天章夜讀訴狀，也沒有察覺竇娥的案子有不尋常端倪，可知，真相是如此難被發現。

12 轉自陸愛玲，〈反逆與發現－從創作到教學，從文本到舞台，以《吶喊竇娥》為例〉。《兩岸戲劇教育教學研討暨表演觀摩座談工作坊暨研討會資料論文集》。P.53-55。

本來〈魂告〉場在改編的一、二稿中也是刪去了的。理由是，由既是父親又是法官的身分澄清自己女兒的冤案，不免引起今人覺得過多巧合以及徇私的顧慮，此外，在〈三誓願〉的淒慘與震撼人心的時後全戲結束，正好可以提供觀眾對生命價值珍貴、個人與社會的關係之重要等相關思考，避免過多的劇情流於思緒雜沓。另一方面有些矛盾的考慮是，一些觀眾對這三誓願"信以為真"，將之放在現實邏輯裡對照，認為因為一人遭殃而禍及其他無辜百姓而難以接受。而將這一場留下來的原因則有二：一是，〈三誓願〉是一場無語言場景，以強烈的視覺化、極端的身體語境建構而成，濃烈而沉重，以此做結束將帶給觀眾無法消解的懸念，並極有可能（某些觀眾）對這三誓願"信以為真"，將之放在現實邏輯裡對照，認為因為一人遭殃而禍及其他無辜百姓而難以接受，產生誤解。二是，竇天章一角主要是司法的代表，也是筆者對司法的一種尊重與期待，希望今天乃至永久，司法真能主持正義，還人清白與自由。在戲劇節奏與氛圍上，〈魂告〉的「下降」與「冷卻」，讓三誓願的視覺聽覺上的血脈噴張、情緒高漲，得到緩衝，更感寧靜，很適合〈魂告〉場的基調，順勢將「天、人」關係走到「人、人」關係中。因此得讓這對緣薄父女見上一面，這個主題設想才能達成。當然這一場也提出了問題：竇天章成就了功名，但家是破碎的，才七歲的女兒成長是孤苦無靠的，女兒可以賣，功名不能不取？這是古人命運使然？是身為男人、女人、孩子的各歸其命？又，反觀今日講求功利效益的社會，與古代視功名為一切的偏執觀點差異很大嗎？筆者認為唯有處理這一場才有可能引起討論。

在這場戲中我安插了一小段相當突出或者說突兀的一段竇娥獨白。這段獨白由飾演這一場〈魂告〉竇娥的學生演員本人提供。

在某次排戲中，我給了演員們一個約三分鐘『童年』的主題呈現。這位演員在準備的過程非常投入，深掘模糊記憶，回到她的童年，一段與父親深刻難忘的感受，演員本人因為情緒投入而激動不已，僅僅是為了這段呈現的準備，她似已從中得到等待多年的撫慰，這是表演的最美麗回饋。我當下決定將這段放進〈魂告〉場，由於這一場戲父女角色的情感以及語言上的詩性較高，氛圍營建得相當稠密，演員自創的這一小段獨白以現代口語和身體姿態「向觀眾直接敘述」，在聽覺上有立即涇渭分明，夢中醒來的感覺，其現實感將演員與觀眾從情節中拉出來，其時就像每一場戲都包含了交叉敘事一樣，帶出疏離與當下是戲又非戲的對比，戲劇與現實生活的面面相覷。有的觀眾不習慣，更有認為是編導的個人經歷般上舞臺[13]，有的認為非常獨特大膽，具實驗效果可稱前衛。無論何者，筆者以為帶著古典意味的故事與角色和演員層層裹住了純粹現代感的核心，正所謂「個人的歷史（story/history）敘述正好增強了集體歷史的敘述」[14]，相當富挑戰性。

也同樣為了行文與閱讀之便，改寫的結局說明，也放在此處：

「大地恢復正常運作。白鴿出現在劇場中飛翔。藏青色的正闔上的門—家的意象之門——出現最後一次。下舞臺大燈全開，舞台上空無一物好乾淨。寂靜。一截竇娥的花手帕懸掛在舞臺翼幕高處，飄動著。鳥聲持續大聲，像是一場田園交響樂。」

[13] 傅裕惠，好一個竇天章的女兒，PAR表演藝術雜誌，第180期，2007年12月號，p.46.

[14] 劉紀蕙。孤兒・女神・負面書寫：文化符號的徵狀式閱讀。台北：立緒，2000，p.74。

這是這劇終的視覺意象，一種空靈飄渺。七歲竇娥在左舞臺處停住，向上高舉手掌，一種招喚、一種揮別姿態。呼應總在高空的〈心之牢獄〉的竇娥的高亢姿態。回到一生中的決定關鍵年歲。回到了旅程的某個重要起點，一切可以重來嗎？她有選擇權嗎？還是這不過是鏡像之像？這次背台而站的小竇娥不再轉身回眸，讓觀眾去回憶自己的生命轉折關鍵處何在。觀眾可以改變甚麼嗎？沒有真正的解釋。惟在大篇幅的虛景演繹中，計畫中讓一隻真實的白鴿自三樓舞臺對角處飛向舞臺，或在劇場空中盤旋停下亦可，以呼應楔子場的影像敘述，竇娥與白鴿的轉喻，以及虛實相詮的美學意境。但之後因執行上難以達成而捨棄這個做法[15]

三、導演創作與實踐，方法與運用

（一）混搭和編辮子

同時身為改編者和導演，在劇本創作階段，就同步想像未來在處理劇場空間及其他元素的運用可能性。藉這樣一種文本改寫與建立舞臺文本的交叉思考創作方式，劇本書寫與導演手法產生了更密切的互相滲透有機關係。」《吶喊竇娥》本身可看作一座大型實驗室，從建築骨架（書寫）到軟、硬體（舞臺空間、演員肢體、聲腔及舞臺技術元素）的設置，原則統一而元素多元。

[15] 不解事的孩童與動物是劇場中最難控制的，後者尤甚，需要專業技術訓練也需要耐心和帶著事與願違的準備。根據養鴿專業人士所建議，鴿子的控制在於與必須與固定的人長期相處，少則三四個月多，則半年甚至更久。負責的數位同學努力的與之培養感情，照顧牠，到哪兒都拎著牠，數月過去，鴿子仍是非常驚慌，無法聽從指揮，最後無法「上場」，成為同學的玩伴。

從設計會議，排練工作一開始，導演理念便說明瞭，這是一場融合相異風格的「混搭」實驗，如何讓中西、古今於現代劇場的流動中並列，從古到今的界線又在哪裡？想以各種方式嘗試完成這個實驗。「最簡單的混搭就像旗袍上衣搭一條牛仔褲，也許再配上一雙高跟鞋。」我這樣回答演員提問。但如何搭得好看，讓相異性出現，卻不突兀？在這個實驗室裡，身兼編導的任務即是對質性各異的元素進行巧妙的挑選和轉換，出現衝突是必然的，但即便如此，也要從中激發出力量與美感。

「混搭」和「編辮子」是筆者對於實驗方法的一種形容。創作團隊的各個領域首先在自身工作領域中尋找相容異質性的可能性，然後與導演進行拼貼、整合，使整齣戲能擁有它自身獨有而豐富的樣貌。

以第二場〈回憶〉為例，整體的視覺構成和動作語彙是由以下元素「編織」而成：融合安藤忠雄（Ando Tadao）和蒙德里安（Piet Comelies Mondrian）創作概念發展的「門型」景片和「虛」的十字光影。以燈光打出一條伸展台的長形光道，共同建構出一個空臺上抽象、極簡且具現代感的超現實空間；在這空間中移動的童年、青少年、青年竇娥們，身上服裝的創作概念源自立體、圓錐與幾何造形，力圖產生雕塑感，但隨身攜帶的重要物件卻使用具東方古典感的摺扇、八角巾和團扇。演員的表演則是在現代感的身體動作中，「編」進戲劇傳統姿勢身段、民族舞蹈以及現代舞等元素，同時也運用啞劇的形式進行這一場演出。例如七歲的竇娥手執摺紙球與父親互動；十三歲的竇娥手中的白手絹可以是展現身段的八角巾，也可以是她擦拭傢俱、窗戶的工具；十六歲竇娥以梨園戲旦角的走路方式出場，之後與蔡婆互動（蔡婆在虛擬的鏡前替竇娥梳裝打

扮）；二十歲竇娥穿著令人聯想到西式禮服的圓膨裙，但手執團扇起舞。這段舞蹈的基底雖為現代舞，卻也在某個片刻清楚地出現傳統戲曲中經典的雲步、蝶肢，又扮演二十歲竇娥的演員曾學習雲南孔雀舞，因此這段舞蹈（特別是旋轉動作）亦融合了孔雀舞的質感與舞姿。

可以說《吶喊竇娥》與《名叫李爾》均捨棄具體時空、寫實景觀，反借多焦點、多線敘事解構與重組，借原著主題與議題延伸探討可視為導演創作的基本原則。挪用中西舞臺表演慣例與融用傳統與現代的表現手法，是這兩齣戲裡導演實驗重點。多聲部節奏的結構與複線敘事，突出敘述與獨白的質性，不同事件的平行發生或交互穿插，以非連貫性陳列故事塊狀，由觀眾自行拼裝解讀；再讓拼貼與後設技巧，營造出多重敘述、多時空、人物與宇宙、精神與教訓之流動意象、多感空間美學；理念在於如何嘗試將古今同台表演手段，同步交錯進行演繹，它關係到新的敘事結構與綜合性的舞臺表現；對演員而言，則是表演上的跨度，從誇張放大的風格化肢體姿態與詩性文體的口白，到自然簡約舞蹈性的身體與聲音以及物件構造出人物之間、事件之間、兩邊劇情的關係網絡，試著找出新的表現語言、賦予舊作新意詮釋，重新審視自我與他者之間的價值，也讓創作進入真正的探險歷程。

以下將就人物形象與分場說戲的方式，呈現創作過程中從導演到演出文本的想像、假設、構思、自我論辯、實驗與重來，以及未能完成或無法完成的自我提問與創作思想，通過這些過程顯見導演工作與導戲手法。

（二）從人物舞臺形象看戲劇思想

　　即使是寫悲劇，關漢卿對人世間的清醒認識和滑稽風趣的樂觀精神，仍可見於劇中人物形象的塑造與情節之中，除了竇娥、竇天章之外，此戲的每個主要人物都有其雙面設定：苦／樂（蔡婆）醜惡／滑稽（張驢兒與桃杌），以下例舉說明：

　　如前所述，竇娥七歲之前還是個孩子，七歲從父親手中「轉讓」給蔡婆之後她與童年告別，她開始學習與另一個陌生成年人共同生活，顯示蔡婆主導竇娥生命的事實，同時襯出竇娥柔順與事孝的個性，以及之後面對威脅與強權所產生的堅定性格兩極之對照；蔡子的死還為竇娥與蔡婆建立孤母寡婦的弱勢形象，正好是兩個混混人物借之做大，以為可以欺侮與駕馭的對象，沒想到這個女人不怕見官。

　　除了角色塑造的本質與態度之外，外在表現部分，將現代舞蹈、動作與雜技武功身段共融於舞臺上，而且還得「和諧而充滿律動」。竇娥在每個場次（由不同演員飾演）都有不同的腳色「律動」要處理，而且旋律愈來愈凝重。在她周圍的人物自然相對就以「輕」來處理。

　　在詮釋與表演上，每場戲因為演員自身訓練與條件以及對角色的體會不同，而有不同的表現。六場主戲均約二十分鐘左右，可以達到專注於挖掘表演的可能性，讓整體表演維持住均衡狀態，又從個體看，得以完整的個別性表演。共同構成一個複合式女性立體形象，既指涉古代又呼應當代。

張驢兒 & 張父

　　這兩個角色出現在我腦中時，是長得很相似的兩個人，會讓人弄不清誰是誰，走起路來像螃蟹橫跨著步子大咧咧，上身向後傾斜，下半身拖著上半身走路的感覺，臉朝天（眼睛長在頭頂上），有一種雙胞醜面的可憐扮相，卻又帶著一種霸氣一種滑稽。

　　S3蔡婆領路，張驢兒父子去竇娥家前，張驢兒在路上拔了一朵假花，插在口袋上。仿西方男式禮儀，給情人帶朵花去，這個動作惹笑了觀眾，因為他很現代日常。

　　　　蔡婆：這兩個男人，是趕不走啦！

　　竇娥以戲曲裡的關門動作急忙關上門，被張驢兒一腳踹開，父子兩人進到屋內。

　　蔡婆這句話是個經驗之談，她畢竟年長看得人多懂得人心，竇娥張驢兒二人的逼／閃動作，也讓觀眾對張驢兒侵佔蔡家一事，感到不妙。被竇娥拒絕的張驢兒表現兇狠直接不在兜圈子，更具底體化人物性格，也讓這一場的下半竇娥與蔡婆的生存情境與環境氛圍直轉急下。這一場上半竇娥對自己身世與年輕守寡的清怨與此相對照，已經是相去萬裡，觀眾可以感受到：難題來了。

　　父子倆曾出現在〈楔子之二：命運五線譜之機緣巧合〉場，從右上舞臺上場即以蟹行走姿亮相比喻橫行乖張，行經之處，大家（其他腳色）紛紛讓路避開，有那不得已避不開的，就被撞得粉身碎骨。當他們在故事中出現時，觀眾已經對他們有一個粗概的認識，這就是以身體語言塑造了人物傳神的形象，這形象暗示說明了許多不在戲中出現的可能性。

在明清文人劇作中，劇作家們有意識地運用戲劇「代言」的特性，透過劇中人物形象作一種戲劇化的自我表曝，將個人的隱衷與私情之表達，訴諸舞臺上人物自己／人物與人物／人物與觀眾之間某種公開的溝通。在《吶喊竇娥》楔子場之〈命運五線譜之機緣巧合〉中將代言與戲曲舞臺上角色的自報家門（上場詩）和命運機緣巧遇的「論述」揉雜一起。

賽盧醫

對這名庸醫也有這樣的假設與想像，他和張驢兒是一個模子出來的，因此他們的外型與身體動作也有一種相似性，像是左右搖晃不定的不均衡感，顯示他們的內心不時的盤算著如何得到非分的利益。但是由於演員的身型與身體韻律與運動感不同，以及表演的差異性使然，因此，他們不至於予人模糊印象。在張驢兒找賽盧醫求毒藥一場戲中，我將他們歸類於「鼠」的形象來處理。不論是07年版的張驢兒打地鼠；還是09年版的張驢兒與群鼠們在四道旋轉門間捉迷藏。當然不無將這些人視為鼠輩之意。打地鼠是在舞臺地面開了七個方形洞，整個舞臺處理成是一個打地鼠遊戲機，將賽盧醫的家設定為地洞裡，他在地洞間畏畏縮縮、出出入入，再讓飾演衙役／員警們的演員成為他的變身，觀眾看到「他」時而從地板下冒上來，又鑽下去，快速好笑，增加表演的諧趣，既表現賽盧醫的機靈（身體動作輕盈敏捷），也表示他心思不正淨作些見不得人的勾當。一開始賽盧醫不敢賣毒，與張驢兒兩人利用藏在白色醫袍內的中藥包與簡單的默劇動作，有一番瞎抓追打。四道旋轉門捉迷藏是相同的意思，從打地鼠的地平線上下的表演到旋轉門的前後左右變化，飾演衙役／員警們的演員還是他的變身，在洞裡外，在門前後

幫襯，增添賽盧醫的獐頭鼠目與滑溜難抓的呈現，以默劇形式喜劇氛圍完成了造成這齣悲劇關鍵（蔡婆遇上張驢兒父子）之後的行動。

2009年的演出版本同一場的處理是：利用四道旋轉門的裝置，讓演員利用旋轉的圓形與S型步伐，配以現場節奏性音效與張驢兒進行買藥的過程，燈光在從門的開闔旋轉下展現光影閃爍穿插，配合追逐的過程，增加整體戲劇動員的趣味。張驢兒離開竇娥家去找賽盧醫時「一路上」下了舞臺經過了觀眾席走道再回到臺上，讓觀眾也產生了看好戲的輕鬆疏離感。

張氏父子救了蔡婆，賽盧醫溜走後，父子的醜態畢露，張牙舞爪，如一棵樹的快速向四面展開：包圍著蔡婆打轉，死皮賴臉、左攔、右攔……這棵樹的枝枒蔓延開來，連竇娥也避之不及。兩個有著不同權力的人，把一個女人的一生與清譽斷送了。

關漢卿用潑皮豪霸張驢兒代替了小姑，把原來面目含混不清的太守寫成了猙獰可恨的殘酷官吏桃杌，維妙維肖地刻畫的「我做官人勝別人，凡來告狀的要金銀」，其實就是封建社會一切貪官汙吏的縮影。這黑暗勢力從一般人到父母官，竇娥的悲劇在關漢卿的筆下，無處可逃，黑白善惡有了更清晰的二元對立。

和張驢兒有一部分的身體是「機器」的線條雷同的是貪官桃杌，在身體語言上也作了這樣的設定，隱射其虛偽的價值觀，如何歪曲人心。當竇娥理直氣壯為自己辯說時，他倆人一急之下（貪官急著趕快結案，省時省力；張驢兒則急著定竇娥的罪，免得暴露真相）同時做出機械性霸道動作，表現了貪官的可鄙、可惡與可笑，更像兩隻偶，做著相同的動作。

張父雖和張驢兒在動作上有著一致性，但也因其腳色的被動性，進了蔡婆家後，走輕、滑、無聊、可笑的路線（混合身段）。

為了呈現張父恐怖而滑稽的中毒死亡的一段動作，模仿京劇裡不同的動作再串在一起，由於演員無法表現得如戲曲演員般的精確，我們將動作的大塊形樣留下，其他細節也是高難度技巧部分，轉化成由演員身體與動作之間的協調性、即興感，及其自身自然發展出來的喜感韻律融合而成。

蔡婆

　　一個糊塗／怕事的老太婆。形象：矮小、弓背彎腰、兩手總在左右閒晃、小碎步子走路。曖昧：1張驢兒父子要脅她，蔡婆的拒絕並不堅定，尤其是在她回家之後告訴竇娥所有發生的事，竇娥奇怪她「何以需要羞人答答」，並且很快就要竇娥順服，甚至對鄰裡的閒言閒語不以為意。張父誤食羊肚湯而死，蔡婆哭得真情實意的。蔡婆的感情面究竟如何？關漢卿並沒有多做著墨，字裡行間對蔡婆並無責難反多有同情，誠如S6竇娥台詞「懂得世道」。也許劇作家也明白這世道之艱難，不正在隨順因緣？因此蔡婆的悲劇在無知，她的形象是大笑與大哭的極端與沖合，不中不西（傳統與現代）的極端。她喝著珍珠奶茶，唱著小調上場，活生生的滿足於自己的小確幸世界裡，穿著略顯華麗，說話不知留白，把自己家中狀況經濟狀況，三言兩語都交代了。讀戲到此總要拍案，關漢卿實在太瞭解小庶民的心理，借著他巧妙又日常的語言，同時敘人敘事敘景敘情。蔡婆用著陳述性的語言，敘述過去已經發生的是和將要做的事，這段是給觀眾聽的，是元雜劇中的定場詩模式，也是使用了布雷希特疏離陌生化的手法。

　　我將關漢卿劇中，每個腳色的上場詩做了不同的處理。有的讓它在相同的地方出現，從腳色嘴中說出來，帶來演員與觀眾默契關

係的改變，有的（也因為文本中陳述過去發生的事之唱詞重複性太高）則將之刪去或替之以其他語言：肢體語言、舞蹈動作、啞劇動作或一首現代歌，像是S3蔡婆的上場詩。

在舞臺底端（上舞臺），竇娥與一前一後兩個衙役上，竇娥著紅衣，衙役戴著牛頭與馬面的頭套。S6法場，表現竇娥的悲怨與悲憤。竇娥著紅衣，一前一後兩個衙役戴著牛頭與馬面的頭套，三人緩慢地在舞臺上走著水準線和S路線。表示往法場的路途上踽踽而行。地上的光區隨著三人的步伐，凌亂的出現堆疊，為竇娥鋪出一條漫漫長路。她五花大綁、披頭散髮，以身體動作表示害怕及奮勇交錯的情緒，另以追蹤燈強調竇娥臉部表情。參雜街坊的此起彼落聲。鼓聲響、嗩吶響，她一驚來一段像是武戲一般的乾淨手腳，卻漂亮身手從地上跪著躍起單腳一站，屏息睜眼，十分正氣凜然。這時她走到觀眾席走道中間，蔡婆上舞臺一句叫喚，她又回神心軟身子也　軟，撲跌在地，再分而起身對大發下三大誓願。

觀眾席竇娥身上的追蹤燈驟暗，緊接著舞臺上燈亮，希望能有電影切換畫面的快速之感，讓畫面跳接的速度沒有時間的縫隙，增加觀戲心理緊張與緊湊節奏，因為三誓願的表現；在電影裡或可以剪接出個寫實效果，直接觸動人心。但在劇場裡，所有的限制與臨場性，都直指這場發誓的戲，得有新看頭。另一個竇娥演員接力演出，從翼幕衝出來至砍頭位置煞住，帶著一種雖死猶榮，從容赴死的「直面死神」的氣勢，劊子手在燈亮時已經做著揮刀砍頭的動作，其慢動作與竇娥衝上舞臺的快速動作成反比，當兩人刀與身體接近時，速度對調，劊子手要快速斬過，竇娥則以腰力為旋轉中心，緩慢連續性乾淨清楚美感兼顧地完成下腰後仰懸著頭點地的動作，中間是兩人的四段動作速度以相反相成的方式完成。與其說這

是個具有身體難度的動作，不如說兩人的身體呈圓形外伸與空間構成的能量及美感張力的整體配合才是高度難度，精確的配合很重要。必須靠演員的身體支撐力與精準節奏，以及大量的排練方能達到要求，來創造新的意義，很接近分割鏡頭的重組。與這個細膩的組合畫面相搭配的還有燈光，它不僅要跟著演員動作速度轉換，「時間差」非常關鍵性，不夠精確的話，這個兼顧戲劇動作與視覺美學的關鍵點就會黯然失色了。其次是，劊子手的雙手與刀仍在空中、竇娥仰躺於地面上，一個停頓的畫面，整場安靜，感覺一切停止了，象徵乾旱地裂的影像默默地出現在整片背景天幕上。一陣子後，雪花一片飄然而落，二片、數片，許多成堆的落下，讓雪花將竇娥身體埋住，讓時間完成視覺的最後印象與戲劇動作的終結。S6法場與S7三奇蹟的跳接速度與節奏的掌握，是美感選擇也是竇娥向上的意志的表現，也符合西方劇場悲劇人物的高貴人格與臨難不懼特質，是此戲故事堆展、劇情張力、場面氛圍、感人與驚異的最高點。

　　四個衙役加一個檢場的腳色，以身體動作與聲音來詮釋他們一人飾多角的任務。跟著昏官（桃杌）時，表現出昏昧諂媚的樣子，跟好官（竇天章）時，就像人樣起來。正如他們形容生活中某一種人的台詞：「近朱者赤，近墨者黑」。飾演桃杌的演員也同時飾演竇天章，傳達出一個人身上有著正邪對立並存的可能，因此做人的選擇是重要的。

（三）舞臺美學

1.空台與空間敘事

　　以導演角度如何思考多元藝術結合劇場的方法？空的空間是最

好的起點與容器。接續2007演出時的空台所展透的空靈、留白與傷逝[16]。09年我試著與舞臺設計黎仕祺換個角度思考戲劇理念與空間詮釋，以及視覺風格。

在「空」的本質不變的前提下，思考之一是，人類在時間與空間的十字座標下，自由究竟有多少？仕祺將這十字座標的符號性意義記在腦中，而後多次的討論與問答，我們都認為以演出中的立柱的數量變化和在不同時間點無聲無息的下降所產生的視覺差，來表現人在其中其下來往生活著，一種看不見的影響、冥冥中的制約，觀眾的全視角看得最清楚。演員的動線多少有因為柱子的下降而調整，以致排演時、甚至演出時偶有心驚膽跳的畫面，因為走位的些微差異就可能與立柱相撞。特別是在廈門的梅花戲院，這基本上是個電影院，但出奇的有個大而深的舞臺，想來是拿來作演講使用的，技術支援上相對不足。幸而本學院設計與技術老師們的豐富臨機應變的經驗，加上劇院原本的工作人員的協助，讓所有的立柱在上上下下的驚險中完成它的表演：生命無時無刻不被時間空間所束縛、人之道途不是永遠走直線的，時而有危險降臨，或知或不知，常與變的恆定意涵與意象完整呈現了。

其二是〈心之牢獄〉竇娥在舞臺上的位置。她是一個真我也非真我的載體：她是意識、潛意識、精神、幻象、無間道的遊魂等多面向的集合體，她有人性特質，我讓她處於一個多種可能的環境中，既是心靈的牢獄也是現實世界裡的牢獄，並不去設定或解釋，留給觀眾作解人。重要的是「她」充滿於虛空，無時無處不在，相對於演出，每場都有她。2007年是一具離地面約260cm由舞台的一

[16] 舞台設計房國彥。

側降下來的高空平臺，竇娥以能量表演的方式從翼幕後衝上正打開著的高臺，並且立刻停步於平台邊際處，對表演者和觀者都造成緊張，進而將角色內在無可止息的衝突與悲憤，以及她哪裡也去不了的約束無力感傳達的更貼切。2009年思考到至廈門演出的短短二天半的裝台時間，這巨大高空平臺的裝置與拆除費時的困難，我們藉此機會轉向思考這空的空間裡的小型空的空間之形式，重新製作。同時也藉此將她一直都在場——而且在空中——的需要考慮進去。在改編之際，竇娥的「現存」就已經非常清晰地在腦海中，她在每一場必要的時刻「出現」了，或消失了，直到第六場法場結束。在寫作時已經考慮為了演員體力精力著想，也為了視覺畫面不過於滿和膩著想。她每場出現的時間點與長度，在舞臺上空的位置都不一樣，在文字書寫上可以兼筆描述的，在臨場性的戲劇舞臺上，可就不是這麼回事了，必須做許多設想與嘗試。

　　這個近乎堅持的要求，有著「她／我是誰」的探索以及虛空遍佈的想像與玄思在其中。舞臺設計設計了一個類似箱子又似籠子，可以聯想成高空纜車或是一艘飛船又或是一個空中吊台，但四面都是空的只有幾根長條細柱在四個面縱橫交錯，即構成了極具象徵與想像的載具，非常簡練帶著直線優美感。靈感和蒙特里安的構圖概念相關（見131頁）。但一旦上了高空，快近鏡框頂了，這美麗的「交通工具」立刻成為我們擔憂的焦點，因為沒有防護，令大家不安。最後在高臺的兩面各多加了兩條細柱欄杆，加上演員身上綁了防護腰帶，以及不斷的嘗試在上面從站穩到能夠表演為止。跟劇場裡很多次帶了冒險性的實驗一樣，我永遠忘不掉這些過程與畫面，而且每每憶起心存感激。劇場是個被藝術遮掩住的戰場、一個實演室、一場帶著驚險、驚奇的夢和旅程。

舞臺方面還有一個「發現」，引起驚奇與驚喜連連。值得一書。第七場《三誓願》竇娥行刑之際，風聲哀鳴狂嘯，氛圍蕭煞黯然，三誓願出現，血濺白練、六月飛雪後是大旱三年。這特別設計的大型地裂景片，是由上舞臺降下兩道不規則塊狀組合成的，當它整幅掛起來時，幾乎快與舞臺大背幕面積相等。舞臺設計黎仕祺將一整塊裂片分成了前後兩個部分，兩片之間一個燈桿的距離，造成不均勻裂縫，視覺上的扞格感，十分驚人。

　　第八場《魂告》時，燈光昏暗，演員在其間氣若遊絲地如冤魂遊走，立刻形成了極其具體而駭然的感受。兩位更夫和蔡婆分別於地裂景片的前、後，由不同方向橫越舞臺，蔡婆腳步踉蹌、迷路般行走著，更夫們提著燈籠、敲著鼓鑼報時，詭譎不安的氣息，對未知的恐懼更被凸顯。

　　當以影像的方式把訴狀的內容打在這大型裂片上時，所有的人都驚嘆喊出：「哇～～！」但聲情蕭穆，因為整個訴狀內容將空間控制住了，將整個視覺掠奪了，剩下多層次空間的空盪與冤案的蕭煞，一起將〈魂告〉場的核心，連貫古今弱勢者／受害者的心聲與怨氣，帶到我們這些現代人的眼前，成為我們的之間的一部分。貫徹此一創意是個少有的精神回饋，是劇場裡追求的一種極致。這令我想起表現派的藝術主張：現實不需要去複製它，藝術是主觀的建構，是藝術家心靈印象的投射，也是藝術視野的發揮。

2.空間的動向性

　　命運五線譜之機緣巧合、法場、三誓願、結尾等場景主要是橫向的視覺移動。直向運動比較多的是回憶場、錯殺場和審案場則有較多台直向移位。至於楔子場是一個最大的多點多線交錯，視覺與

意象上很強。竇娥們出現在整個劇場不同的地方,由燈光、人聲、音效等拉出各種線條。各場景有其個性與特色設計,和演員的表演一樣,它們彼此也達到呼應原則。

懸空的吊台給戲劇時空以膨脹感,給視覺以直線向下的壓力,符合主要角色既壓抑又解放的矛盾意識或精神狀態,也貼切的與其他場景並置,製造分裂散焦的數個平行表演區的多線敘述的需要。

使用類似戲曲裡的「一桌二椅」之模式,以道具擺設、燈光氛圍、投影與演員表演塑造空間,使劇場充滿想像,筆者認為「想像力」是劇場有別於其他藝術的關鍵,演員的所表演的「虛擬」,由觀眾的想像去完成。而這次基本的舞臺道具是「一床二椅」,所以雖然場次眾多,卻沒有大量換景的問題。即使場次的轉換,也會成為表演的一部份。劇場的空間分隔非常自由,動作構成和設計理念是以劇場內所有空間為尺度。

3.翼幕與戲劇空間

演員會繞翼幕走位,表示翻街過巷,時空的流轉,翼幕不再只是翼幕,一個從屬空間轉而成為一個與表演互動的大型固定物件,襯托表演。比如說,蔡婆會帶著張驢兒和張父回家,舞臺上會看見他們在走出翼幕,又從另一道翼幕上場。舞臺中央演區仍有竇娥在家裡面的表演,所以是不同時間地點的兩個景與內容同時在舞臺上進行,有主(中央演區)有副(翼幕間走位),翼幕成了穿山越水,穿街越巷的一種想像表現,蔡婆在S6法場時也會穿越數道翼幕和下垂的布幕與紗幕,表現「在路上」的奔波焦急,讓走位與翼幕、垂幕、紗幕的組合,成為展現身體表演的頁面,不再是劇場的硬體設施而已。

此外，在〈魂告場〉，有的飾演竇娥的演員們在左右舞臺翼幕之間，以場上竇娥的台詞為基礎元素，發展聲音，跟空間的震動互動下，由於氛圍與該場的主題內容之故，回聲的聽覺，增加了森然蕭穆與「不尋常」感。與楔子段一開始發出的噪音、單純的連續氣音是不一樣的。所以動作與走位之間的關係是極其自由的。

4.燈光

　　舞臺、燈光與表演永遠都必須是完美精確組合，美學大師Robert Wilson在《加利哥的故事》裡，他說：「光線對我來說是劇場裡最重要的，光線可以幫助聽得見，看得更清楚，光線可以幫助我們聽覺感官和視覺感官」。威爾森的劇場作品的燈光簡鍊犀利富有純粹與專注的特質，經常讓筆者想起荷蘭畫家蒙特里安著名的「線與色彩的構成」。他使用更基本的元素創作（直線、直角、三原色）以垂直與水平線的構圖，表垷非制式的矩形與正方形，除了黑白色之外，就剩下紅、藍、黃三種原色。他著名畫作「構圖第十號」長期以來給我很多啟發是聯想，認為它包含了最複雜與最簡單的想像力與延伸性，最平穩也最富律動──「最簡單可以繁生最多」──可以有「向左走向右走的童趣聯想」，也可以有推理劇的路線圖線索，可以是以塊狀想像，或以線型思考，是城市也是鄉野，是天空也是大地，是我們的外境，也可以走到內部世界。再加上，在楔子之二的〈命運五線譜之自報家門〉和S3〈命運五線譜之機緣巧合〉設計的長條形光道，已經集合空間、建築，人及其生活的潛在城市意象。於是與燈光及舞台設計討論這些想法，或可做為設計發想的起點之一。

　　於是平衡混合這四種原色，去創造出其他顏色。創造性在所有

◎從蒙特里安的基本元素直線、直角、三原色,以及垂直與水平線的構圖,
　到戲中集合空間、建築,人及其生活的潛在城市意象。

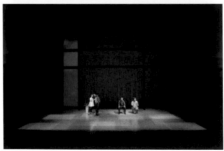

細節與轉換的可能性裡，抽象的光線最能說明這個概念。燈光時而以光區的大小來改變表演空間，時而以矩陣形式層層疊疊出繁複的場景變化，造成超現實空間清透的層次感。透過燈光的處理，讓觀眾輕易的進入各個敘事空間。

5.影像

影像的內容與劇場表演密切結合，在視覺上成為空間的染色劑，在意義上呼應劇本象徵與角色的心理狀態。而兩種媒介的交叉疊合，更可以造成第三種新的意義，塑造「詩意中的多義性」。

竇娥內心實質的外現，除了聲部、肢體，以及空間、燈光之流動影像，觀眾將在同時接收另一平面訊息——影像。影像的語言表現重點在高反差與流動性，快速的拼貼影像中人與動物和大自然交替流動，產生了孤離感，深層的孤曠得到相當程度的渲染，倏地展翅的鳥兒佔滿視覺，而同時動物鳴叫不絕於耳，影像運動強烈下墜，至完全無聲，讓舞臺上的演員，讓繼之而起的音樂佔滿觀眾感官與心間，以襯托從楔子之一與之三接著的S1〈心之牢獄〉的竇娥大獨白，一種「看見自己」並與之對話。

影像除了是情感與意符的代言之外，也作為寫實內在與抽象外在的矛盾連結。影像的色系走向泛黃相片或相紙的偽黑白，其用意在於將視覺時間化（歷史化），但意指仍在，且具有非固定性意義或連結。

演出時，劇場入口處樹上掛著鳥籠的白鴿[17]，多少有竇娥被困的暗喻，和戲裡S1、S9的影像中的白鴿展翅撲飛的印象重疊，白鴿

[17] 也許以鵪鶉替代，它跟鴿子形似，但體積小，較安靜無咕咕聲。

象徵自由和平，也許可以作為竇娥也是每個時代的每個人內心自由平靜的永恆追求。在造型、色彩、氣氛及動感的畫面上。

6.服裝

服裝方面，兩款設計融合了東西概念，一是從立體派與幾何圖形發想之圓錐形白色套裝，在楔子之二〈命運五線譜之自報家門〉與S3〈命運五線譜之機緣巧合〉中男女演員皆一式穿著，代表著〈人〉的中性符號，視覺上傾向簡單、統一性。男性角色維持現代服裝樣式，只有女性角色的服裝從簡化中國傳統服飾結構發想，從特色抓取象徵性，化約為現代服裝上的古典符號，特別是衣領的Y字變化，以及百摺裙（折襉裙），象徵性地出現在前襟與下裙以及寬衣寬袖，延伸想像與特色拼貼讓服裝整體造型既有一種古典象徵的延伸，又有現代的簡練風格。

7.音樂

《吶喊竇娥》的現場音樂由三位打擊樂樂手擔任。樂器方面的使用多達二十餘種，可以配合演出中多樣化的表演風格與細節。音樂創作方面包含了當代音樂與古典樂曲的新編。不同質感的音樂或輪翻撥放，或與各種『人聲』或『聲音』合奏，有時是多部混合。開場音樂：有神秘牽引、打開面紗之感，抒情憂傷但不柔弱。表演動作與現場音樂之間的連結與聆聽很重要，特別是動作與音樂旋律的協調性。

（四）演員與表演

從舞臺時空表現的形式、表演形式上，嘗試以當代感與簡易原

則，構造出層次的與繁複的視聽接收，以對應古典語言（對話、歌唱與動作）。以當代舞臺元素的轉化、再創，突顯關劇結構特色：「緊湊集中，省略次要情節以突出主要事件」；以不同的語言藝術穿插交織，創造出另一套語言風格，來呈現關漢卿的筆下人物語言風格的當代性。居中的皆是轉化、嫁接、再生這個模式的尋找。

1.剪裁組合運用

舞臺敘事結構採用多種敘述的方式，交叉剪接，古今融匯，多線並置策略。使各種衝突、斷裂的意義與音調充斥其間，人物的思想、情感，心理錯綜狀態，亦隨之爆發，如，〈楔子之一、之三〉，場景的假定性邏輯，如，〈楔子之二：命運五線譜之自報家門〉、〈S1：心之牢獄〉、〈S3：命運五線譜之機緣巧合〉，角色內在建立的想像延展，如〈S2：回憶〉，藉著舞臺演出突顯了台詞中潛藏的衝突複雜的心理層次和價值系統。

竇娥在衙門，還存有希望，因為這個小寡婦對於她所遭遇的人生還只是生離死別的苦，關漢卿在此也為一個人生活在人世上，除了一己生命，還有一個龐大複雜的世道是難以掌握的。竇娥在衙門為自己爭公道爭生存權利有個過程：從希望／相信→半疑驚慌／信任動搖→完全失守／信念，然後瓦解，表現了從單純到接觸來自於外在的龐大量體的侵犯之不可置信。〈心之牢獄〉表現了這個不可置信的心理衝突。同時這一場之信念與S8〈魂告〉是相連的，它也可以是介於S5〈審案〉與S8〈魂告〉兩個場景的中間體。因此S5->S1->S9，可以是一種閱讀的線索，倒敘S9->S5-S1亦然（見（三）解構與重組p.93）。

2.表演突破常規

　　擺脫了單一體系的表演方式，現代表演者必須思考怎麼去突破類型化表演的常規，讓表演充滿比喻與象徵，一個象徵通常是數個比喻構造而成的，有的象徵我們一看就明，有的象徵需要堆疊。

　　演員的動作還要兼顧舞蹈化、節奏化、雕塑化。口語必須必較音樂性、詩意、注重速度感。還有「沉靜」，這比較難。對於沒有受過舞蹈訓練的學生演員們來說，這場戲的挑戰不只是戲劇本身，也是對他們自己的表演的極大挑戰，聲音、語詞、動作，透過DVD，演員的動作與口中大量台詞置演出時尚無法達到精確的合一。

　　說話之運用：腳色各說各話、大量獨白、獨唱、合唱、說唱相間、多重敘述；唱、念、誦、吟、頻率跟速度、音樂舞蹈配合。語詞變化：性質集嚴肅、諧趣與玩協，將現在年輕學生視為畏途的文言體改為散文詩的意味。聲音之運用：肢體動作、姿態手勢轉身之語彙、視聽覺意象語言、強烈的現代文學流動性與形式主義劇場性。古文中的咬字，發音，腔調，斷句，使韻都是新挑戰。利用胡言亂語（gibberish）以及即興動作釋放演員的緊張感。

　　關於說唱相間的處理方式，由於假嗓聲腔的訓練需長時間養成，現代劇場演員不易學習，於是我們在說與唱之間依著每個演員的聲質、音高、氣韻、能量為基礎，找尋演員最易掌握的說唱形式。首先著重聽覺清晰＋節奏其次是理解從自己口中拖出詞意，賦予唱及又說又唱之形式更確切的樣子，目的在找出不同層次的說唱形式。有的人走向音樂化，有的人走向背書式，有的人在唱誦之間變來變去，也有五音不全的將詞以想像中的讀詩方式，還有將之以流行歌曲的唱法完成，重點是在演員可以掌握的創意下，每個人強

調的方式不同下，就出現了自由表現的多種可能性。

　　演員的角色扮演其心理是寫實的，是片刻性的當下性的真實，是現實情境之片段與變形後，組織起來產生集中的心理狀態及隱喻的展現。因此在表現性表演上需要產生另一種／系列語言。某個程度類似崑曲的無聲不歌，無動不舞；但並不要求全面依照古典程式，也不特別強調使用素材的來源，而是從它們的身上加以拆解或借用，形成全新的表演方式。

　　走位的調度上會有很多圓形跟S型的變化，從戲曲借來的。身體語言的意象表演也構成另一組符號，將吸收東西方身體語彙與表演系統，做為新的獨創語言的根據。人是一個複合體，多異性的綜合體，所以如何在身體動作裡面來表達這些呢？我覺得那是一個詩意的表現。例如劃一個圓，演員的前半圓的身體跟後半圓的聲音已經不同了，在不同的時間裡它們會交錯，一直在持續時聲音發出的部位也不同，音質也就有了變化。

　　內在心理寫實與外在寫意的聲音肢體表現性，和疏離技巧要時而交錯時而並行運用，整齣戲裡充滿了人生五味雜陳的感受與感官的相異性律動。在S1、S4、S5、S9可見，日常性普遍動作的簡化或變形以及創意動作設計。在S5，S6可見非日常、帶著儀式性的身體與空間則。

3.姿態動作的創發

　　可以附記的是，『背台轉身』的表演技巧是筆者從日常生活的獲得，突地轉身有「驀然回首」之意外一驚之效，驚的內容有多種可能，於是試著與演員發展背台演戲與回首的身體運用。（見219，221，230頁）

在2000年導演《費德兒》（Phèdre）時，開始實驗這個姿勢的使用與效果，演員身體感與在執行此一動作時內心狀態的配合、美感，是否能自然順暢的表達。其後還有韻律感與速度感的不同而造就不同的背台轉身表演，也因此有了視覺的興味差異性，以及承載（support）大量語詞的作用。《吶喊竇娥》在S2中，7、16、18歲的竇娥亮相，最後一個背台轉身，露齒一笑，進入19歲結婚，留下一生中最幸福的印象。

記得在傳統戲曲《三堂會審》裡，三個大官面對觀眾而坐，蘇三跪在堂下，按理她應背對觀眾，可是這樣一來，她的內心狀態、表演技巧就看不到了，於是讓她也面對觀眾跪下，我覺得這個安排十分現代，傳統舞臺經驗有非常多值得探究的。

與背台轉身相似的另一組象徵「拒絕、抵抗」的手勢──即自身體向外推出雙手在臉前自衛的反掌一擋（見〈楔子〉、S1〈心之牢獄〉），也屬新創。手勢表達並不僅僅意義傳達的符號運用，也為了視覺的特異化效果。

以「竇娥」一角為例，觀眾進場時看見數個竇娥在劇場內外疾步奔跑，屏氣凝神、壓低重心、生命攸關的跑著，既有現代舞的質感，但是在遇到阻礙（人／觀眾或物）時，必須立刻停步，維持住當下的身體動態與臉前反掌一擋的手勢，彷彿瞬間凝止，然後後退轉身繼續奔跑，不止的奔跑長達17-20分鐘[18]。這個體態凝止、反掌抵抗手勢在劇中出現多次。同時，觀眾也會看見是演竇娥的女演員們身上融合了現代身體的俐落動作，以及傳統戲曲中「旦角」的柔美身段。兩種身體表演有可能變化出不同的身姿體態、表情動

[18] 觀眾進場時間15分鐘直到開場。

作，時時嫁接轉化[19]。布魯克如此闡述姿勢的深層意涵：「手勢是肯定、表達、溝通，同時，它是一種個人孤獨的表現」；這也意味著一旦觀演互動建立，一個共享的經驗即告產生[20]。「姿勢承載著能量」亞陶也這麼說，並認為藉著動作中的姿勢所產生的力量與意義，可以將被潛藏的真理表達出來。

4.單人表演

演員的整體目標在於尋找更多可能性，一起成為這齣戲的創作者。無論群戲或單人表演，一切在導演的講戲、即興、討論之後，由演員自己或分組發展。至於單人表演，每個飾演竇娥的演員都有單人表演的場景，在這些場景中，演員有獨磨與完成個人表演技巧的機會，同時可以專注於該場角色與事件的細密鋪排。

單人表演出現在S1、S3、S、S5、S6、S8共六場，每一場約十五到二十分鐘，每一場是一個完整的戲的形式，類似獨幕劇，演員獨挑大樑，把那個場景豐富化，充滿表現演員個人表演質地、技巧，以及戲劇張力與旋律的掌握。對演員是很大的挑戰，而當場戲的戲劇結構，除了有繼承前面場景的故事敘述，也有下推後面故事的發生的作用，將關漢卿雜劇裡重複敘述的敘事特徵，轉換成《吶喊竇娥》架構中的兩個部份，一是，一個場景轉換的轉場設計，以

[19] 演員王榆丹對這段表演的觀察與體會，如是說：在融合的過程中，導演與演員等於共同重新撰寫了整個表演程式，於外在呈現達到某種程度的「陌生化」：陌生的語言可能帶領觀眾從有別於以往的管道獲得新感受，除了感性能量的投射，知性的震撼力也成為這齣戲的一大焦點；而對演員來說，面對各種內部「零件」經裁剪、排列組合後的新面貌，也是一段從熟悉到陌生，最後適應、內化再現於外的過程。

[20] Peter Brook, *L'Espace vide. Seuil*, Paris, 1977, p.76.

動作姿態和物件與空間的互動表示；二是，通過〈楔子之二：命運五線譜之機緣巧合〉中自報家門那一段。

S5審案場，主演這一場竇娥的演員完全相反於S3、S4竇娥的的柔韌、孝順，轉變為堅硬、嚴肅、不卑不亢的自主形象，表演上必需達到「力」與「美」的標準，其表現必須富含強烈張力，聲音飽滿充盈、咬字使力，整個身體運動張弛有捷，有一種女中豪傑的氣概。又因為該場戲有被屈打、受蔡婆牽連而低聲下氣，招認犯罪的情節，身體能量的控制與運用，完全相反於前面的表現或使用。身體是所有表演的核心，不只是姿態動作，舞蹈性運動，聲音，語氣的使用全靠身體核心的支撐與供給形象。

每一場，每一個有竇娥主戲之場景，演員都必須傳達出與其他竇娥場景相貫穿卻又不同的情感，以充份呈現同一個人的不同面貌。每一個面貌主宰了生命中不同的階段的際遇與面對的態度。在七位飾演竇娥的演員既有單人表演的獨角戲，也有群戲的演出，主要與次要角色的輪替輪番嘗試，讓演員對於表演以及演員的位置有更深刻的學習與體認。演員藉著表演的形式與技巧，去傳達這個主題，所以，學生演員對於表達與思想的方式除了透過不同形式台詞表達之外，身體感與肢體動作的默契，在當代劇場裡，越來越被重視。各種非語言的表達方式並不直接訴諸觀眾的理性接收，因此創作者需要更多的嘗試，找出自己想像的劇場符碼提供給觀眾。在能量表演之外，尋找與建立動作符碼與語言系統，是排戲過程中最大的功課。

5.聲音身體訓練與排戲

這樣一齣需要透過東西古今各種表現手段的戲碼──誠然是經

過揀選過的——演員需要大量與嚴格的聲音與身體訓練，方能找出新的適合當下「人、時、地」的表演系統。特邀專業教師為這群年輕人進行排戲前的聲音與身體訓練。李曉蕾、樊光耀、李小平、李佳麒、林顯源、陳世倬、劉嘉玉、分別傳授身體發展、聲音開發、口條與即興練習、戲曲聲腔身段、武功、雜技翻滾、倒立駄人、拳腳套式、吟誦唱歌等。其中多是基本訓練但要求熟練、巧用、安全、精確。於是每個早上游泳，下午進行工作坊。這密集的近二個月工作坊，是奠定出符合《吶喊竇娥》需要的開放性身體與能量表演的第一步驟。飾演魂告場竇娥的演員王榆丹回憶工作坊時這樣描述[21]：「這個過程令我結實的感受到，原來要「組成」這場演出，演員需要涉獵這麼大量不同的元素，而這些元素如何與自己身體條件結合，又得靠另一番努力去體會。雖然工作坊課程感覺是在幫助演員新增和進化自身的裝備，但對我來說，更重要的是，它是一個自我覺察的啟動點。在正式展開排練之前，演員能藉此機會打開頭腦和身體的裝備進行整理，對自己身心的限制和潛力產生更深的認識。於是，構成最後演出的素材並非只藉由課程獲得，演員的能力的特質也是挖掘的一大重點，透過整頓自身裝備，以及在各種呈現中開始「試做」（remix），以摸索整齣戲的形式及風格，同時，表演者也展開了一場對自己的實驗。」

　　工作坊是正式排練前最重要的預備動作，但無論身體、聲音訓練或古典表演元素的探索，最終目標皆非一蹴可幾，因為所謂的「訓練」指的應該是一種演員長期自己工作的狀態。「在這個階段我認為重要的收穫是，直接從老師身上看見各種表演形式的獨特

[21] 栽培真實之「花」：《吶喊竇娥》中演員的身心靈探索，台北藝術大學劇場藝術研究所藝術碩士論文，2010.

性，而老師們所教授的技巧和觀念，如蒲公英的種子一般，悄然飄落在自己的身上，然後在各段表演中重新發芽。」作為演員，王榆丹的體認正是進入排戲時所需要的。

關於排戲，法國重要劇評家班努（G. Banu）說，排戲教室是導演的「創世紀所在」，一如畫家的畫室，作家的書房。

一齣戲的最後結果如何與排戲有著重要的關連。排戲過程中，導演最重要的功課是聆聽，並協助演員：確認當下自我情緒與腳色情緒、扮演的方向與特質、混搭的程度與順序及其（個人認定之）意涵之傳遞、戲劇行動貫穿線與個人的創造力謀合處，提供演員實驗與思辨的空間、溝通的管道，與學生共同發想與蒐集資料，與其用我們的標準去想像與設限，不如期待工作中帶給我們的驚奇與感動。

排練、排演的法文是répétition，也有重複反覆的意思，指出不斷重來的必需性與重要性。而重複的目的之一，即為了增強身體在日常行為中無法獲取的經驗，從而建立身體記憶與連結力，找到演員對身體的思維脈絡，發現表演時的內在能量，進而創造個人條件最高度的發展。

在許多排戲功課、指定主題練習、當場即興找出表達的工具當中，幾個重要練習是很基礎的，像是：想像力與觀察力的培養：由外部表像的想像與觀察，周遭設定的對象，結合想像領域與生活領域的素材與感受，找到演員觀察生活與特定人的獨特視角，「看到常人看不見」的部分。觀察與感知練習：通過體會從外部觀察到演員自己本身練習的身體力行，感知表演創作過程的微妙與細節。從外而內的尋找：由外的觀察至內的心理探索，閱讀與思考是演員基礎功課。即興練習你我他：你我他構成我們的關係世界，在即興練

習裡，演員要從同學你我他，跳躍至陌生人你我他，及至不同時代與文化的你我他。這是個非常有趣的練習，所佔用的時間（每次的時間）與期間（整個訓練與練習天數）相當長。然後才能談到表演技巧與形式的創造[22]。

[22] 身體性與身體實踐的工作與排練是個繁複的創造工程與過程，非本書主要論述範疇，只能略述方向。

第五章

提煉家庭主題：《名叫李爾》

生命的累積一定是智慧嗎？

累積一定是擁有嗎？

什麼是多？什麼是少？多少是多？多少是少？

李爾堅持「多少」的定義，我們之中誰又不是？

——陸愛玲[*]

[*] 取自《名叫李爾》演出節目單上導演的話。

舞臺

空台

人物表

李爾／葛羅斯特	英王／伯爵
老大／高納麗	李爾長女
老二／瑞根	李爾次女
老三／柯蒂麗亞	李爾三女
肯特／艾德格	忠臣／葛之長子
傻子／艾德蒙	弄臣／葛之次子
鼓樂手	檢場
古琴樂手	法蘭西王／檢場

*斜線表示"兼演"

場景

序曲一　你算老幾？

序曲二　粉墨登場

第一場　退休分財產

第二場　到老大高納麗家住

第三場　到老二瑞根家住

第四場　暴風雨、戲中戲

第五場　戰爭、死亡

尾　聲　茶、水之間

　　《李爾王》情節脈絡清晰，主角悲劇性格駕馭整齣戲走向，起因於對愛的傲慢偏執，以及分財產的家庭、政治風暴，雖是百年前西方悲劇人物的典型，筆者認為，卻能和台灣光怪陸離的社會亂象，遙相呼應。當李爾王其人其事，透過脫胎自古典而新生創作的作品，復生現代的李爾王不再只是莎翁筆下的角色，他更是現代人，更可能是人群中的你、我、他。

　　在改編本《名叫李爾》[1]中，筆者試著以增刪場景、拆解與重組結構、演員特質建構表演手法、總體場面調度來表現這些出色的主題安排，而情節主軸尤其落實在家庭的命題上，集中探討家庭成員的關係、父母的態度左右了其子女的性格、認知的習慣和行動的方式，探究看似斷裂的家庭問題與社會問題之間實則環環相扣的緊密關係。進而探討人性的偏執面向，而偏執性格如何影響著人物的

[1]　改編根據楊世澎譯本、國家出版上朱生豪譯本。

決斷與行為模式；以及深度剖析當個人的偏執達到極致，當情節發展到最大的戲劇化，進而昇華成為對人性的提煉與醒悟，最後，人如何在（也只在）自己身上得著最深刻的教訓。

一、改編與新創

（一）《李爾王》劇作與發展背景

莎士比亞以他對社會政治的觀察，細微的想像力，高超的修辭技巧，剖析人的心性幽深、潛意識與行動的複雜關係，塑造戲劇性人物以及劇理思想深度，把造成戲劇矛盾衝突和解決衝突的方法上升到了哲學的層面。其改編之作為數可觀，透過他對原典（含劇本、小說、傳說）的理解與想像，將之改型換貌，成為莎翁自己的故事，和關漢卿一樣，他們諸多作品既是改編更是新創。

莎士比亞時期的人對李爾王的故事和其不同版本的敘述非常熟悉。在莎士比亞以前的匿名之作《李爾王》，都是以李爾復位結束的，在斯賓塞的版本中柯蒂莉亞繼位，但數年後被她的一個外甥推翻後自殺。在其它匿名版本中，柯蒂莉亞存活了下來，在霍林斯赫德（Holinshed）版中，她救活了父親，繼承了王位。

莎士比亞與其他改編本不同之處在兩個的地方：以葛羅斯特父子的誤解與引來災禍，作為平行情節，用以烘托主題的普遍性。讓一個衣衫襤褸老邁不堪的李爾抱着他的已身亡的最心愛的女兒走上舞台，以悲劇性結局終了。這也是莎翁此劇的最大創意之處。

此外一提，關漢卿作品與莎劇有趣的對比，關漢卿筆下的人物皆屬善惡兩判，象徵性線條分明的典型人物；莎翁所描繪的每一個悲劇人物則顯得富於多面性，並裸露其自身不可磨滅的缺陷，例

如：哈姆雷特的優柔寡斷、奧塞羅的嫉性衝動、馬克白的好勝野心、李爾的偏執與衝動等等。這些都是人類普遍共有的性格特徵，唯獨個人程度不同罷了。這樣的處理，讓主角（Protagonist）既不被刻意誇大成英雄角色的形象，又顯得鮮活而真實可信。

然而，今日備受推崇的莎劇手法，對於當時觀眾而言，卻無法接受；事實上大多數人在此後數百年中無法接受這個結尾，造成莎劇版《李爾王》很長時間裡不受歡迎。18世紀和19世紀時，許多人批評這個悲劇性的結尾，一些據其改寫的劇作中，使重要人物在最後都倖存下來，像是1681年納厄.姆泰特將這個結尾改為李爾勝利復位，愛德迦與柯蒂莉亞結婚後才重新有人上演這部劇。甚至一直到1838年上演的始終是泰特改寫的版本[2]。也因為劇中充滿著虛無主義的味道，後人上演時也不斷改寫莎士比亞版之李爾王，特別是劇尾的部分。

有趣的是，現在我們所閱讀的《李爾王》版本來自多處，每個版本都有不同的編寫風格，版本之間的差異「極有可能」是莎士比亞的草稿（改編本）和當時的演出本內容上的差異[3]。不僅僅是「從十七世紀後半葉直到蕭伯納（1856-1950」寫劇評的年月，莎士比亞的劇本沒有一個是按照作者的意願全部完整地進行演出的………………莎士比亞的劇本一直是給人這樣修改、潤色的，這已經成為一座山也似的傳統……到現在莎士比亞劇本在英美是比較完整的演出了」[4]，這樣的推測其實切合當代劇場的實際狀況：文字

[2] http://zh.wikipedia.org/wiki/%E6%9D%8E%E7%88%BE%E7%8E%8B

[3] 同上. 以及楊世澎譯著，《李爾王》，木馬文化，2002，p. 59-63.

[4] 引自王佐良著，王佐良文集之『蕭伯納的戲劇理論』，外語教學與研究出版社，1991，p.342.

文本與演出文本仍存在著因導演理念與表演風格而產生的差距。

科波拉・卡恩（Coppélia Kahn）對戲劇中「母性潛台詞」做了精神分析。佛洛伊德認為柯蒂莉亞象徵死亡。這樣，當李爾拒絕柯蒂莉亞時，可以解釋為他不願接受自己存在的局限性。增加李爾王此一人物深邃有趣的論點與探討方向[5]。

（二）莎翁悲劇人物與性格關鍵

莎士比亞利用悲劇形式，借李爾王探討人的尊榮身世與權力慾望集於一身的完美之下，指出性格缺陷所招致的毀滅性，不僅對自己，也對他人，通常是最愛他的人，因此痛苦也最深。此外，莎士比亞著名的四大悲劇皆聚焦在一個人的思想、感情與行動之推演，分別由外而內的探討主要角色不同的性格缺陷。

「哈姆雷特」是四大悲劇中最早完成的作品，哈姆雷特的性格缺陷是過於道德完美主義因而出現的優柔寡斷猶疑不決，導致過多的自我批判質疑並缺乏行動的決斷力，不僅一再失去良機，也讓自己、甚至是無辜的其他人陷入險境。

《奧賽羅》的性格主題，談的是氾濫失控的懷疑、妒忌與不可駕馭的衝動，一旦被了解他，也被他信任的小人善加利用，最終造成致人於死的冤屈。

《馬克白》是四大悲劇中最後完成的，其探討的主題更聚焦於當慾望與懷疑加在一起時，懷疑會使慾望選擇它希望實現的方式

[5]　Kahn, Coppèlia. *"The Absent Mother in King Lear"*. *Rewriting the Renaissance: The Discourses of Sexual Difference in Early Modern Europe*. Eds. Margaret Ferguson, Maureen Quilligan, and Nancy Vickers. Chicago and London: The University of Chicago Press, 1986. p. 33-49.

——除掉懷疑而完成慾望，整個犯罪過程與犯罪心路歷程皆驚心動魄。也許可以說，莎士比亞利用悲劇形式，將人的成長歲月鋪展開來檢視，從哈姆雷特的年輕、馬克白與奧賽蘿的中年，到了《李爾王》的老年。

李爾最大的性格弱點，就是偏執與虛榮自大，其中懷疑的缺點更是要害。他地位顯赫，情緒激昂與行動急躁，儼然不符君王駕馭事物所需的沉穩深慮，最後一如所有的古典悲劇人物，驚覺珍愛已死，悔恨太晚，而主角的命運必須以死亡告終，死亡成為過度儀式，也帶給這個角色相當程度的悲劇向度[6]。

莎翁四大悲劇不論在人物性格優點與缺陷的塑造上，雖有異同安排，但懷疑通常是共同禍因，不論是自我的懷疑或是懷疑他人，即使開始只是個火苗，也能被自己或身邊的人如誘蛇出洞般，陷自己與他人於危難中。懷疑又如漣漪效應不斷擴大，自我質問／忌妒／慾望／偏執，開始推促行動的產生，這些又都是人類普遍共有的性格特徵，程度不同罷了。這樣的處理，使得悲劇主角的形象既不被刻意誇大，又顯得鮮活而真實可信，是莎翁表現人性相當熟悉的書寫路徑，他通過筆下的人物不斷地向我們提出生活中最根本的問題。

就筆者觀察，李爾王的性格缺陷與造成戲劇危機在第一場的一開始就呈現出來，是這齣戲書寫方式最特殊之處，與其他三齣戲之伴隨著事件漸次發展到不可收拾的地步十分迴異。將上昇的動作與劇情的高潮放在第一場，當時是西方傳統戲劇書寫方式極其少見的創舉，使閱讀之間已經聽聞轟鳴大作，宛如看見現場，充滿驚奇。

[6] 彭鏡禧主編，發現莎士比亞　台灣莎學論述選集，貓頭鷹出版社，台北，2004，P.151.

二、織寫當代文本

（一）閱讀李爾王

　　《李爾王》講一個領土和身體、地方和身分的故事，當國王走下寶座，世界就變了樣，當國王取下了皇冠，詫然面臨誰也不認識誰的窘境。褪去皇冠的國王不再擁江山睥睨各方，於是他決定四處流浪，卻同時意識到天大地大卻竟然甚麼地方也不屬於他了。

　　李爾在戲一開始就做了一個任何人都想不到的決定：誰最愛他，就能分最多財產。如此決定，宛如引爆一枚定時炸彈，此後所有的人物開始走向家庭和人倫的爆炸性摧毀，價值觀念和等級制度的崩潰，而整齣戲都在演繹這個過程。一開始，他把財產做了三分處理，要三個女兒在宮殿之上，公開的說她們如何的愛他，並依照言語順心分配國家財產；小女兒柯蒂莉亞感到公眾面前宣示愛的重量只是虛無，真誠不需要誇示，言語有限，不如實際行動。一向受寵的她，讓「理性」站起來而不逃避自身對情感的處理態度，她說：我給父親的愛一如她的本分，不多不少。然而這番直面而殘酷的回答卻讓李爾維持不住國王身分下的虛榮與尊嚴，也破壞了李爾的自信，以及他原先以為佈局好的政治與愛的平衡──財產與這個國家。李爾不能接受這個過於真誠的實話，以至於他寧可相信二個女兒舌燦蓮花般的幾句順耳話，將整個國家、王權、江山的未來發展、百姓的需要，輕率地易了主變了調。此時李爾眼中只有自己沒有任何人，一國之君值此關鍵時竟是這般的昏聵盲目。

　　另外，以宮廷禮儀規範及場合而言，究竟一個女兒要對著大臣外賓說：國王我如何如何愛你，還是父親我如何如何愛你呢？李

爾的作法可謂公私領域不分，這種以自我為中心的傲慢養成，來自李爾長年活在顯赫尊貴簇擁中的他，已無法分辨何為虛偽奉承、何為真實感情與忠誠（包含臣子肯特的忠誠），明知故犯更是性格偏頗。當李爾對小女兒的情感勒索遭拒當下，在李爾偏執認定口說之愛是唯一愛的「理所當然」失效後，等待他的便是一連串的失去。

這令人想起在現實生活中，許多父母認為生養孩子，孩子就該聽他們的指示做事生活，即便是最細微的「指示」，例如：

父母對著孩子：「我給你禮物喔，但你得先親我一下。」父母將愛的自然傳達，無意識間以條件交換的方式進行，日久積累導致惡性循環，有條件的愛，權威的問話，無形間成了戕傷情感的利刃。但當然絕大部分的人將之看成一種疼愛與玩笑，或者歸於大人與小孩之間的親密遊戲。顯然，柯蒂莉亞不擅於這種條件交換的遊戲，更不善於演戲。她回覆父親李爾說：「沒有」時（nothing），就像點燃李爾所埋炸彈的引爆器，爆炸威力所及，李爾以及三個女兒，乃至忠臣肯特、弄臣傻子皆因而致使他們的安穩世界開始傾斜了[7]。

法國劇作家克勞代爾在《緞鞋》一劇中有精闢入理的見解或適用於此情境：「難道不是無中之無釋放了我們？」（N'est-ce rien que ce rien qui nous délivre du tout？）[8]。

對李爾王角色性格的合理性分析，也有學者提出反問：「試問，一個如此濫權的老人，造成所有劇中人物的死亡，這才是屬於悲劇的本質嗎？天地之間，有這麼一個如此任性的父親，又何況是

[7] 《名叫李爾》中，所有的腳色都傾身看向她，做了「世界傾斜不再照著原有的常規走」這個意義的外在表現。當然特別指李爾，但李爾因為面子放不下，因為一國之君的虛榮與傲慢，反而唯一全身僵硬不動的人。

[8] Jean Claudel, Le soulier de satin, Flamarion.

一個歷經處事經驗的老王，會做出如此的抉擇；更令人驚訝的是，竟然有這樣兩位大女兒，還會有一點父子之情嗎？她們還算得上是女人嗎？更令人不能理解的是小女兒。竟然說不出一句恭維愛父親的話，以滿足她的父親。如果對別人或許可以諒解，不管怎樣他畢竟是自己的父親，這還有一點父女之情嗎？」……「家庭是一切行為的基礎。以中國人而論，是以講親情，而非依據邏輯推理。在中國主情的文化特質體系中，可以佩服Oedipus、《李爾王》的情節推理結構，但無法接受不合人情的倫理行為」[9]。上述引文，提供了不同文化背景與倫理原則下，文化疏離的視角。

（二）從經典提煉家庭主題

《李爾王》探討的主題相當多，例如：暴風雨、發瘋、瞎眼（盲目的隱喻）、正義、平行情節，或是繼承權、年老、父親的愛、存在的空虛和國家事務的微妙平衡等等；戲劇性與詩性皆有足夠的能量的表現。而筆者將焦點放在家庭關係，深入挖掘個人的決定（父權或父權意識），足以影響整個家庭及至社會層面，一種漣漪效應。

家庭是每個人的根，是這一世生命起源的地方，無論我們喜不喜歡，想不想要，都會不自覺的在家庭中的愛恨情仇糾葛下，形成各種內在制約模式，而在我們的人生當中造成種種正向或負向的影響。在東方，人們待在父母家庭的時間很長。不管和家庭的關係如何，一個人的性格養成，追本溯源還是來自家庭與父母的關係的影

[9] 王士儀，華文戲劇的跨文化對話－新傳統主義：創作四元論，專題：【第七屆華文戲劇節】「華文戲劇的跨文化對話」學術研討會論文，肆、台北論文，2009. http://www.com2.tw/chta-news/2009-6/chta-0906-16.htm

響。《李爾王》起因於對愛的傲慢偏執，以及分財產引起的家庭、政治風暴，這樣的情節是不是令人熟悉呢？放眼所及，不正和台灣光怪陸離的社會亂象遙相呼應。筆者重新勾勒的李爾王不只是莎翁筆下的角色，他也是現代人。

在改編本《名叫李爾》中，筆者試著以增刪場景、拆解與重組結構、演員特質建構表演手法、總體場面調度來表現這些出色的主題安排，尤其落實在家庭的命題上，集中探討家庭成員的關係、父母的態度左右了他們的性格、認知的習慣和行動的方式，家庭問題與社會問題之間的關係。進而探討人性的偏執，而偏執影響著決斷與行為；以及最後，人如何在（也只在）自己身上得著最深刻的教訓。

（三）李爾王與名叫李爾的人

一如布魯克解析李爾王所說，李爾王並不是作為一個線性敘述的書寫，而是作為劇中交互關係的一個樞紐，《李爾王》一劇雖以人名為劇名，但他不是一個"個體"的故事[10]。將本劇名為《名叫李爾》，筆者正是意在將李爾王性格缺陷與執拗的個別性延伸至集體思考，隱射人群中任何嗔怒而行的那個人，可能就是我，是你，人人皆可能是李爾。借以凸顯人物性格之偏執壯大——特別是有權力的人，如何影響著他的決定、行動與生活中其它人的生特別是有權力的人，如何影響著他的決定、行動與生活中其它人的命運。

另一方面，也有【名喚猜疑】之意（Lear與Leary僅一字母之差）；直指李爾的盛怒，像一頭仰天怒吼的獅子，凌駕過一切，包

[10] Peter Brook, *L'Espace vide. Seuil*, Paris, 1977.

括他的女兒，他的最愛，這頭獅子永遠站在前頭引領著他，讓猜疑如浪濤般掠奪他自己的真實情感，替代了他的判斷與感覺，讓盛怒之風暴淹蓋自己的內在聲音，李爾當然也就聽不見（忠言逆耳）、看不見（感受不到真愛的回應），這是悲劇的開始。

（四）關於《名叫李爾》的改編及思考

莎翁版《李爾王》中，葛羅斯特父子的情節是莎士比亞另行添加的，在他之前的寫作版本裡並沒有這部分。這兩個故事情節構成了雙線平行敘述，以對位方式豐富彼此，突出強調與反喻效果。

筆者爬梳葛羅斯特父子的情節中，懷疑、竊聽、誤解、盲信、繼承權、為人父母對子女的態度等等，與李爾的分財產一場戲。之後二人的下場過程雷同的地方相當多。葛羅斯特被養子愛德蒙蒙騙背叛，遭瑞根毒手戳瞎了雙眼，頓悟自己的過錯，而求上蒼保佑那曾經被他誤會追殺的長子愛德格，一人在荒野中尋死，又巧為愛德格所救，得到原諒的葛羅斯特得以安詳死去。李爾有著前述相同的盲點與性格，在被二個女兒削減士兵，加上言語刻薄，形同棄養的情形下近乎瘋癲之中，再遇暴風雨，幾近於癡盲，又聞三女兒柯蒂莉亞率兵回來救他，終於徹底了解真愛，是以行動表示不是空洞言說的意義，但短暫相會之後，柯蒂莉亞被處以絞刑，李爾悲傷過度也一命嗚呼。

這兩條敘述線雖然是一種對照與回聲的關係，讓莎士比亞想要探討的人性根本問題、性格影響行動與命運的關聯性得到更聚焦的表現；但除了葛羅斯特次子也是養子的愛德蒙叛國，引發戰爭，並且成為葛羅斯特與李爾一家人全數步入死亡歸途的罪魁禍首之外，其餘部分不免有語言繁瑣、重複敘事之感。

因而，筆者在進行改編與演出文本的思考時，便考慮新作《名叫李爾》如何突破這雙線並置而產生的重複性，並達到一個適中演出時間長度；聚焦於可保留故事原型及其原先設定的意圖，不失原典豐饒的詩言及戲劇張力，又可對照現代家庭階級倫理與情感關係。將新創探討重心，挪移至維繫父女之間的情誼究竟為何、手足之間在面對名利爭奪，以及人在面對一無所有之後種種的內在衝突，俾使翻新的作品能於當代的演出占有新的空間。

《名叫李爾》在去歷史性與模糊時空（時間、空間，地理位置）、捨棄政治指涉，以便於烘托新主題的普世性與具體清晰。將原文中大量重複的語詞和枝節情節予以刪減、挪移、拼貼、並置、重組，透過筆者視角新闢演出文本新途，進行當代敘事的織網。筆者視增刪莎劇原典場景為動搖結構的主要、必須手段。

以下是筆者對於新創《名叫李爾》中增場的設計作更進一步說明：

首先在原劇知名的第一場〈分財產〉之前，特別增設了二段序曲。

序曲一是現代家庭同輩姐妹之間的關係，以家中子女排行影響人物性格的可能性，與劇中三姊妹涇渭分明的個性與言行進行對話，進而隱喻中成員之間倫理脈絡是如何影響著我們的成長與命運。

序曲二則是角色消失，演員、舞監等人無語言的身體動作表示後台裝扮、暖身準備，做為戲劇假定性的表示。進入主戲（第一場）之後，觀眾亦當意識到，序曲一從結構上而言，像是一個主戲的微型景觀而存在，同時肩負著類比作用。序曲二則反映敘事體的變奏，讓單線集中敘事的親近感與戲劇假定性的疏離，提示觀眾看戲時化身劇中人，反之，入戲時也可以抽身反思。

去除原點時代時空設定，方便了：現實時空（演員與觀眾共同的現實時空）、假定性敘事時空（多維無序性、無時間性、斷裂性）與心理時空（多重扮演之角色心理時空）的形成與存在。時間感的雕塑也在序曲一二至主戲第一場的過渡之間明顯的展現。序曲一演出長度維持在10分鐘，表演時間節奏平靜緩慢，序曲二只有五分鐘，節奏分明快速，兩個序曲的轉場是緩進的，序曲二至主戲（第一場）之間則呈跳躍性的急速轉接。但第一場戲開始後至劇終（第五場），復進入緩進狀態而有著混沌式的調性（第四場），而每一場戲的快慢有別，目的在於使觀眾在這樣分明的節奏性與連續性中仍可察覺歷歷：處於時間空間動態感推進中，卻可以進出劇情，推想現實人生處境的相似性。

在第一場〈分財產〉之後，李爾離開了王座，象徵權力的王冠與披肩被檢場取走，以導演調度來說，筆者設定他雄壯威武的身軀體態此時立刻整個頹然而立，悵然所失的彎了下來，一個百姓之身、父親身分，透過燈光轉換，拉出了孤獨無依的身影。第一場戲就是重節拍、快節奏，接著從李爾隨著傻子轉往大女兒高納麗家寄居，便進入剝洋蔥結構的第一層。李爾一層一層的走到核心裏，也是第一場高潮戲的下降動作，此後，李爾的內心與外境的辯證、自我與他者（葛羅斯特）的鏡照，盲目與清明是倆倆交織、生滅相隨的。

試想，李爾，年過八旬的老者，眼中沒有他人，倘若要從自己種下的因裡，不怨天不由人的看出真實的自我與事物的真相，唯有透過自己本身，於是筆者設計了一個戲中戲中戲的形式，將葛羅斯特一家人的故事抽離出來，節縮為戲中戲中戲內容，隱沒成一個包袱，置於這個形式的核心，讓前述聚焦李爾的剝洋蔥節奏順利進行，也讓扮演中的扮演成立：伯爵父子一家故事，由李爾、肯特、

傻子二度假扮與演述，讓戲中人演他人，也演自己，既是觀看者，也是被觀看者。在時空交錯下、不斷變換身分、心境之中，透過敘述與無語言的表演，交叉呈現出生命難解的況味。

從主體到他者，李爾的內心被移轉了焦點，在扮演他者的心歷路程中，李爾漸漸恍悟，以至於徹底覺醒過來。筆者為老者李爾調度了一個內觀自省的三個階段，在層層自我扮演之鏡像倒映中，他的眼神從遠方拉向眼前又從眼前投向虛空，返真的李爾終於明白：情感不需口說耳聞為憑，真愛就在身邊。

筆者亦運用演繹他人的愚昧痛苦，進而從主角的自我反射，揭露出剛愎自用的李爾、昏聵易怒的伯爵，都有可能是舞台下的你和我，與觀眾做隱性交流。《名叫李爾》故事就圍繞著這個哲理成為軸心，成為樞紐。而劇場整體編排上，筆者同時讓演員之間建立一個評論關係（La métatextualité），讓觀眾置身事外，理性多於移情，讓角色與角色中的角色以及觀眾三者之間，交互對照與折射的作用，「形成了戲劇情節的敘事與作者哲理性敘事同時並存的複調現象」[11]，這樣的總體調度原因無它，筆者意在將《名叫李爾》符徵化為一個存在於各處的貪嗔癡世界，時時刻刻示現於當代，示現於我們眼前，如斯這般的婆娑大千。

戲劇結尾，李爾殁於悲慟柯蒂莉亞之犧牲。死亡是生命途程的真正終結嗎？大哉問！《名叫李爾》增設一尾聲〈茶水之間〉，是這齣戲的回眸一瞥。黑暗寂靜中，李爾與柯蒂莉亞對坐喫茶，實際上是直面真實的自我——，閒適恬淡的氛圍裡，借柯蒂莉亞作為李爾之客體

[11] 舟東平，突破西方傳統戲劇的敘事範式——從敘事範式轉變看西方現代派戲劇生成，《廣東社會科學》2009年第6期。

對象[12]——體會世間有情正如茶水沖泡的過程由濃至淡乃至無味,不同茶色茶味都是茶的本來面目,體會與「無」對飲之妙趣,亦覺知時間之流裡,一切外相皆常變不居,消散溶解,如夢似幻,而吾身正是時空之所繫,常變之所現,李爾證悟從自身解脫得著真自在。

在劇場觀看這段尾聲時,令我思及一些莎劇的收場白,故事告終,演員們悄然下場,主角或劇中重要人物走向前,面對觀眾,以演員之口說出作者的話。我們看著製造虛幻的舞台上,演員從虛構走出,莎翁╱作者現身,我們也醒了過來。〈茶水之間〉的另一個隱意是,讓觀眾對結局有各自不同的解讀空間。

(五)劇情剪接及編排

對原典的翻案或重新詮釋,古今中外皆有例子,當代更甚,援引或重組改寫,強調差異的同時共存,"對話的喧聲[13]"的複調情境與趣味。當《名叫李爾》改編重寫的部分釐清後,劇情剪接及編排就益發確定在對話與複調的關係結構下梳理開來:

序曲一　你算老幾?(增場)

　　老大、老二、老三,三姐妹在房間裡。三人有時一起看書、唱歌,有時也會爭吵、打鬧。大姐仗著老大身份,先發制人;二姐順應天性,處事柔軟;小妹最得父親的寵愛,是大姐和二姐的眼中釘。

[12] 此處或有諸種解釋的可能:柯蒂莉亞與李爾是一種鏡像的關係,柯是他的本來面目或柯是他的生命學習、李爾直面虧欠與遺憾的自我省思,柯蒂莉亞是李爾生命提升的力量、寬恕與接受的生命實相。

[13] 參見巴赫丁的對話理論。

序曲二　粉墨登場（增場）

　　此序曲，定調為在後台，演員們為演戲而做化妝上臺的
準備。基本上混合了真演（演出）和假演（排演），以達到
假定性的提示與腳色自我介紹。

第一場　退休分財產

　　李爾分財產之前，想聽聽三個女兒親口說出的愛意。高
納麗和瑞根喜孜孜的眼神和美麗的歌喉，充分表達了她們多
麼愛父親，但是，李爾最寶貝的柯蒂麗亞什麼話都沒說？

　　李爾無法接受柯蒂麗亞的忠實之言，斷絕父女之情。
忠臣肯特諫言直上，引發李爾動怒，下令放逐他。法蘭西國
王則因柯蒂麗亞尊貴的美德，決心迎娶，帶她離開傷心的家
園，前往法國定居。高納麗和瑞根察覺父親的乖僻脾氣，決
定想辦法聯手抵制他的餘威。

第二場　到老大高納麗家住

　　肯特喬裝打扮來到高納麗家，假裝巧遇李爾並且自薦擔
任差使，不料卻被弄臣傻子識破，成為兩人共同秘密。弄臣
傻子陪著發慌的李爾，一邊插科打諢地暗諷李爾分財產不公
的事實。高納麗不滿李爾帶了百名侍從住進她家，決定向父
親提出警告。

　　李爾遭受指責後，怒氣沖沖地決定離開前往瑞根家。痛
心的李爾後悔趕走了心愛的柯蒂麗亞，他最後的希望全放在
瑞根身上了。同時間，高納麗寫信通知瑞根，父親即將前往
入住的消息。

第三場　到老二瑞根家住

　　肯特得到柯蒂麗亞即將返國平亂的消息。他希望在柯蒂

麗亞回來之前，讓李爾有個安身的地方。李爾一行人跋山涉水來到瑞根家，但是她一下子勸父親回高納麗家，一下子恭請高納麗的大駕光臨，完全不把李爾放在眼裡，兩人甚至聯手逼迫李爾放棄一百名侍衛保護的實權。李爾幾近發狂，憤而離去。高納麗與瑞根悠閒地喝著下午茶，彷彿即將發生的風暴與她倆無關。風裏傳誦著：忘恩的人，遲早受報應。

第四場　暴風雨、戲中戲中戲

李爾頓時失去了所有的國土、財產、王權以及至親之愛，狂風暴雨就像他的心境，他徹底地發怒了！暴雨漸歇，李爾疲憊的身軀，連他的神智也錯亂了，傻子和肯特演述了一個遠古的希臘故事給李爾聽，借此又延伸了另一個故事的演述——關於葛羅斯特、愛德格與愛德蒙父子三人的故事。戲中戲中戲於焉開始：私生子艾德蒙陷害哥哥艾德格，暗地說假話，讓父親葛羅斯特相信親生兒子艾德格欲謀不軌。艾德蒙趕走艾德格後，又出賣葛羅斯特，讓瑞根派人挖去他的雙眼，懲治反叛之心。艾德格遇見葛羅斯特後，救了他的性命。李爾聽到這可憐的故事，想起自己遭受女兒們遺棄的遭遇。

第五場　戰爭、死亡

高納麗與瑞根同時愛上愛德蒙，引發兩人怨妒的戰爭。葛羅斯特最終撒手而去，艾德格殺死了艾德蒙。柯蒂麗亞率兵返國卻無力迎敵，她與李爾在監獄相遇。李爾恢復清醒的意識，認出寶貝三女兒柯蒂麗亞，但是，一切都太遲了，死亡的宣告已經降臨。李爾雖然徹底地覺悟，卻換不回柯蒂麗亞的寶貴性命，兩人前後共赴黃泉之路。

尾聲　茶、水之間（增場）

一盞茶，一張席，無聲的父女之真情，盡顯在專一地啜飲當下。尾聲點開《名叫李爾》整部旅程的終極關照：唯有深刻體會世間的有情與無情，並非二元對立彼此抗拮，而是繫於兩者相生相滅的一線之間，亦繫於念念之間的縫隙和空白處，讓寬恕與和解達到消融界線與豁然寬闊，人才能從自身的執念中放逐，得到真自在！

三、導演創作與實踐，方法及運用

（一）『包袱』模式與『洋蔥』結構

　　『包袱』模式與『洋蔥』結構與增加的場景有重要關聯，形成一個「頭」（新增兩個序曲）、「龐大迂迴的中腹」（S2-S5）、「尾」（新增尾聲），故以下僅以新增場景與重組結構為探討重點。

1.新增序曲設計

　　誠如前述理由，筆者嘗試將西方傳統劇場留下許多規範、約定俗成之慣例加以活用；兼以中國戲曲程式的轉化調度與其它劇場表現形式或混搭拼接或並置對話。綜合此二者表演文化與形式體系，以建立新的系列視覺符號與詮解新意；試圖引導觀眾意識轉移到自身的文化背景、當下的自我人生經驗當中，或能刺激觀眾重新詮釋與觀照自己的生活，及至與他人的連鎖關係。更期許在不同文化素材的處理中，及其背後延伸的意念脈絡與多重符碼系統，可以引起跨時間性或空間性文化劇場表演論述。

　　新增序曲以探討家庭問題為目的，呈現倫理的親情的、排行與階級權力的樣貌。

序曲一　──你算老幾？

　　從戲中兩個家庭問題的分析看來，親子關係崩解的原因，多來自大人的偏心、誤信／誤會與魯莽不求實證的衝動行為。《名叫李爾》中，李爾誤信大女兒和二女兒／誤會三女兒和忠臣肯特，是因為李爾從沒有真正用心去了解他的孩子，或者了解他以外的人，當下窘迫情勢與自身衝動的性格，促使他做了不該做的決定。

　　〈序曲一〉的創作架構便是從李爾對待三個女兒的偏頗、三姊妹對權力與愛涇渭分明的態度裡所提煉出來的思考空間，也設定這部分是一個展示的空間。將家庭最簡單的人際關係（三姊妹關係）與"偏心、誤信、衝動"的行為模式陳列出來，即可以清楚透視問題：家庭成員之間的排行（階級）關係，引發階級角色和排行情結，如何影響了家人間的互動，又是如何影響著我們的做人處事、我們的命運。而作為一個社會最小單位的家庭文化脈絡，又是如何影響了集體生命。也許可以促使觀眾思考世代交替，經驗複製循環下，其縱向橫面的廣大影響。

　　同時，以此作為創作主題背後所伏流的批判思考，預言相關之蝴蝶效應：由社會關係排行（階段意識）到社會階級鬥爭、權利遞變，乃至於政治暴力等議題。

　　演出形式上，則是以反諷、展示的方式來呈現家庭中感情的無法溝通、愛是否具有公平性、手足其實也有所謂的階級意識，父母言行對子女性格塑造及其日後人際關係所產生的直接影響和後續效應。表演調度上讓《名叫李爾》父親代表的期望與權威，以場外音來表示，增加制約感，令人直接思索到父權與社會權威的種種對應形式與不對等的狀態。

父親（抓狂、強、怒）：養兒不孝啊！

……

父親（OS、開心）：跟你們玩個遊戲喔！

（她們立刻站著不動）。

誰——最愛我啊？

老三：遊戲？

父親（OS、開心）：妳們之中誰最愛我，我給的也最多。

　　三個女兒的對話，也透露了家庭中，孩子之間的權力分布與受寵的差異，不單單映照父母的偏心與遠距離式的「關懷」，在孩子身上產生怎樣子的反饋性，以及子女間競相爭執自己在家中的地位，如此循環般的辯證，顯示在筆者創作裡是父母形象之歪斜位移、父母操縱子女情感而子女又回頭操縱父母情感的這種現象近乎遊戲又極其真實，《名叫李爾》特意指出當中的荒謬性：

老二：我要有話要說。

老大：沒人要聽你說話。爸爸都是先聽我說，不聽你說，愛聽她說。

老二：我……？（又再一次觀察大家）

老大：又怎樣？

老二：（急）嗯～嗯～你不做的我來做。會渴會餓會累會熱會冷也會有收穫。

老大：我是老大繼承權也最大，古今東西皆如此。

老二（氣炸，對老三）：說話啊呀！這樣很沒參與感耶！

老三：媽早就去世，父親一生忙碌，根本沒有時間管我們。

妳們到底在講什麼啊？

　　舞台空間的調度，可以看到〈序曲一〉的演出空間設定為一個「女兒的房間」，約占整個演出舞台1/3，置於舞台左側，讓整個劇場有一種空間中的空間、舞台包著另一個舞台的裏覆感，和戲劇敘事結構相呼應。從觀眾的角度來看，相形於整個黑密的大舞台，它像一個縮小比例的模型，造成虛（假定性、大舞台）實（視覺擬真與表演動作寫實、小房間）相間，有戲，卻無法對觀眾產生幻覺的感受。筆者用意在，它是個獨立的場景，觀眾可以將之獨立觀賞，不與後面將演出的正劇牽扯關係，也可以視為主題之旁枝。三個女兒與一個父親的聲音、一片產生視覺錯覺構圖的布景帶出現代感，帶出眼見未必為實的暗喻。以與現代台灣家庭內部關係崩互為對照，藉之反省其中所蘊含的愛的偏差、階級概念與社會權力互涉關係。

序曲二 ——粉墨登場

　　飾演三個女兒以即將飾演李爾的三個女兒的女演員們的身分，走到下舞台穿上肯特與傻子準備好的戲服頸飾與化妝物品。如果〈序曲一〉有著三個女兒的角色介紹的意味的話，那麼，序曲二就有著預告其他角色在其中的作用。由於在劇中，肯特與傻子都具備「服務型」身分，於是在序曲二中由他二人為大家準備裝扮物品，當演員們都準備好時，全體一致地在自己的臉上撲白粉，即表示為上台扮演角色之意；其間也安排肯特與傻子以手舞足蹈的方式進行，表示他們在下面的戲中將以大量肢體動作做為表現角色的手段。

　　兩位現場樂手將一個高腳桌擺上來，上面有老人茶具，茶杯中有茶水，還做了測試，有一種後台工作人員之感，樂手們也做了自

我簡介：他們將在演出中除了演奏數種樂器，還身兼檢場與次要腳色。

順此思路，樂手們與肯特皆喝了茶水，丟下似乎不清不楚的幾句話，其實繞有深意：

樂手1（讚嘆）：「嗯──好茶」
樂手2：「嗯──好茶──淡了點」
飾演肯特的演員：「淡的像白開水──但，也是茶」。

算是個伏筆，必須與新增尾聲，前後互文，方成解釋。

所有腳色已登場，台詞也上口，然而，這是一場假設場景，也設定一場接近演出前階段的排練。排練就是擬真的演出，演員們熟捻的表演著《名叫李爾》，台詞當然不是莎翁原作第一場的對白，它是混雜著〈序曲一〉的三人不協調的隱性關係與殘斷的莎翁台詞：

柯蒂麗亞：爸爸要聽真話？
李爾：當然！我是一家之主，一國之君，豈有縱容兒女、百
　　　姓不忠誠、說假話的道理，這是教養，這是道德，這
　　　是一國一家的基礎。
（柯蒂麗亞看著李爾，笑而不語。）
（李爾對自己的言詞大吃一驚，看著大家，大家又都站著不
動，面帶歡樂笑容，沉默）
肯特（急）：重來～～一～～次
（喇叭聲響。）

此處情境是根據《名叫李爾》〈序曲一〉和莎翁的《李爾王》故事而設定的：李爾與三女兒柯蒂莉亞感情較好，柯蒂莉亞了解傲慢尊貴的李爾反應，所以故意反問李爾，套他說出潛意識的真心話。

而李爾大吃一驚，不如說是演李爾的演員大吃一驚，排練與演出真真假假，已難分辨。李爾一時假戲真做，被自己冠冕堂皇的一番話教訓了一頓，用以顯示李爾潛意識裡可能存在的自覺性。假設此存在屬真，人對自己的不了解或無法了解，才是最複雜的課題吧！

至於，肯特則用一句話準確展現其忠臣的身分。他趕緊為李爾脫身，免得讓一個老國王做不到自己所說的話而尷尬沒面子，於是他兼有著腳色與飾演肯特腳色的演員之雙重身影，也現身出來，「像演戲一樣」嚴肅的說：重來一次。筆者場面調度時安排了配合突兀的喇叭聲響起，這樣的手法有幾個作用：觀眾才知道戲還未真正開始，疏離效果讓大家「醒」過來了，讓觀眾回憶適才的意旨為何？並調整觀視距離。演員們也調整衣冠、清喉整顏，肯特幫李爾帶上皇冠，披上外袍，呈現出角色雖在台上，演員們卻是台下的準備動作。

諸如此類，筆者以創作視角向觀眾直白展現了戲劇的假定性質，將不時的讓觀眾的看戲情緒與意識處於『時而入戲、時而出戲』的狀態，與演出保持多向關係：疏離、寫實、寫意、假定性。如果〈序曲一〉是整齣戲主題意涵上的前導，〈序曲二〉當可視為此劇表現形式與表演手法的提示了。

2.戲中戲中戲的層疊敘事結構

戲中戲有四個景，透過扮演、景與景之間層層環扣，舞台上切出三個表演場域，讓敘事線多焦點進行，也讓故事更集中、減少枝枒與重複性，長度也縮短在演戲與看戲的合理之中。

莎士比亞在《哈姆雷特》、《仲夏夜之夢》等劇中安排了戲中戲橋段，但在《李爾王》中反而沒有；而《名叫李爾》則增加了戲中戲中戲的結構場次，建立雙重鏡像效果的策略：人物與事件的，人物、事件、觀眾間的。讓觀眾從時遠時近、時而疏離，時而入戲的移動視角走向檢視自身世界狀態的參照角度。附帶說明，戲中戲固然有在不同人不同文本起了不同的功用與意圖，但通常都具用嘲諷、挖苦劇中人，戲段間相互解釋、問答的效果，更甚至也多有關照看戲的劇中人和現場觀眾（真實世界）的媒介性質。

　　以戲劇情節慣例來說，悲劇從誤解而來，喜劇也常因誤解而生。誤解是很重要的戲劇元素，導致重重複雜情結；因誤解而導致的偏見，它們是一體兩面；盲信隨踵而至，動了手腳的竊聽變成了自以為得到真相的工具／途徑。

　　「竊聽」、「誤解」、「盲信」是莎劇、莫里哀喜劇、義大利即興喜劇常見的連續性重要手段，前者是造成後者形成災難的關鍵，或反向的，「竊聽」、「誤解」、「盲信」的手段，也可當成之後劇情鋪排時，藉以用來澄清事實的關鍵，然而即使災難已經造成，「竊聽」、「誤解」、「盲信」的橋段卻在編導調度製造戲劇效果上永久靈驗。

　　整個戲中戲中戲剖視了人物「竊聽」、「誤解」、「盲信」等，偏執思想與魯莽的行為之後，經過人性之「哀憐與恐懼」之掏洗與磨練，覺今是而昨非，悟終極之寬容，徹悟的可能。這些都在戲中戲中戲結構裡的歌隊形式鋪陳演繹出來。

　　從S4-2戲中戲開始，直到S4-4以戲中戲中戲層疊相括方式，筆者把莎翁原劇裡面的副線故事——葛羅斯特父子三人的故事，以及葛羅斯特被養子出賣，被瑞根戳瞎眼睛、放逐野外——一併在戲中

戲的形式裡面完成敘述。因此，《名叫李爾》整個改寫了莎翁文本雙線分向敘事結構。

僅以下圖1,2,3表示戲中包著戲，以及人物之間轉換與跳接的關係。

圖中○1表示自第一場以來的戲劇內容，○2則是飾演肯特與傻子的演員，以當下的角色去扮演艾德格、艾德蒙兄弟給李爾看，李爾此時並不扮演任何人，但是有了第二個身份——觀眾。他和兩人的關係是演戲與看戲的關係，以藍色虛線表示；○3是飾演瑞根和高納麗的演員加入，與肯特和傻子輪流扮演艾德格、艾德蒙，又同時分身扮演高納麗和瑞根。此時李爾已經加入這個多層扮演的小團

體，可以視之為歌隊。他們以歌隊的形式，或說或唱或以身體動作展現劇情，輪流做歌隊的領隊。從他們層層交錯的關係，觀眾可以感覺到《名叫李爾》在筆者推演故事的過程當中，是夾雜著提問與批判的。

而架構這個洋蔥式的層疊「戲中戲中戲」的最終目的，不僅在縮短過於繁瑣的枝節劇情，維持有效觀戲時間，更重要的是，要讓李爾產生自我覺察，從他自己製造的夢魘中醒來，一點一點開展出「人、事與結局的鎖鏈關係其實是不易在日常理性中被察覺」，讓觀眾對劇中人有共鳴之餘，對自己的人際關係與日常抉擇能有另一番體悟與反思。

3.新增結尾——茶、水間的人生況味

空台上，墨色大片，唯一席地面上，兩個平凡人物的對飲醑然，如黑白山水畫中放大了高倍數的簡筆人物。靈魂之歌發出低沉的嗡聲，與古琴——陽關三疊吟詩錯疊中，李爾與柯蒂莉亞面對面喝著茶，神色安然；煮水倒水聲出。台詞皆以O.S.表現。

> 李爾：「嗯——好茶」
>
> 柯蒂麗亞：「嗯－好茶——淡了點」
>
> 李爾：「淡得像白開水——但也是茶」

李爾看著茶碗，若有所思，柯蒂莉亞可以做另一個李爾看待。茶只是媒介、是暮鼓晨鐘。有喝茶經驗的人都知道，茶水愈喝口味愈淡，好茶愈喝愈回甘，即使茶色已淡，茶不需要為自己多作說明，無論是世間的哪種愛，都同此理，這是我體會柯蒂莉亞所說的

「無話可說」（nothing）。飾演傻子的演員化身舞者，在舞台一角緩緩舞著死亡儀式之舞，像時間一般恆久不止。其他演員也不再是角色，回歸中性身體低吟著生命靈歌；也解除序曲二粉墨登場埋下的伏筆。安靜中，一幅清幽深遠的畫面。

（二）援引活用古今劇場慣例

《名叫李爾》企圖融匯布雷希特『史詩劇場』和亞陶『殘酷刻場』的舞台語彙，以簡約意象與舞台隱喻詮釋新創作品，搜尋方向定在劇場表演遺產程式裡找出引用與改變、再創的可能性，有關導演和演員之間對這部分的尋找、轉化與創新必須有相當程度的默契與實驗精神。

《名叫李爾》大幅度運用交錯、混淆新舊的手法與技巧，一人飾多角與多重扮演、反串、大幕、翼幕、劇場內外空間、燈暗、喜劇中的假死、在幕／牆後「竊聽」與「誤解」、悲劇中死亡在幕後進行、對觀眾說話、變形歌隊、瘋癲的作用等，透過聲音肢體動作來創造意義與視聽美學。《名叫李爾》一戲語言的使用，保留韻文對白，打油詩，加入現代白話與流行語、外來語、胡言亂語、廣播劇形式，以及流行歌，說唱技巧等。

1.強化扮演性與假定性

例如，序曲二〈粉墨登場〉在序曲一的現代家庭結束後，作為連結正戲第一場〈分財產〉而存在，明白提醒，從現代過渡至古典，從新編戲段到古典戲碼，這些演員在台上橫列一排換裝撲粉，從一個角色轉換至另一個角色，角色扮演與戲劇的假定性並陳、一切都是假亦真來真亦假，觀眾應該建立起自己的觀戲態度與視角。

2.表演形式與虛實辨證

S4-1〈暴風雨〉後，演員以多重扮演、諧擬與反串表演技巧，突顯戲劇的虛實辨證。在○1時可見：

> 李爾：發生什麼事啊？
>
> 傻子：好，就給主人開開心吧！
>
> 肯特：怎麼開心？
>
> 傻子：演給他看吧！人生如戲嘛！
>
> 肯特：演？那剛剛過去這一個小時，你認為我們在幹什麼呢？

這段是更直接的與觀眾對話，再次突顯《名叫李爾》虛實並置（角色與語言的跳接進出）、虛實莫辨的運用，疏離情境與後設敘事之架構，讓觀眾保持移動距離，調整感性與理性。

3.荒謬短景反照心相

《名叫李爾》中，李爾的瘋癲與荒謬感起著比《李爾王》暴風雨更重要的作用。

在連續受二個女兒的氣之後，又逢暴風雨，李爾受盡恐懼與折磨，淪落荒野，時而哭泣，怒罵，時而暴躁、憤怒，或是幻想著在一個法庭裡，制裁棄養他的兩個女兒，這種瘋癲錯亂的遊戲似乎暗示，這是年老的的反應，一如大自然消長，生活其實缺乏意義或目的，也同時反映李爾至此仍以君王的姿態審判著背叛他的人。暴風雨象徵了李爾被自己的女兒與王國，還有內心真愛的三女兒的侮辱與拋棄的風暴漩渦，一切只因為他缺乏正確的判斷。在他與子女

之間、精神狀況之外，有著更深義的個人問題待解決。棲身荒野那一場，對自己衝動的專斷，應該就像對自然與命運一樣有深切體悟吧！筆者深深覺得，哈姆雷特的著名哀嘆在此處也幾乎要從李爾的口中說出來：

To be, or not to be, that is the question:

Whether 'tis nobler in the mind to suffer

The slings and arrows of outrageous fortune,

Or to take arms against a sea of troubles,

And, by opposing, end them？

要生存，或不要生存，這才是問題。

比較高貴的是在內心容忍

暴虐命運的弓箭弩石，

還是拿起武器面對重重困難，

經由對抗來結束一切14？

只不過，此時的李爾不若哈姆雷特年輕，老邁的他經過這一場天災人禍，不可能再拿起弓箭弩石，起身對抗以結束一切，他別無選擇，他只有趴下，讓寬厚的土地包容他一身老骨頭與頑強意志。此時李爾的世界是黑暗，是空洞，他不知道自己是誰，接下來還要／能做甚麼？，腳色詮釋上凸顯了生存的荒謬意味。不再哭泣、暴躁、怒罵的李爾，對生命，對一切發生之荒誕恍然之感，是讓李爾

14 莎士比亞，彭鏡禧譯。《哈姆雷》。台北：聯經，2001，p.56。

唯一真正安靜下來的一刻，也就是他對生存與存在問題反思的開始，感受他人存在之重要性的學習。肯特與傻子的問答便是李爾內心的表白：

> （……三人在其中（荒野）蹣跚遊走，疲憊狼狽的坐在地上休息著不動。柯蒂莉亞走至第四個窗口。靜默一陣子之後）
>
> 傻子：我們在等什麼呀！
>
> 肯特：不知道。
>
> 傻子：不知道？
>
> 肯特：我們在等什麼？
>
> 傻子（搖頭）：走吧。
>
> 肯特：去哪？
>
> 傻子：不知道。（二人不動）
>
> （李爾遲緩呆滯地玩著地上白沙，讓沙子在手指間落下。）
>
> 傻子（看向古堡方向）：我們離開古堡有一段距離了，走吧！
>
> 肯特：嗯。（二人不動）
>
> 李爾（咕噥、神智不清）：這世界好大，卻空無一物。貧困的魔力令人驚奇，卑賤的東西變得可貴……
>
> 李爾，你這可憐的傻瓜！（拍自己的腦袋，似昏睡）

這一段突然從暴風雨結束安靜下來的靜默時間，在沒有音樂的陪襯下，看似寫實又無法辨識時空與劇情的世界，瞬間變得怪異而模糊。而事實上，「這種無聊也看似沒又意義的片刻」正是筆者刻意安排的。也許有觀眾認為演員忘詞了，如果有，那麼他就在此當下感受到了三重時間性（現實時間　戲劇時間　心理時間）。感受

實際時間的流動，一秒的感受長過一秒本身，不平常的時間感放大了感官感受。在不尋常的靜默中，細細體會自己微妙的內在變化，揣測聯想角色的內在狀態。

「演員在台上與『自己』的時光在一起」，是給演員這段無以名之的插入景段的指示，並且需要「忘記觀眾」。演員也在這種「停頓與等待」中，同時感受劇場真實時間以及戲劇中的時光流逝。從動亂到停滯，和倏忽而來的無用感之突兀，以及無所適從的內心荒蕪。在一陣京劇元素與寫意表演混合紛呈的混亂暴風雨場景之後，荒謬劇場中的語言的死亡、等待的無意義，增加了聽覺以及空間層次差異性。演員／角色們的疏離感，以及李爾在荒野中不只是哭泣、暴躁、憤怒，還有恐懼、懊惱，對著一切的發生產生荒謬的恍然若夢之感，都帶著存在主義及荒謬劇場的況味[15]。此景之後，S4-3〈戲中戲中戲──有眼無珠〉的角色對話內容充滿著警句佳言，聽覺變得敏銳，益加聽得深刻明白。

4.歌隊宛如揚聲器

「我不知道是否快近了，但總有一天會有某個人幫我們重建劇場失去了的：歌隊，在舞台上重現。」梅耶荷德曾如是說[16]。

[15] 由當代評論家馬汀埃斯林（Martin Esslin）所定義的一種戲劇表演型態：「藉由對理性手段、及對不得要領的思維公然之放棄，極力傳達出人類缺乏感官知覺時的狀況、及運用理性態度的不適當性。」在1962年的《李爾王》中，布魯克首次發掘了早已潛在于李爾王身上的"貝克特"，冷峻地揭示了這一雙盲人物的荒誕。

[16] "je ne sais s'il est proche, mais un jour viendra où quilqu'un nous aidera à rétablir ce que le théâtre a perdu: le choeur répparaîtra sur scène." Vsevolod Meyerhold, Ecrits sur le théâtre, trad. Béatrice Picon-Vallin, t. 1, Lausanne, La Cité—L'Age d'homme, 1973, p.5.

◎歌隊變形以引導、呼應戲中戲中戲

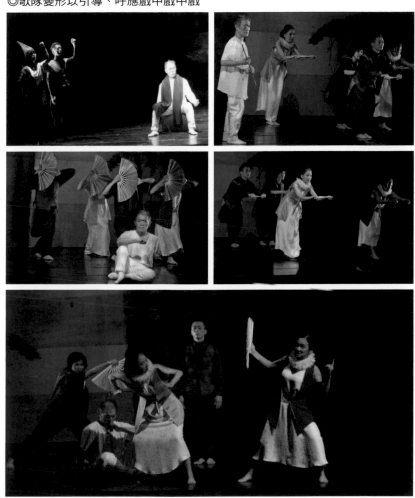

第四場中，將不同時間的事件經過、角色的動機，以一個不斷變化隊形的五人歌隊一氣呵成呼應戲中戲中戲結構，是最核心的設計。

歌隊隨著故事流轉、演員的表演而鬆緊變化形式，與現場的古琴和中亞鼓樂微妙的合成一體。李爾進出歌隊（即進出角色之間）多以簡單的走位來變化隊形與其身分。而飾演高納麗、愛德蒙、瑞根、肯特之演員，則以問答、吟唱、動作，或單人或集體表現，展露層層情節。混合傳統與現代的姿態動作與物件（扇子）運用，帶出多重指涉的寫意景觀，也增添濃郁世界劇場感與思古幽情。

歌隊除了協助述說劇情，也是演員的，編導的"揚聲器"，中性又可變化多重身分。其一，以旁觀者身分理性的陳述劇中事件（葛羅斯特一家遭變），剖現不為人知的過去（艾德蒙的叛變、葛羅斯特被挖雙眼），其二，復以傾聽者的身份給出評論（李爾的決定）、預示將來（戰爭）、暗示行動（柯蒂莉亞的歸來）。其三，同時兼扮演「觀眾」的角色，也代表芸芸眾生。歌隊為角色提供一個總體性的說話對象，也體現新作的觀點、新創的思維及藝術表現性。

由歌隊的形式直接加入對白，同悲劇主角／李爾（protagonist/Lear）進行對話，悲劇主角被引導也成了悲劇的發現者，即：自己就是悲劇的本身。此時歌隊不再扮演一個悲劇英雄行為的批評者的形象了，又轉化為悲劇主角的夥同關係，舒緩因對白被揭發產生的犀利與悲劇的過度張力，讓觀眾保持觀看的彈性不感到疲乏：

> 肯／格：（唱）做君王的不免如此下場，
> 　　　　　使人忘卻了自己的憂傷。

最大的不幸是獨抱牢愁，

任何的歡娛上不了心頭；

國王有的是不孝的逆女，

艾德格遭逢無情的嚴父，

他們兩人一般遭遇！

　　肯特從歌隊之一員離開歌隊，以抒情調性演唱艾德格回憶不堪往事（此時化身為艾德格），又指涉李爾，為艾德格和李爾遭遇的現實困境唉嘆，此同時李爾意有所反應悄悄脫離歌隊，艾德格唱完，再加入歌隊，就立刻回到肯特角色去。

　　至於李爾內心的轉變，透過歌隊的敘述與引導，漸漸從其角色走入葛羅斯特的處境中，並在戲中戲中戲的人物與事件層層疊疊關係中，看到後者的暴躁易怒、敏感又不理性，喜歡聽好話，卻無法分析對與錯，喜歡奉承不懂得信任的價值。李爾在他者的境遇裡得到客觀的視角與超然的位置，戲中戲中戲宛如另一場暴風雨，一個敘事隱喻，他在暴風眼的寧靜核心，回顧、思考與釐清，終於觸摸到自身與其外的世界，這才使他真正地從心中那唯我獨尊的寶座上走下來。

　　悲劇就是一種衝突與對抗的藝術：人與自己的內在衝突與對抗，人與人的衝突與對抗，人與法則的衝突與對抗，人與命運的衝突與對抗；李爾具備了這四種衝突與對抗。歌隊作為對白詩歌、集體表演與空間配置結合體，可謂結構中的結構，極有助於烘托李爾的內在世界的孤獨悲涼，以及其後略有所悟之展現。

5.翼幕與象徵

　　翼幕和前幕與大背幕都有遮蓋與美化舞台視覺整體性的作用，讓一個虛構的故事得以開始。觀眾在幕啟後恍若置身另一個世界，忘卻自身問題。翼幕在當代劇場增加了多功能與多樣性的使用，已不足為奇。這便是傳統劇場慣例的再創新使用的例子。在4-3〈戲中戲2——有眼無珠〉一景中，瑞根以手指戳瞎了葛羅斯特的雙眼：

> （瑞根逼迫李爾走出歌隊，她輕輕一推，李／葛就進了翼幕後）
>
> 高納麗：留著你一雙老眼，惹事生非。
>
> 瑞根：我就叫你從此看不見（一手伸入翼幕）。
>
> （瑞根嫌棄憤怒的表情直視觀眾，伸出一隻手側入翼幕，輕輕轉動的手臂；李／葛痛苦大叫，整片翼幕起伏抖動，象徵了瑞根挖去葛羅斯特之雙眼。高納麗打了個哆嗦；肯特、傻子及樂手都以扇遮目做出不忍目睹、害怕、恐怖的表情與動作。）

　　這裡希望以輕重對比來加強恐怖的程度，施害者愈是輕鬆，受害者受的痛苦愈深，黑色翼幕抖動帶來了視覺想像，也重塑了古希臘悲劇的悲慘場面不在台上進行之慣例，這個慣例帶來的想像，比表演還要強大。燈光在此以輔助語言的腳色出現，讓觀眾很快的確知這段動作的意義，觀眾感受到的那痛苦，其實是他自己的想像與常識，或是放大了痛的經驗。然後瑞根轉頭以中性姿態走回，重新加入歌隊，繼續她歌隊的腳色。李爾從翼幕出來，以手矇住雙眼，

表示眼睛已廢，甚麼也看不見，一隻手抓住一根拐杖，在空中揮舞，身體曲扭痛苦至極。之後戲劇繼續進行中他放下遮目的手，也不會影響觀眾對他目殘的認知。此處以手矇住雙眼，沒有用布或其他東西綁住眼部（演員有這個時間這麼做，況且正好在翼幕後），理由是一來，繼承前面所說的激發觀眾想像力的原則，二來，戲劇的假定性讓這個非現實得以成立無礙，三來，演員沒有物件的包袱，表演變得更需要技巧與信任（自己與空間）。

（三）尋找演員、創造角色

　　戲劇的第一場，一個糊塗的國王將自己國王與父親的身分，個人和政治，私人空間和公共空間，對國王的愛和對父親和愛，攪為一談，對自己早已知道三個女兒對他的愛以及他將自己晚年託付的對象，也裝作不知道的，問了一個不適當的問題，而且必須當下得到答案，讓整個演出在一開場即來個迅速上昇的震撼動作。在他「慾望」與「傲慢」、「無知」慫恿之下，瞬間失去了所有，接下來的日子都在領受自作自受，這種人性自身的弱點與衝突，提供了劇場自由發揮的空間以及演員表演的技巧彼此之間的表現的差異性。

　　如何表現角色的權力財富慾望，方式繁多，可以從結構上、表演技巧上、視覺造型上做整合。然而由於實驗的目標是世界劇場的多元文化並置、融合，表現的方式上自然當走出一個不同的方向。表演風格與演員質地及其專業技巧有關。

　　筆者在尋找《名叫李爾》演員時煞費心思，即便台灣是多元文化匯集的地方，要找到文化相異的演員仍是難度太高了。即使能找到，需要磨合的工作時間不是一般的三五個月可以達到的。「《李爾王》是前所未有的。戲劇是一個陷阱，莎士比亞藉以抓住

人類的良心。而演員們像雜技演員一樣，在「我是」與「我再現」的邊界之間維持著平衡。」法國集編表導於一身的司瓦第耶（Jean-François Sivadier）於2007演出《李爾王》[17]時，除了改寫了莎士比亞式語言之外，對於演員的表演提出這樣的看法，十分貼近本戲表演特色。

筆者選角時，將不同文化背景的演員置於同台演出的這個觀點，轉變為尋找多種不同表演文化背景的演員，也就是演員的本身與其專業養成上必須有明顯的差異，讓演員無礙地利用自己的長處發揮極致，混搭他們的表演技巧，不僅凸顯角色的複雜性，更凸顯表演形式上的不同，讓相異之平衡，構成疏離性與視聽饗宴。三姊妹的表演方式的差異性是第一個要決定與處理的問題，甚至比飾演李爾一角的條件還要早確定。這樣的反差也表現在角色性格的幽默喜感與嚴肅抒情，高納麗的滑稽古怪與嚴肅傲慢，瑞根的嬌媚造作嗲氣討喜和心狠手辣。忠臣肯特與弄臣傻子的語言與態度，則合乎夾議夾敘之語式與表演技巧。

本劇集結了六位來自不同領域與專長的演員，包括曾有「台灣菊壇第一馬伕」之稱的武生朱克榮（飾李爾），年紀六十餘歲的朱前輩，豪氣跨界，因為有電影電視的演出與幕後製作經驗，跨領域的概念與做法對他而言並不陌生。在戲中，朱克榮連說帶唱又跳又舞，以戲曲表演上的硬功夫，時而老生時而淨角展現技巧，豐富李爾多樣的形象性格。旅奧舞者、同時又有西方聲樂背景的施坤成（飾忠臣肯特），花腔女高音施璧玉（飾大女兒高納麗），專攻百老匯音樂劇與劇場演員程鈺婷（飾二女兒瑞根），兼具戲劇和民

[17] 該戲2007年七月於亞維儂戲劇節榮耀之庭（Palais des Papes）上演，之後於巴黎近郊的Nanterre-Amandiers演出，並歲後尋演法國各大城市。

族舞蹈底子的新生代演員陳昭瑞（三女兒柯蒂莉亞），以及劇場演員、劇有現代舞底子的黃至嘉（飾弄臣傻子）。

　　將不同文化領域以及不同專業的不同特性，以及迥異的藝術表現形式，轉化成多元的表演調度；同時以「世界劇場」的多元觀念與包容形式來處理和呈現。將當代劇場的觀念與調度、莎劇表演之特色，以及中國傳統劇場或亞洲傳統劇場之表現手法：扮裝、誤讀、丑謔、吟唱、敘事、舞蹈、作表、悲劇行動、簡約空間、寫意精神、後設情境，如同編辮子，把不同的身體線條和文化感受，編結在一起，讓多元文化參差交錯，尋找戲劇被搬演和觀看的普遍性。而觀眾普遍在觀劇的過程當中可以藉由自身文化經驗去解讀劇中所傳達的各個意念。

　　在聲音表現方面，施璧玉專業背景是女高音，以高亢美音的聲音技巧，輕訴角色對老王的愛，即刻說服眾人，她也以同樣的美聲唱法詛咒老父，令人憤怒。程鈺婷以青春盎然的節奏，流行歌曲天后的姿態，表達角色對父親誇張的愛，也以無比的柔媚嗓音將夜裡投靠的父親厭棄不理的心態傳神刻劃，作風比高納麗還強橫霸道三分。陳昭瑞則是個揉合了傳統戲曲的聲腔與身段混合了現代舞與舞台劇口語的綜合體，表現了柯蒂莉亞戲分少，但差異性高的形象，演過《吶喊竇娥》的法場竇娥，她了解筆者從傳統過渡到現代劇場，融合程式與日常動作的實驗目的與發展過程，有助於她在融合幾種技巧於一身的嘗試。

　　筆者跨領域的擷取了從義大利女高音歌劇、美國百老匯音樂劇到中國傳統戲曲聲腔，在排練過程中具體感受到這世界劇場理念在聲音聲調處理上的困難。

　　而在肢體姿態與動作表現方面，筆者要求排戲前的工作坊密集

進行了二個星期60小時，讓演員學著與自己的身體及他人的差異性
（人本身的與專業上的）相處，聆聽身體，試著與／以身體說話，
以身體回應，進而找到屬於這場新編戲劇的身體語言。飾演肯特的
演員施坤成出身現代舞蹈與聲樂，屬男中音，戲中戲中戲段裡，他
飾演受委屈的艾德格，以男中音嗓低吟淺唱詩句，為艾德格性格與
處境增添不少說服性。也因為他也是現代舞者，身體符號精準，增
添了本戲在身體元素符碼的多樣性。飾演傻子的黃至嘉是年輕世代
演員中少有的能量表演潛力的演員，她飾演的傻子帶有義大利即興
喜劇的暗示色彩，以及貝克特式的小丑形象（figure），加上，在
傻子與艾德格及敘述者三種腳色之間轉移，必須運用數種語言形
式與舞蹈性肢體語言做不同穿插，是演技上的大考驗，特別是作為
女性演員飾演一向由男性演員擔綱的傻子，讓演員功課重量與壓力
倍增。

　　《名叫李爾》之悲劇的特色，在於探究人類的不幸和親屬之間
的關係，並更強化了這層探索。蕭伯納曾寫道：「沒有人可以寫出
比『李爾』更加悲慘的戲劇了。」國際上許多知名演員視扮演過李
爾王一角為其表演成就的里程碑，咸認為只有上了年紀的演員才能
真正體現這個角色，顯然是就其在人世歷練與演技輕重拿捏上的意
義。有名的演員Laurence Olivier於1983年演出他最後一個腳色：李
爾，當時他已衰老，他說了這樣確切真實的話：「當你年輕時，李
爾這個腳色你並不感到真實，當你到達我這把年紀，你就是李爾，
你身體裡的每根神經都可領略」[18]。2014年春，筆者在巴黎市立
劇院觀賞由Christian Schiaretti執導之《李爾王》演出，81歲的Serge

[18]　楊世彭，p.39，42.

Merlin謝幕時在狂烈喝采中，必須由其他演員攙扶著，帶給觀眾彷彿是李爾走到一生盡頭的想像，在演完的真實裡，跑出一種擬真的錯感，觀眾大多起立致敬，為了老演員？老國王？還是一個活過的老人？與這些想法做法相反的，則有布魯克的導演版本，戲中李爾絕無衰老無能之色，是個精力旺盛的統治者。布魯克讓他慢慢的說台詞以充分表達腳色之間深層的關係，「注意不要太快進入強力或暴力的狀態，就算是大聲講話，內在也是安靜的。內靜外強，這是呈現一個人的內外在親密關係的一種練習。例如在《李爾王》裡，怎麼呈現父女從親密靜謐到強震能量的複雜關係」[19]；並把戲中台詞的潛在性與指涉性，以及重要的情緒穩當地表現出來，在刪去頗多台詞的情況下，演出仍達四小時。

1.多重扮演、反串與分飾角色

S4-4〈戲中戲中戲〉在表現形式上則是疊聚的手法與細微變幻的處理。前所述，由其他四位演員組成歌隊的形式，分別有中性角色與人物角色雙重身分，同時還要再輪流反串扮演葛氏一家的腳色，敘述這一家三人的故事，在這三重身分裡來回跳接表演。他們既是腳色中的腳色，也是敘述中的敘述者，當李爾受到演戲氛圍驅使，自然的隨之「入戲」扮演葛羅斯特，戲中戲的形式找到了「心」。向觀眾連說帶演又唱又跳，像川劇似的不時「變臉」地將副線故事和盤托出，也同時部分的反映李爾的昏聵不下於葛氏。在理解劇情上與觀賞表演上都是一種剝洋蔥的型態，是整齣戲的最大重心，也是表演的最大空間。從李爾扮演葛羅斯特的目的在於透過

[19] Peter Brook, Le diable, c'est l'ennui, Actes sud-Papiers, 1991, p.45.

模擬葛氏遭遇的同時看到自己的經歷來說，李爾扮演葛氏已經是一種戲中戲中戲了，像一種敘事內鏡（Mise en abyme），走出了葛氏幻影，回到李爾自身如夢初醒（如前圖所示），真正看清自己的面目是世界上最不容易的事啊：

李／葛：我死了嗎？（手摸自己）唉，
　　　　難道一個可憐蟲，連尋死的權力都被剝奪？
　　　　死亡可以騙過憤怒，成為安慰啊。
肯／格：我扶你站起來吧。
李／葛：你是誰啊？為什麼對我一個瞎子，這麼好？
（古琴──歌詠〈將進酒〉）
樂手2：君不見黃河之水天上來，奔流到海不復回？
　　　　君不見高堂明鏡悲白髮，朝如青絲暮成雪？
（燈光轉換。由葛羅斯特悠悠轉回李爾腳色）
　李爾：這個可憐人，值得我為他一鞠同情淚呀！
　　　　他的眼睛空空，口袋空空。（正經）可是卻能看清
　　　　這個世界。
　　　　誰把我的眼睛拿去吧！

　　葛羅斯特看不到東西之後反而看得更清楚，正是依靠著李爾在有如附身般的扮演行為裡，觀視到自身的盲目。觀眾看到李爾從看戲的人變成演戲的，從遊戲變成層層剝開虛幻看到事實。時空恍錯下，李爾自己驀然一驚（倒退幾步緩緩展開雙臂動作，視線從表演樣態轉移到觀眾席成為真實的看），彷彿從鏡子中看見自己正演／經歷著鏡中的一切。

李爾：（平靜而理性，領悟這一切）我是個瞎子又是個瘋
　　　　子，我是先瘋了再瞎的，

　　　　還是先瞎了才瘋的啊？不幸呀！

　　　　我們是一生下來就哇哇大哭著來到這世界。

　　　　哭我們來到這充滿傻瓜的舞台。

傻子：（中性）這個大千世界就是一座舞台，男男女女不外
　　　　乎戲子。

（古琴──歸去來辭，琴音與吟唱）

歌隊（唱）：覺今是而昨非，現在還來得及挽回局面嗎？

　　觀眾從一層看進另一層，層層是戲，層層不像戲，不像戲時卻
更接近戲劇本身，後設意味濃厚。舞台上，時空交錯步段變換光影
身形之中，又似乎在隱射著剛愎自用的李爾，昏聵易怒的伯爵都有
可能是台下現實中的每個人。

　　此同時戲中戲手法運用上，還有兩處值得標註：首先，當李爾
從「戲」中走出來，整個敘事歌隊也跟著削減重重敘事的負擔，利
用「哇哇大哭」退到（嬰兒）的意象上，走位上退到上舞台，與觀
眾拉開距離，迅速結束整大套戲中戲中戲段落，希望還能維持觀眾
的注意力。

　　其次，這套表演形式可謂多樣化，經營手法不免繁複，有可
能令觀眾精神不集中而失去交錯敘事的線頭，或者混亂於誰正演著
誰、誰是誰的干擾。

　　所幸，第四場戲中戲的剝洋蔥般疊層關係，並沒有因為這個擔
憂而改變，因為形式實驗之故。劇中劇本身即反覆與繁複的代詞，
不僅是演員扮演腳色、腳色在扮演或反串其他不同性別的腳色，腳

色也時而成為觀眾、或是評論者，他們與觀眾的位置的相仿性，使得觀眾的參與向度擴大，「彷彿」屬於這敘述疊層關係圈裡，同理，也可能一時失去了全知之特權（特別是）；此外演員／腳色都「意識」著真正的觀眾的位置，在疏離手法妙用時，利用人稱指涉，更可以將與觀眾的距離如視鏡般遠近自由推拉。在潛隱中已改變了戲劇基本元素與表演的對位，既是反諷與呈現反諷的媒體，對戲中戲內容的嘲諷正是對戲劇本身的嘲諷，也就是對現實世界的嘲諷。

2.表演與物件

在S2中李爾不滿在大女兒高納麗的城堡裡被冷落待慢，大發牢騷後與肯特、傻子在下棋。此時高納麗出現在城堡前。以物件、身體姿態以及聲音的配搭，來表現權勢在握之後的她的形象與心態：她以一隻手抬著只有正面半片西方古時女人的硬紙作的篷裙架緊靠在她身體的前方，在舞台上高貴優雅地走著，身體姿態跟她拿著代表她身分的行頭一樣僵硬。她口念著她的獨白，並不時的讓高亢亂顫的女高音或亂語突兀穿插於獨白中。當她停步跟李爾對話與互動時，把篷裙架立放在地上，自己走開，形成人與物結合才有的形象產生間離，等這場戲將結束時，李爾被氣得下場，她才又拿回篷裙架，走回宮殿門口。這一整段高納麗獨白長景，語詞只暫一部份，其他的部分（僵硬動作、繞圈而行的走位、篷裙架、幅度大的手勢）才是刻畫高納麗造作虛假的設計。

S4與S5，以多焦點複式空間敘事，跳接組合了數個不同場與景：左上舞台是S4-4至S5，柯蒂莉亞一臉凜然，手提長鎗救父的場景。圓形燈光下，鼓聲隆隆，戰場的意象鮮活。演員先是以戲曲裡

的刀馬旦的動作，表現奮力廝殺的姿態；後以現代舞蹈重複著抗拒性的動作，心志的象徵，馬甲飄揚中，顯得特別孤獨蕭瑟。右下舞台是S5-3李爾倒在監獄中。舞台左下舞台前緣有S5-2肯特以短詩敘述事情經過。在舞台中央位置是S5-1〈爭愛〉，三角戀愛與政治鬥爭的場面：高納麗抓著代表她伯爵身分的篷裙架，瑞根戴著象徵富貴階級的白色「假髮」、愛德蒙居中，十分顯目，他們三人雖幾乎並肩而站，但從台詞與動作可知，他們其實各自處於自己的空間中，互不相犯。三人的三角戀情始末都在這一景裏濃縮為極短的重點台詞，愛德蒙以十行詞貫穿二姊妹對話的前因後果，並顯示出自己的狂傲凶狠與精謀算計。二姊妹果然互相殘殺。

在莎翁原劇中，瑞根被高納麗毒害，高納麗則在劇終亦死亡，兩人直接間接都因愛德蒙而死，時間先後並無意義。因此在象徵性情節、物件符號性以及舞台空間調度以及燈光的作用下，讓此景得以簡練的幾個動作構成畫面做表述。即使很短的一景，幾句台詞也必須讓演員有所表現。此一設計也能維持緊湊的節奏感及演出時間長度，而減少下二景演出延宕的可能。

在高納麗的奸笑中，瑞根中毒身體顫抖痛苦不支倒地，趴在地上死了，假髮因抖動而漸漸掉下來。高納麗的死亡是身體直軟軟的下降，頭就正好斜掛在她面前的裙架胸部的凹槽，像一個砍頭架上，她自己的奸笑反倒是像在為自己的死亡奏樂。在略顯灰暗的燈光下，靜態的死亡姿勢所象徵的比真實的舞台表演死亡還要令人恐懼。愛德蒙則只是簡單的向前踏一步，從兩個女人之間走出，暗示他永遠的擺脫了她們，他的手段迂迴殘忍，從這小小片段三人表演及感染力強度可以顯現。同時從他的獨白中我們看到他掠奪一個國家的野心勃勃。

三人橫列式朝向觀眾的站法，想表現三個方面的聯想：1.三人的台詞雖是對話型態，實際上也可作各自獨白解釋，以建立疏離敘述；2.呼應第一場李爾分財產時大家橫列式的站姿，此時的殘敗非彼時的得意忘形（就連柯蒂莉亞也在左上舞台／戰場上）；3.愛德蒙向前跨步離開這個行列，繼續朝著他人生的計畫下一步走去。我試圖將節奏拉緊，將重要故事環節串聯於壓縮跳接的時間處理、多點／線並置敘事得以在一個表演空間裡完成。此所以愛德蒙以幾個步伐結束這一場〈S5-1爭愛〉實，便與下舞台前緣S5-22由敘述者／肯特轉身化成的艾德格有一場象徵性的決鬥，愛德蒙被殺。但在順向的戲劇時間裏，他已經下達命令秘密處死柯蒂莉亞，由敘述者／肯特告訴我們，悲劇無法在愛德蒙死後而告終止，乃因愛德華的死亡更早來到，令觀眾空歡喜一場，也是悲劇寫作裡埋伏的規則之一。筆者自問，若是這齣戲以明確的此時此地做為時空背景，那麼解除這項命令的方式就太多也太容易了，這個悲劇要怎麼演呢？

　　飾演高納麗與瑞根的女演員，以中性的態度解除原先的身體姿勢與位置，走到右上舞台邊坐下，她們把戲服脫下，剩下中性白袍，使人聯想到她們其它的「身分」或「角色」：演員（序曲2：粉墨登場）、女兒（序曲1：家庭排行）。她們與觀眾遙遙相對，以旁觀者的身分看著悲劇走完它的尾聲。

3.表演與空間

　　三女兒柯蒂利亞的表演空間與空間敘事相當特別。這齣戲柯蒂利亞的戲極少，僅第一場與最後一場出現，角色的立體性與她所代表的美善誠實之刻畫稍嫌不足。

本劇筆者讓三女兒「一直都在」觀望著失勢的父親，為她對父親所說的「沒有」之隱義做了註腳。為了不干擾劇情的進行，自第二場至第四場，她和法蘭西王都在城堡景片後方約兩至三層樓的高度的高台上，呈水平線的移動。城堡的景片高處有五個長方形窗口，正好可以讓觀眾透過窗口看到這對夫婦的上半身，與遠眺下方和前方（故國）的神態。自左舞台至右舞台，她出現了五次，五次之間有高低的位差，使得在視覺上不致於成一直線的無聊。這樣的空間安排，有三方面的詮釋可能：一，可以視為三女兒對李爾的掛慮從未因為空間的距離而停止，也呈現三女兒同時間身處異鄉的時間過程。舞台上的空間距離是上下的，卻可以想像成地理上的遠近；二，柯蒂莉亞像是另一種觀眾，與劇場裡的觀眾共同看著舞台上的悲劇發生，而一點辦法也沒有；三，柯蒂莉亞在高空五次的出現，帶有了濃厚的疏離、陌生化作用，也呈現了她具有旁觀者的清明，合乎她在第一場理智的說出對李爾的愛是「不多不少」。

（四）現場世界音樂

現場音樂不論在《吶喊竇娥》或是《名叫李爾》中都佔有極重要的腳色。樂手必須能夠抓住每一場演出的節奏感。表演與音樂的默契很重要。

《名叫李爾》的音樂，重點則在感染力、韻味的漫延，對於角色內心深處的波動，古琴有這個能力做到全部的要求。鼓樂系列則為劇場的空間感，以及聽覺品質，營造了層次感，也避免古琴音律的單一聽覺產生排拒或距離感，鼓樂器類型的多樣性（非洲鼓、阿拉伯鼓、伊朗鼓、手鼓、中國小型鼓）所帶來聽覺上的差異性與跨文化的感覺，也是非常豐富與有趣的。每一種鼓來自不同的文化和

種族，和中國古琴一樣提供了文化異想的空間，與S1李爾的三個女兒，由歌劇、音樂劇和京唱京白三種不同的演唱方式，表達各自對愛的看法，這些源自不同文化的演唱表達，道理相同。樂手在《名叫李爾》中有著其它的身分：劇中腳色（法蘭西國王）、檢場，以及在分財產、暴風雨、戲中戲等場景，樂手兼任旁述者，增添劇場的現場感、疏離性以及評論色彩。

結語

即使是完全別創新格的形式
也永遠不會是你期待的劇場
　　　　　　　——帕索里尼

一開始是希望將《名叫李爾》中李爾與肯特和傻子三人組以喜鬧劇的形式、二姊妹與愛德蒙以鬧劇貫穿全場，最後劇情與劇場情緒與氛圍逆轉直下，以悲劇收尾，這樣的三種劇型夾雜互相穿織構成的悲喜交加反差、喜鬧瘋狂、誇張與無奈、幽默與感傷，寫實與超現實並置共存，當更可以凸顯嚴肅課題，引發多向思索。整個導戲原則在追尋一種有效可行又實驗性強創造性高的整體演出模式。在排戲的過程中它改變了方向，許多因素讓它走到後來演出的模樣。

　　《名叫李爾》中戲中戲中戲場景，是意圖創造新隱喻手法去講莎翁劇中的隱喻寫法，其中仰賴演員聲音肢體、建立空間與說故事的表演層次策略，與導演美學概念是否達到相當程度的統一／合拍，是導演創作上值得思考與檢討的地方。《竇娥冤》與《李爾王》，乃至《吶喊竇娥》與《名叫李爾》的結尾，也都構成問題意識的討論範疇。

　　這兩齣戲不論原著或演出文本，都聚焦在主要角色上，說明了對任何一條生命的重視與其和集體生命的臍帶關係，如此不可分，如同河流與大海乃至整個地球宇宙的之間神祕的連結。

　　竇娥的增景〈楔子〉以意象、符號性表演語彙、集合高度視聽覺之符意符徵製造非心理、非智性劇場，具有獨立性與串聯性關係的場景間，情節敘事之底蘊，闡釋「生命變遷」本質，構成「常」與「變」的禮儀交響詩。

　　李爾則以戲中戲中戲手法循序漸進地揭示層疊聚焦的生命蛻變過程，即使是八十老翁的垂死暮年，也必須經歷「常」與「變」的

永恆學習。

　　劇場創作是鏡像迷宮進出之間的過程，一如亞陶闡述劇場的定義在於其過程一般，無數的導演進入迷宮，有的往出口尋路，有的酖於其中轉角處的發現與驚奇。戲與人生也是鏡像迷宮的關係，對筆者而言，戲劇與人生始終具有嚴肅與好玩的雙重誘惑與感召。而導演是第一位進入迷宮的作者，也是尾隨戲或角色入迷宮的第一個觀眾，筆者覺得這是個很幸運的選擇與位置。

　　無論《吶喊竇娥》的喧囂與虛無，抑或《名叫李爾》的名相及空性，筆者在撥弄原典、挪移創作位置的自我挖掘和品嘗人生況味的過程，益發察覺自己內心所趨，並且依此自許做一個不停轉換劇場風格的人，面對如此人生如戲戲如人生般的鏡像迷宮，方有謎之拆解趣味可言。

　　二十世紀導演一度被視為真正的作者。讓劇作者正視當代的變化，奮起直追。然而，幕啟，燈亮，演員上臺，導演隱身於黑暗中，聆聽腳色們的聲音。作為最後一位戲劇文本作者，觀眾，方才執筆。作者不死，只是不斷變化著「他是誰」罷了。

　　然而，劇場的理想之境就像霧中取景，究竟是否真的存在？理想與實踐是否存在著不法跨越的鴻渠？還是讓帕索里尼之洞見做擲地有聲的結語吧：「您所期望的劇場，即使是完全別創新格的形式，也永遠不會是你期待的劇場。事實上，如果你期待一個全然新穎的劇場，也是在你的一定框架裡的期待。更明確的說，你所期望的早已經以某個形式存在了。沒有一個人能夠在面對一個文本或表演時，不受誘惑的說：“這是劇場”或“這不是戲劇，”這意味著所

謂的理想劇場的想法早已經整個紮根在你的腦海裡了。再怎麼全新，都不會是理想的，但可以是具體的。」[1]

[1] 「Le théâtre que vous attendez, même sous la forme de nouveauté totale, ne pourra jamais être le théâtre que vous attendez. En fait, si vous vous attendez à un nouveau théâtre, vous l'attendez nécessairement dans le cadre d'idées qui sont déjà les votres: en outre, faut-il préciser que ce à quoi l'on s'attend, existe en quelque sorte déjà. Pas un seul d'entre vous n'est capable de résister devant un texte ou un spectacle, à la tentation de dire « c'est du théâtre » ou bien « ce n'est pas du th éâtre », ce qui signifie que vous avez en tête une idée du théâtre partaitement enracinée. Or, les nouveautés, même totales, vous le savez suffisamment, ne sont jamais idéales, mais concrètes.」 Pier Paolo Pasolini, Manifeste pour un nouveau théâtre, La revue du théâtre, printemps, n 16, p.49.

参考書目

中文專書

Catherine Grout。姚孟吟譯。《藝術 介入 空間：都會裡的藝術創作》。臺北：遠流。2002。

Caws、Kuenzli、Raaberg編。林明澤、羅秀芝譯。《超現實主義與女人》。臺北：遠流。1995。

Johannes Itten。蔡毓芬譯。《造型分析》。臺北：地景。2001。

Jurgrn Schilling。吳瑪悧譯。《行動藝術》。臺北：遠流。1993。

小西、馮程程策劃。《女性與劇場：香港實踐初探》。香港：國際演藝評論家協會。2011。

尤金諾・芭芭（Eugenio Braba）、尼可拉・沙瓦裡斯（Nicola Savarese）。丁凡譯。《劇場人類學辭典：表演者的秘藝》。臺北：國立臺北藝術大學、書林。2012。

石光生。《跨文化劇場 傳播與詮釋》。臺北：書林。2008。

朱靜美。《名劇今演：歐美新前衛導演搬演經典劇目的表現手法》。臺北：書林。2001。

李根芳。《不安於是 西洋女性文學十二家》。臺北：書林。2011。

紀蔚然。《現代戲據敘事觀——建構與解構》。臺北：書林。2008。

呂清夫。《後現代的造型思考》。高雄：傑出文化。1996。

馬丁・艾斯林。劉國彬譯。《荒誕派戲劇》。中國：中國戲劇。1992。

馬汀尼。《莎劇重探》。臺北：文鶴。1996。

馬森。《馬森文集 戲劇卷2 東方戲劇・西方戲劇》。臺北：紅螞蟻。1992。

栗山茂。《身體的語言：從中西文化看身體》。臺北：究竟。2001。

莎士比亞著、楊世澎譯著。《李爾王》。臺北：木馬文化。2002。

夏鑄九、王志弘編譯。《空間的文化形式與社會理論讀本》。臺北：明文書局。1993。

高行健、方梓勳。《論戲劇》。臺北：聯經。2010。

高千惠。《當代藝術思路之旅》。臺北：藝術家。2001。

_____。《藝種不原始：當代華人藝術跨領域閱讀》。臺北：藝術家。
　　　2004。

高宣揚。《論後現代藝術的「不確定性」》。臺北：唐山。1996。

翁托南・阿鐸。（Antonin Artaud）。劉俐譯注。《劇場及其複象》。臺
　　　北：聯經。2003。

葉憲祖。《金鎖記》。明清傳奇。

彭鏡禧。《發現莎士比亞——台灣莎學論述選集》。臺北：貓頭鷹。
　　　2004。

_____。《約／束》。臺北：台灣學生書局。2009。

_____。《量・度》。臺北：台灣學生書局。2012。

劉慧芬。《原創與實驗——戲曲劇本創作新實踐》。臺北：文津2010。

_____。《戲曲劇本編撰三部曲：原創、改編、修編》。臺北：文津。
　　　2010。

劉紀蕙。《孤兒・女神・負面書寫：文化符號的徵狀式閱讀》。臺北：立
　　　緒，2000。

廖燦輝。《平（京）劇檢場之研究》。臺北：文化大學。2002。

戴雅雯（Catherine Diamond）。呂健忠譯。《做戲瘋，看戲傻　十年所見
　　　台灣劇場的觀眾與表演》。臺北：書林。2000。

關永中。《神話與時間》。臺北：台灣書局。1997。

關漢卿。《感天動地竇娥冤》古名家本。

_____。《感天動地竇娥冤》元曲選本。

羅蘭・巴特（Roland Barthes）。溫晉儀譯。《批評與真實》。臺北：桂
　　　冠。1997。郭文泰採訪，程鈺婷翻譯，《專訪前衛劇場大師　羅伯・
　　　威爾森：失去了傳統便是失去記憶》，《PAR表演藝術》，第187
　　　期，2008年07月號，p.60-64.

單篇文章

王大錯述考、鈍根編次、燧初校訂。〈六月雪一名斬竇娥又名羊肚湯〉。《戲考（又名顧曲指南）》。頁711-718。臺北：里仁。1980。

王士儀。〈錢與命：《竇娥冤》的主題分析〉。《戲劇論文集：議題與爭議》。頁235-260。臺北：和信文化。2000。

王季思。〈談關漢卿及其作品《竇娥冤》和《救風塵》〉。《光明日報》。1956年3月25日。

吳國欽。〈關漢卿和他的雜劇《竇娥冤》〉。《名家論名劇》。中國：首都師範大學。1994。

李束絲。〈關漢卿底《竇娥冤》〉。《文學遺產》1957年第一輯。1957。

李漢秋。〈論關漢卿戲曲和散曲的異同——兼向黃克同志請教〉。《關漢卿研究新論》。中國：花山文藝出版。1989。

沈祖棻。〈略談《竇娥冤》〉。《語文學報》一九五七年七月號。頁217-229。1957。

周月亮。〈對吳小如先生評《竇娥冤》的幾點意見〉。《河北師苑學報》1980年第四期。

周曉癡。〈人物的情感軌跡與作家的審美評價——《竇娥冤》的藝術魅力之我見〉。《關漢卿研究新論》。中國：花山文藝。1989。

祝肇年。〈《竇娥冤》故事源流漫述〉。《戲曲研究》第六輯。頁139-149。北京：文化藝術。1982。

張一木。〈莫使竇娥再蒙冤〉《元曲通融》（下）。頁1593。中國：山西古籍。

胡適。〈關漢傾不是金遺民〉。《益世報‧讀書週刊》第十四期。1935。

徐子方。〈關漢卿在世界戲劇和文學史上的地位〉。《河北學刊》1990年第3期。

徐泌君。〈《竇娥冤》三考〉。《黃石師範學報》1983年第4期。

　　　　。〈關漢卿小傳——關旱卿生平探索〉。《黃石師範學報》1983年
　　　第二期。

奚如穀。〈臧懋循改寫《竇娥冤》研究〉。《文學評論》1992年第2期。
　　　1992。

柳隱溪。〈形式的拓展與蘊含的收縮——從竇娥劇變遷看臺灣版《吶喊竇
　　　娥》的得與失〉。《戲曲研究》第83輯。中國：文化藝術。2011年。
　　　頁151-166。

陳芳，豈能約束「豫莎劇」——《約／束》的跨文化演繹，《戲劇學刊》
　　　第十四期，2011年七月。頁63-83。

陸愛玲。〈我，獨自一個人〉。《聯合報‧藝文板》。2008。

　　　　。〈椅子——後荒謬時代華麗虛空的寓言〉。《印刻INK雜誌》。
　　　2012.7。

　　　　。〈所有的藝術都該是另人不安的－從「神曲三部曲看卡士鐵路奇
　　　的美學」〉。《表演藝術雜誌》。2010。

　　　　。〈我們是平等的，但我們彼此不同：記一個理想主義者的劇
　　　場〉。《聯合文學》277期，第24卷，第一期。臺北。2007年11月。

　　　　。〈反逆與發現－從創作到教學，從文本到舞臺，以《吶喊竇娥》
　　　為例〉。《兩岸戲劇教育教學研討暨表演觀摩座談工作坊暨研討會資
　　　料論文集》。頁49-58。

　　　　。〈使不可見的，被看見了〉。《表演藝術雜誌》第182期。2008。

　　　　。〈伊莎貝‧雨蓓　穿越三個世紀的美麗與哀愁〉。《表演藝術雜
　　　誌》第193期。2009。

馮沅君。〈怎樣看待《竇娥冤》及其改編本〉。《文學評論》1965年第
　　　四期。

黃克。〈關漢卿雜劇的思想光輝〉。《古典戲曲十講》。1986。

郭英德。〈關劇文化意蘊發微〉。《戲曲研究》。1989年第三十輯。

郭潔嫻。〈淺談關漢卿劇作的結尾〉。《江海學刊》1995年第五期。

許淑子。《性別、主體、對話：重讀關漢卿旦本戲》。頁156-196。臺北：國立台灣師範大學國文學系在職進修碩士班碩士論文。2002。

陳志憲。〈談關漢卿的竇娥冤〉。《光明日報》。1955.1.3。

陳毓羆。〈關於《竇娥冤》的評價問題〉。《文學評論》1965年第五期。

程硯秋。〈談竇娥〉。《戲劇論叢》1958年第一輯。

傅希堯。〈偶然妙得，巧發其中——談關劇的情節結構美〉。《關漢卿研究新論》。中國：花山文藝出版。1989。

寧宗一。〈驚天動地的吶喊——談《竇娥冤》的悲劇精神〉。《語文教學通報》1982第2期。1982。

廖俊裎。〈竇娥，到底哪裡冤？〉。《表演藝術雜誌》第178期。2007。

趙景深。〈關漢卿〉。《勞動報》1958年6月24日。

傅裕惠，好一個竇天章的女兒，PAR表演藝術雜誌，第180期，2007年12月號。

鄧紹基。〈從《竇娥冤》的不同版本引出的幾個問題〉。《中華戲曲》第十五輯。

劉凱君。〈倫理精神與憂患意識——論關漢卿悲劇〉。《關漢卿研究新論》。中國：花山文藝出版。1989。

鄭尚憲。〈論《元曲選》本《竇娥冤》及其給我們的啟示〉。《中華戲曲》1988第一期。1988。

關漢卿原著。李詠梅編寫。〈竇娥冤〉。《中國十大悲劇[一]：竇娥冤、漢宮秋、趙氏孤兒》。頁1-30。臺北：桂冠。1992。

外文專書

Banu, Georges, Peter Brook Vers un théâtre premier, Flammarion, 2001.

Brook, Peter, Le diable, c 'est l 'ennui, Actes sud-Papiers, Paris, 1991.

_____. La Qualite Du Pardon, Reflexion sur Shakespeare, Editions du Seuil, Paris, 2014.

_____. L 'Espace vide. Seuil, Paris, 1977.

Contemporaines? Rôles feminins dans le théâtre d 'aujourd 'hui, Outre Scène 12, La revue de La colline mai 2011.

Croyden, Margaret, Conversations Avec Peter Brook, Editions du Seuil, mars 2007.

Meyerhold Vsevolod, Ecrits sur le théâtre, trad. Béatrice Picon-Vallin, t. 1, Lausanne, La Cité—L 'Age d 'homme, 1973.

Doganis, Basile, Pensées du corps - La philosophie a l 'épreuve des arts gestuels japonais (danse, théâtre, arts martiaux), Société d 'édition , Les Belles Lettres, 2013.

Fix Florence et Toudoire-Surlapièrre, Frédérique, (Textes réunis par), La citation dans le théâtre contemporain (1970-2000), Editions Universitaires de Dijon collection Ecritures Dijon,2010.

_____. (Textes réunis par), Le choeur dans le théâtre contemporain(1970-2000), Editions Universitaires de Dijon collection Ecritures Dijon,2009.

_____. (Textes réunis par), La didascalie dans le théâtre du XX siècle - Regarder l 'impossible, Editions Universitaires de Dijon collection Ecritures, Dijon,2007.

Ionesco, Eugène, Antidotes, Editions Gallimard,1977.

Rullier-Theuret, Francoise , Le texte de théâtre, Hachette Livre,2003.

Henri Fouguad, Farid-ud-Din 'Attar, La conference des oiseaux, Editions du seuil, 2002.

Lu, Ailing, Le théâtre taiwanais depuis les années 1980-Diversité, indigenization, diffraction, n° 210, Scènes chinoises contemporaines, Théâtre public, octobre-decembre 2013, p81-87.

Pavis, Patrice, Le théâtre contemporain Analyse des textes, de Sarraute a Vinaver, Editions Nathan/VUEF, Paris, 2002.

_____. Vers une théorie de la partique théâtrale Voix et images de la scène, Presses universitaires du Septentrion,2007.

Paya, Farid, De la letter à la scène, la tragedie grecque, L 'esitions Saussan, 2000.

Prost, Brigitte, Le répertoire classique sur la scène contemporaine - Les jeux de l 'écart, Presses universitaires de Rennes,2011.

Ryngaert, Jean-Pierre, Écritures dramatiques contemporaines, Armand Colin, 2011,

Le Pors, Sandrine, Le théâtre des voix - A l'écoute du personnage et des écritures

　　contemporain, Presses Universitqires de Rennes, 2011

劇照

◎《吶喊竇娥》——楔子之一：夜逃

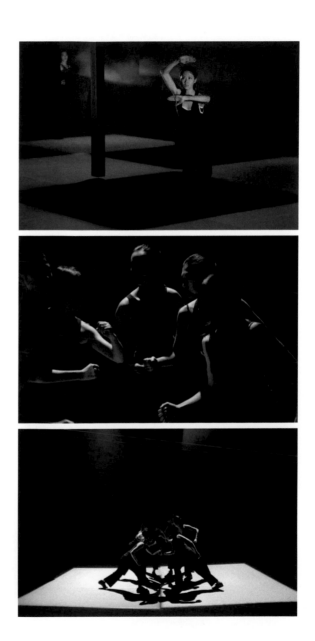

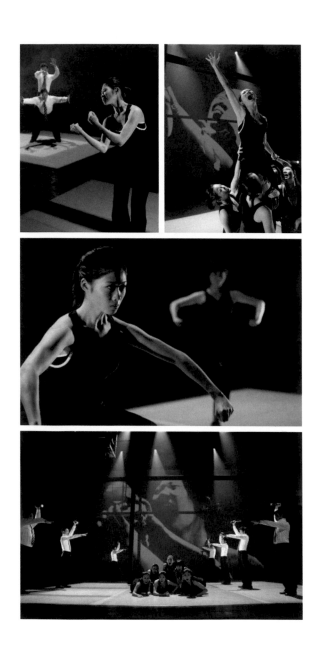

◎《吶喊竇娥》——楔子之二：自報家門

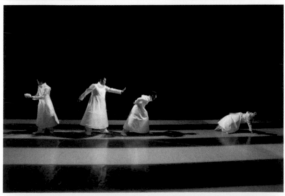

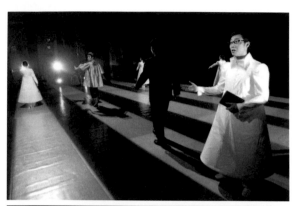

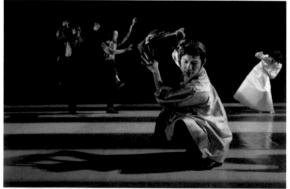

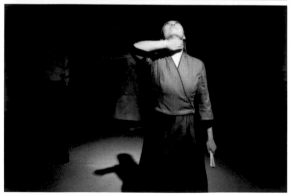

◎《吶喊竇娥》第一場　心之牢獄

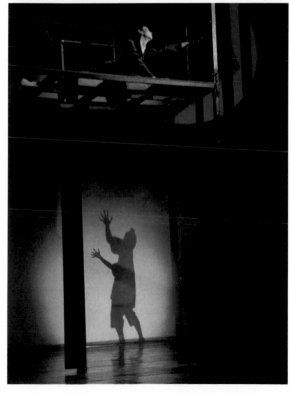

◎ 《吶喊竇娥》第二場　回憶

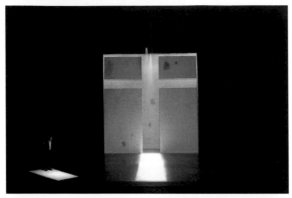

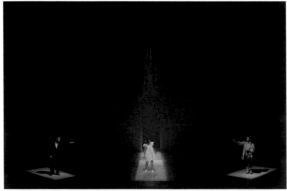

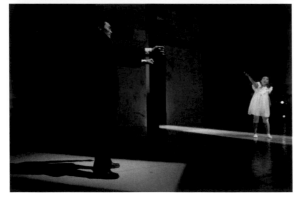

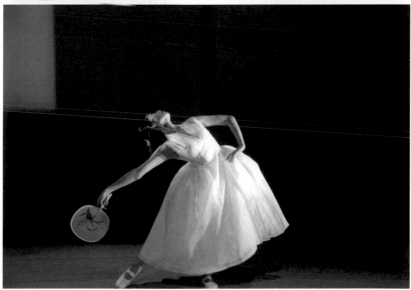

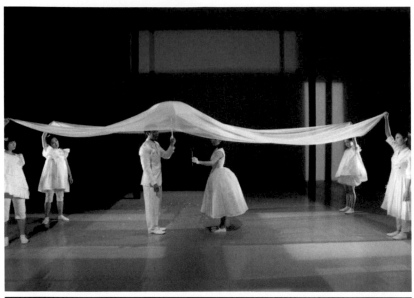

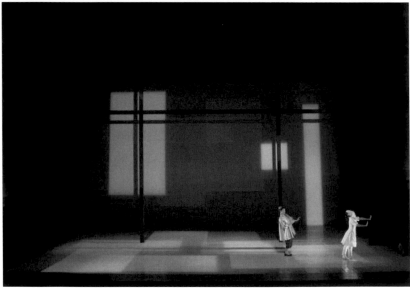

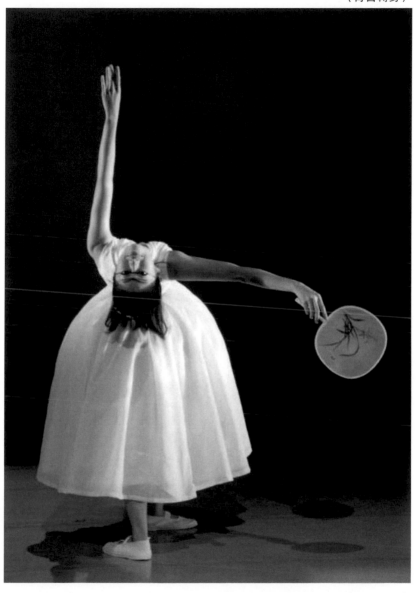

〈背台轉身〉

◎《吶喊竇娥》第三場　機緣巧合

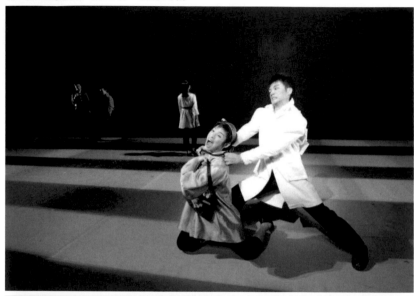

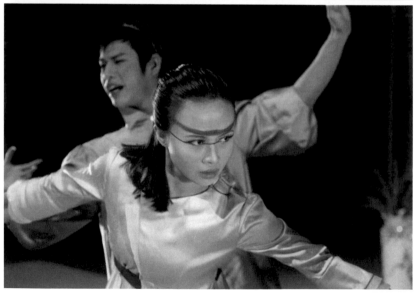

◎《吶喊竇娥》第四場　錯殺

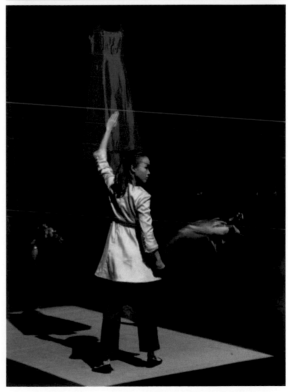

◎《吶喊竇娥》第五場　審案

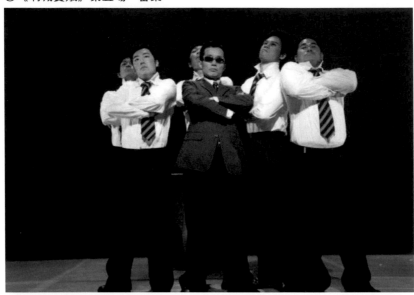

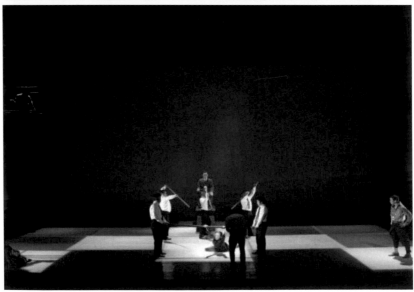

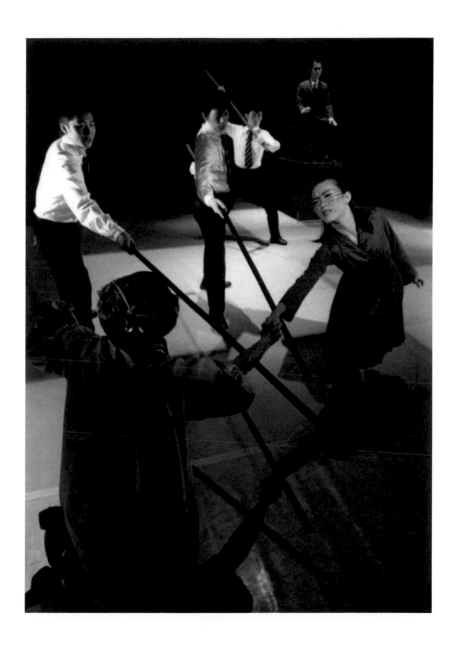

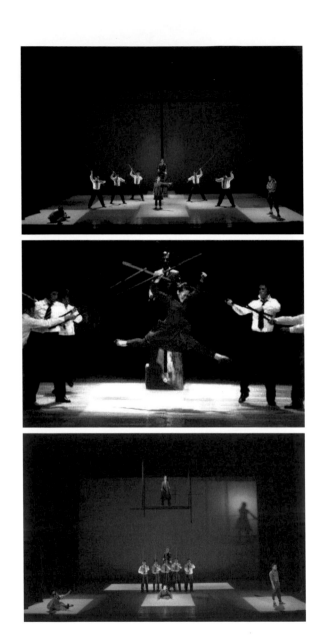

常中之變，變中之常──愛與死的生命河流與創作秘域

◎《吶喊竇娥》第六場　法場

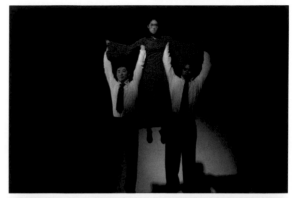

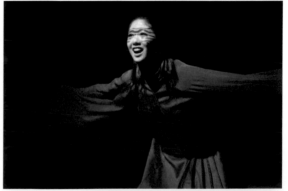

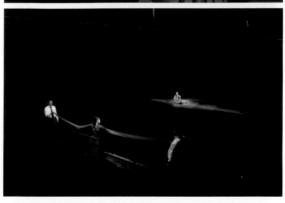

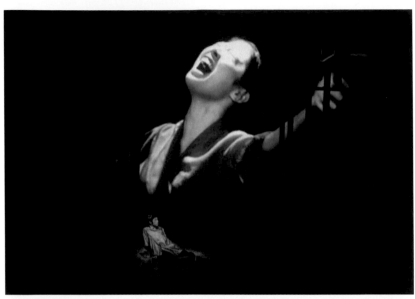

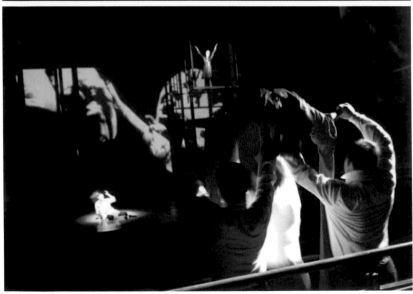

226 常中之變，變中之常——愛與死的生命河流與創作秘域

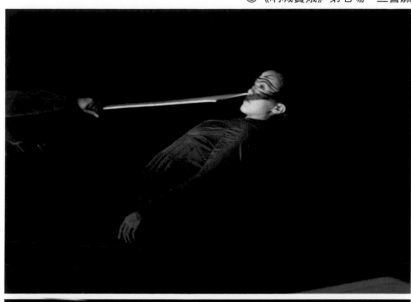

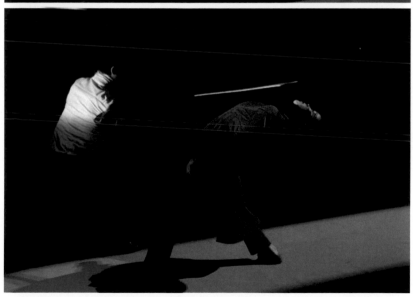

◎《吶喊竇娥》第八場　魂告

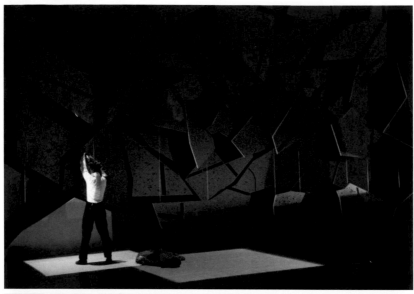

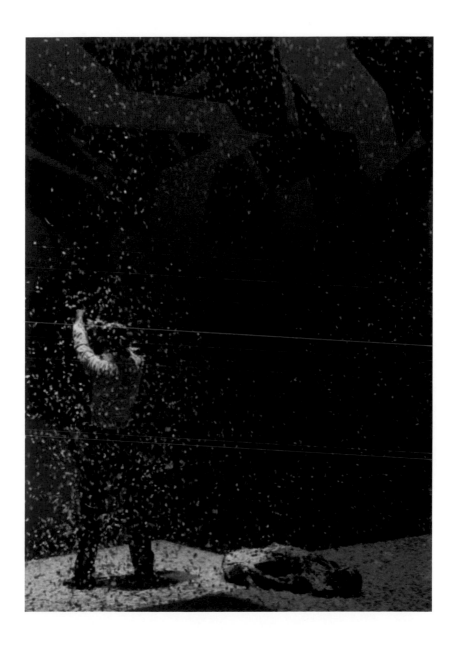

背台轉身

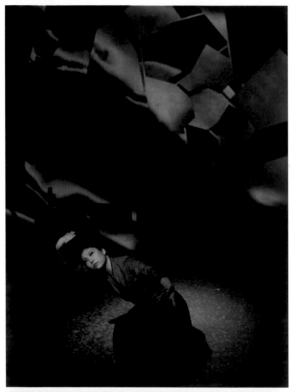

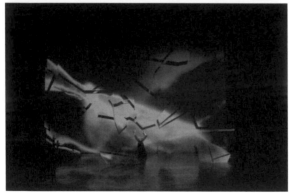

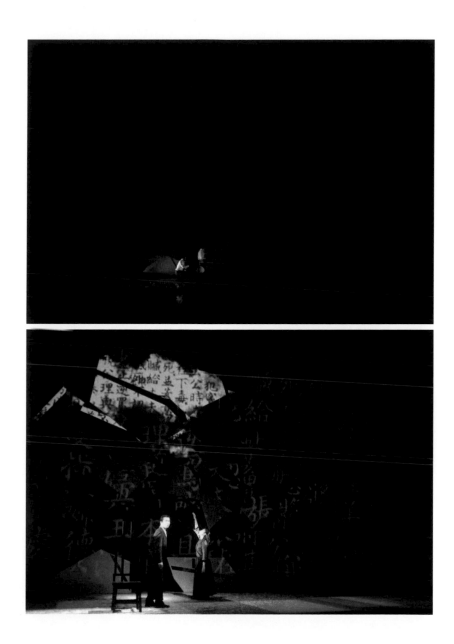

◎尾聲

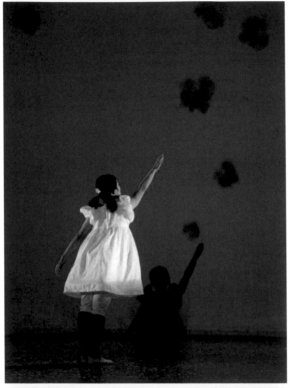

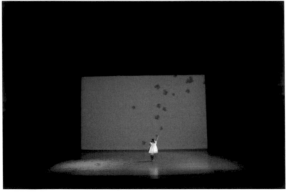

◎《名叫李爾》序曲一　妳算老幾？

◎《名叫李爾》序曲一　妳算老幾？

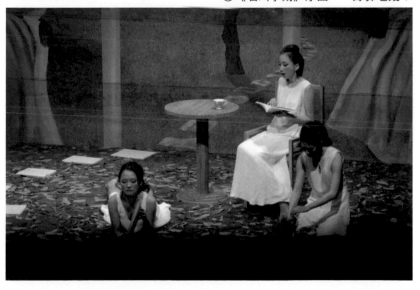

◎《名叫李爾》序曲一　妳算老幾？

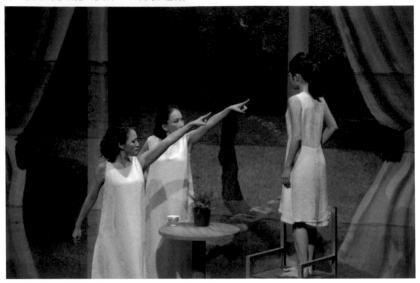

◎《名叫李爾》分財產——姿態

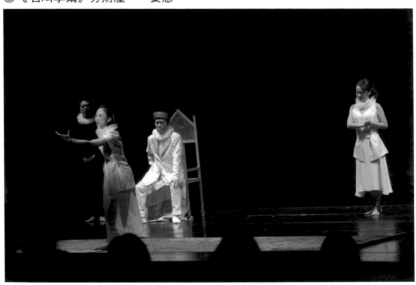

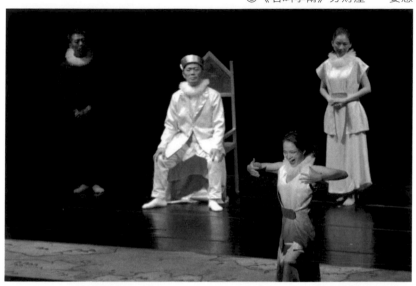

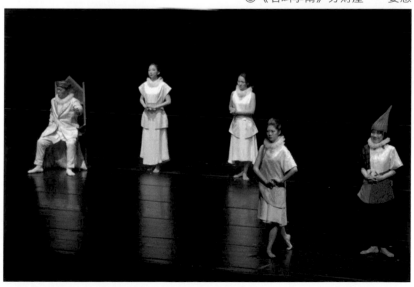

◎《名叫李爾》諧擬與假定性

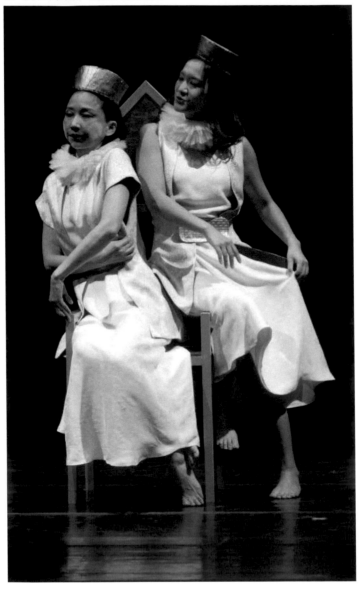

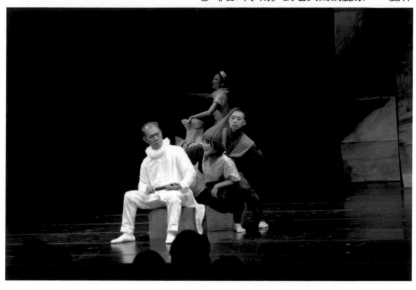

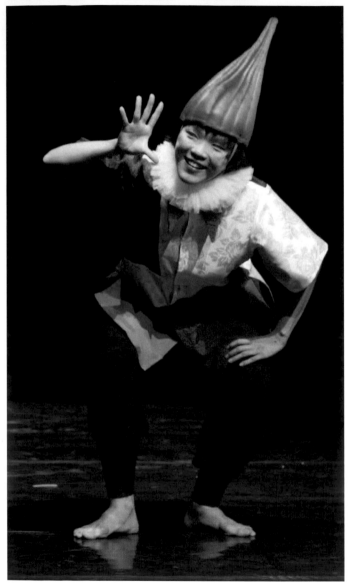

◎《名叫李爾》諧擬與假定性

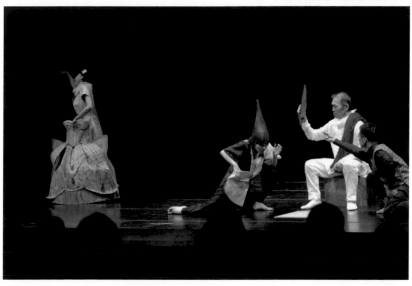

◎《名叫李爾》諧擬與假定性

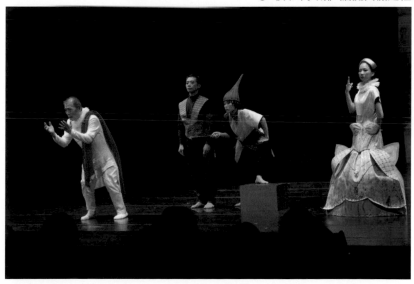

◎《名叫李爾》諧擬與假定性

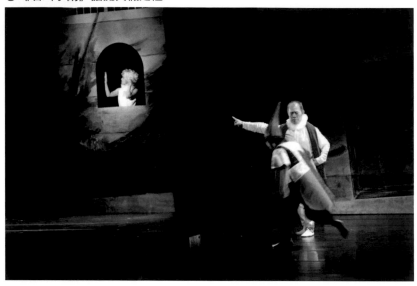

◎《名叫李爾》到老大高納麗家──傻子（弄臣）的揶揄諷嘲

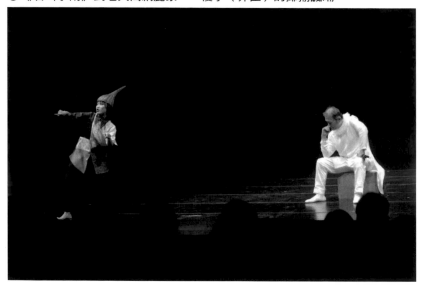

◎《名叫李爾》到老大高納麗家──舞蹈與動作

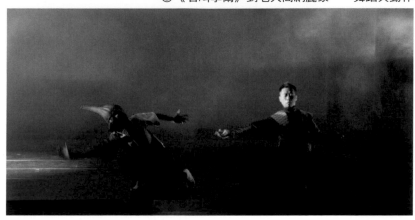

◎《名叫李爾》忠臣與弄臣的建言

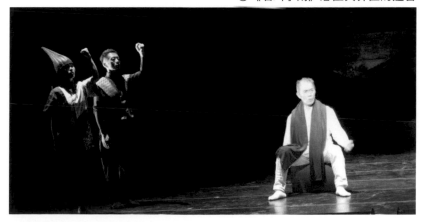

◎《名叫李爾》戲中戲中戲──變形歌隊

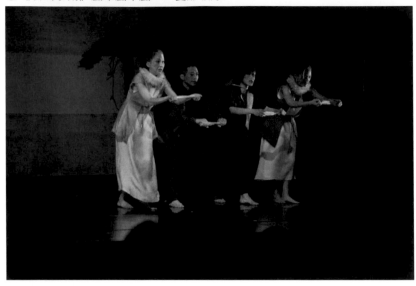

◎《名叫李爾》戲中戲中戲──變形歌隊

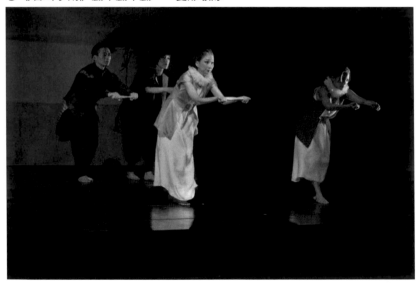

◎《名叫李爾》戲中戲中戲——變形歌隊

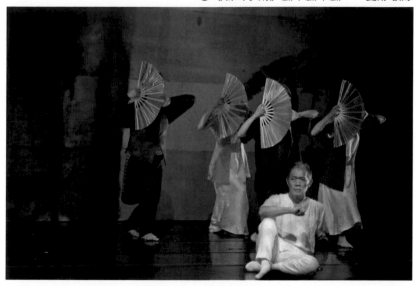

◎《名叫李爾》戲中戲中戲——歌隊演故事

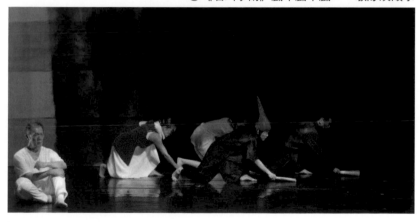

◎《名叫李爾》戲中戲中戲——姿態5聲態

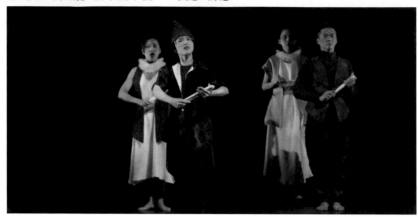

◎《名叫李爾》戲中戲中戲——人物的多重性

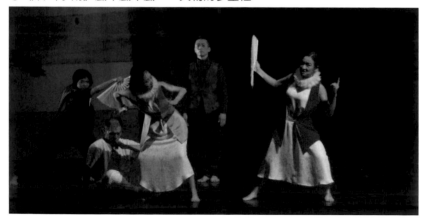

◎《名叫李爾》戲中戲中戲——透過他者遭遇扮演，幡然領悟。

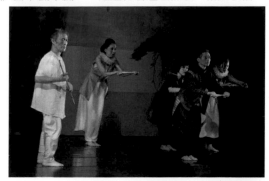

◎《名叫李爾》戲中戲中戲——瞎眼與盲目

◎《名叫李爾》戲中戲中戲——政治愛情與死亡

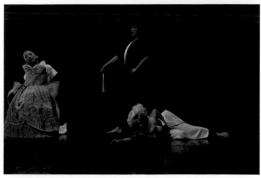

◎《名叫李爾》戰爭死亡

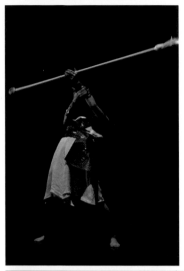

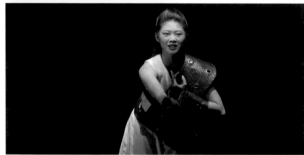

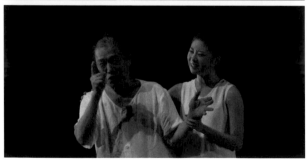

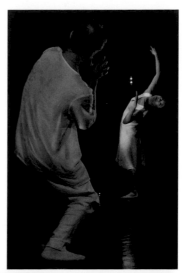

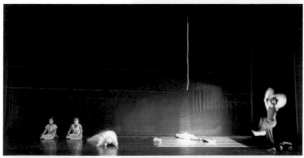

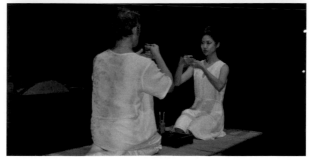

新美學38　PH0172

新鋭文創
INDEPENDENT & UNIQUE

常中之變，變中之常
——愛與死的生命河流與創作秘域

作　　者	陸愛玲
教研單位	國立臺北藝術大學戲劇學院
責任編輯	鄭伊庭
圖文排版	楊家齊
封面設計	王嵩賀

出版策劃	新鋭文創
製作發行	秀威資訊科技股份有限公司
	114 台北市內湖區瑞光路76巷65號1樓
	電話：+886-2-2796-3638　傳真：+886-2-2796-1377
	服務信箱：service@showwe.com.tw
	http://www.showwe.com.tw
郵政劃撥	19563868　戶名：秀威資訊科技股份有限公司
展售門市	國家書店【松江門市】
	104 台北市中山區松江路209號1樓
	電話：+886-2-2518-0207　傳真：+886-2-2518-0778
網路訂購	秀威網路書店：http://www.bodbooks.com.tw
	國家網路書店：http://www.govbooks.com.tw
法律顧問	毛國樑　律師
圖書經銷	貿騰發賣股份有限公司
	235 新北市中和區中正路880號14樓
	電話：+886-2-8227-5988　傳真：+886-2-8227-5989

出版日期	2015年9月　BOD一版
定　　價	360元

國家圖書館出版品預行編目

常中之變, 變中之常：愛與死的生命河流與創作秘域 / 陸愛
玲著. -- 一版. -- 臺北市：新銳文創, 2015.09
　　面；　公分. -- (新美學；38)
　BOD版
　ISBN 978-986-5716-58-5(平裝)

1. 劇場藝術　2. 劇評　3. 文本分析

981　　　　　　　　　　　　　　　　104011467

讀者回函卡

感謝您購買本書，為提升服務品質，請填妥以下資料，將讀者回函卡直接寄回或傳真本公司，收到您的寶貴意見後，我們會收藏記錄及檢討，謝謝！
如您需要了解本公司最新出版書目、購書優惠或企劃活動，歡迎您上網查詢或下載相關資料：http:// www.showwe.com.tw

您購買的書名：_____

出生日期：_____年_____月_____日

學歷：□高中 (含) 以下　　□大專　　□研究所 (含) 以上

職業：□製造業　□金融業　□資訊業　□軍警　□傳播業　□自由業
　　　□服務業　□公務員　□教職　　□學生　□家管　　□其它_____

購書地點：□網路書店　□實體書店　□書展　□郵購　□贈閱　□其他

您從何得知本書的消息？

　□網路書店　□實體書店　□網路搜尋　□電子報　□書訊　□雜誌

　□傳播媒體　□親友推薦　□網站推薦　□部落格　□其他_____

您對本書的評價：（請填代號　1.非常滿意　2.滿意　3.尚可　4.再改進）

　封面設計____　版面編排____　內容____　文／譯筆____　價格____

讀完書後您覺得：

　□很有收穫　□有收穫　□收穫不多　□沒收穫

對我們的建議：_____

11466
台北市內湖區瑞光路 76 巷 65 號 1 樓
秀威資訊科技股份有限公司　　　收
　　　　　BOD 數位出版事業部

..

（請沿線對折寄回，謝謝！）

姓　　名：＿＿＿＿＿＿＿＿＿　年齡：＿＿＿＿　性別：□女　□男

郵遞區號：□□□□□

地　　址：＿＿＿＿＿＿＿＿＿＿＿＿＿＿＿＿＿＿＿＿

聯絡電話：(日) ＿＿＿＿＿＿＿＿＿ (夜) ＿＿＿＿＿＿＿＿＿

E - m a i l：＿＿＿＿＿＿＿＿＿＿＿＿＿＿＿＿＿＿＿